A Travers l'Idéal

FRAGMENTS DU JOURNAL D'UN PEINTRE

DU MÊME AUTEUR

EN PRÉPARATION :

Pitres, mandarins et drôles. *Silhouettes contemporaines* en un volume.

IL A ÉTÉ IMPRIMÉ
DIX EXEMPLAIRES NUMÉROTÉS A LA PRESSE SUR PAPIER
DES MANUFACTURES IMPÉRIALES DU JAPON

AZAR DU MAREST

A Travers l'Idéal

FRAGMENTS DU JOURNAL D'UN PEINTRE

Avec une Préface de François COPPÉE
DE L'ACADÉMIE FRANÇAISE

> «... C'est par une communion perpétuelle avec tout ce qui vibre et tout ce qui souffre, qu'un artiste parvient au sommet le plus haut...»

PARIS
LIBRAIRIE ACADÉMIQUE DIDIER
PERRIN ET Cie, LIBRAIRES-ÉDITEURS
35, QUAI DES GRANDS-AUGUSTINS, 35
1901
Tous droits réservés

DÉDICACE

A MADAME MISEL DE LACHESNAIS

A vous, Madame, qui, par une sollicitude patiente et si fidèle, avez soutenu mes pas dans le sentier périlleux de l'art, je veux dédier le présent volume — où se marque un effort nouveau dans ma vie de travail.

Votre nom, pour ceux qui, de près ou de loin, vous ont connue, signifie tout à la fois bonté, clairvoyance, protection : — il signifie l'intelligence des choses de l'art, le goût passionné du beau. J'ai voulu qu'un nom si cher figurât en exergue au fronton de mon livre, tel un talisman précieux — et choisi entre tous. Que ce juste choix, Madame amie, soit pour vous celui d'une admiration respectueuse autant que d'une reconnaissance attendrie.

<div style="text-align:right">AZAR DU MAREST.</div>

Paris, 1901.

PRÉFACE

Je crois que le lecteur qui ouvrira ce livre ira jusqu'au bout. Non pas qu'il y trouvera des péripéties romanesques, des aventures extraordinaires, tout l'habituel fatras des romans feuilletons. Le crime n'y est pas puni au dénouement, parce qu'il ne s'y commet pas de crime et que l'innocence n'y est pas en péril. On n'y voit pas d'enfant changé en nourrice ni de jeunes filles persécutées. Les amateurs de psychologie à outrance n'y trou-

veront pas l'histoire alambiquée d'un ou de plusieurs adultères élégants. Et, cependant, je le répète, le public qui lit sera intéressé par ce livre. C'est qu'il est sincère et vraiment vivant. Dans ces pages écrites avec simplicité, d'une langue sobre et claire, un écrivain artiste a fixé ses impressions et ses rêves. Il a enfermé dans une forme à laquelle la souplesse n'enlève rien de sa correction, un peu de l'insaisissable et éternel idéal.

Les études qui composent ce volume forment en raccourci un historique de la peinture immédiatement contemporaine. Avec discernement, avec perspicacité, mais toujours avec enthousiasme, l'auteur y analyse l'œuvre de la pluplart des peintres marquants de notre époque. Des noms comme ceux de Puvis de Chavannes, de Jean-Paul Laurens, de Roll, de Carrière, de Henri

Martin, disent assez l'éclectisme qui a présidé au choix des sujets. La différence même des talents dont il s'agit donne au livre une pittoresque variété d'aspect, lui insuffle ce frisson de vie dont je parlais tout à l'heure. Ce n'est pas là de la critique composée et doctrinale à la façon des esthéticiens pédants, mais de libres jugements où se reflètent les sensations primesautières d'un cerveau épris de beauté.

L'intérêt spécial de la critique d'art écrite par les artistes, c'est qu'elle ne reflète pas seulement des opinions, mais aussi des sentiments. Je veux dire qu'elle ne se contente pas de raisonner, mais qu'elle s'enflamme. Il y a en elle quelque chose d'intime, de vibrant, qui fait défaut à celle des esthéticiens purs. Ceci, d'ailleurs, n'est ni un blâme pour les uns ni une louange pour les autres. C'est une constatation. Je ne nie pas que les ar-

tistes quand ils parlent de leur art se laissent facilement entraîner à des partis pris, j'accorde qu'ils se défendent mal de la partialité, que leur nature impressionnable, parfois nerveuse à l'excès, les porte à magnifier ce qu'ils aiment et à déprécier ce qui ne leur a pas plu tout d'abord. Mais cela, c'est le propre de la passion ; et c'est la passion qui fait la vie.

Les pages qui suivent sont dans ce cas ; et c'est pour cela que la lecture en sera rapide et intéressante. Quand Azar du Marest nous décrit des tableaux, c'est avec tant de soin et tant d'amour qu'en réalité leur évocation prend corps : ceux-ci n'apparaissent pas seulement dans leur composition, leurs lignes et leurs couleurs, mais, si l'on peut dire, en leur âme même. Il nous semble alors voir vivre devant nous toute une humanité supérieure, dont chaque individu in-

carne quelque noble pensée ou quelque beau rêve.

Mais j'en ai trop dit, mon rôle consistant ici à faire les présentations d'usage. J'ai présenté l'auteur à ses lecteurs; à lui de se faire apprécier.

<div style="text-align:right">FRANÇOIS COPPÉE.</div>

PREMIÈRE PARTIE

EUGÈNE CARRIÈRE

PREMIÈRE PARTIE

EUGÈNE CARRIÈRE

> Comme dans toutes choses humaines, l'équilibre n'est maintenu dans les choses de l'art que par la loi des contraires, la lutte et l'opposition des courants.
>
> E. et J. de Goncourt.

I

IDÉALISME ET RÉALISME

Mauvais hiver, temps de chien! Me voici en route pour le cours du soir, pataugeant sur l'asphalte brune que souille une neige boueuse. La température est âpre; le ciel semble perdu dans un brouillard aqueux. En leurs vitres ternies, les pâles reverbères jettent près d'eux de mourants regards; et les voitures se font rares, dans la rue, par ce temps de glissade. Les piétons eux-mêmes, en dépit des waterproofs et des snow-boots, ne montrent qu'à regret leurs silhouettes de rêve, aussitôt évanouies dans la brume. Au loin, le *Moulin Rouge*

perce de ses mille feux l'opacité de ce voile d'hiver, sous lequel apparaît, toujours plus séduisante, la mystérieuse capitale, « reine du monde ». Et c'est, autour de ce moulin, — rouge ordinairement, mais rose ce soir, et qui serait, ainsi entrevu, plutôt celui des fées, — c'est un nimbe d'une impalpable et douce luminosité, qui accroche des rubis aux blanches dentelles des arbres frileux... Mais, — grâce à mon imagination qu'impressionnent étrangement et récréent les mutables aspects de la nature, — mon vilain chemin se trouve fait. Sans m'apercevoir presque des désagréments de la route, cahin-caha, à travers les ornières et la boue gluante, me voici, ayant traversé la rue Fontaine et la place Clichy, en plein boulevard, tout près de la porte basse qui donne accès dans l'atelier de Carrière.

Deux questions se pressent maintenant sur mes lèvres : Le patron était souffrant, comment va-t-il ? Le verrons-nous, ce soir ?... Mais qu'est-ce ? Aucune lumière ne filtre au travers des châssis ? Sur le seuil, j'entrevois la salle vide encore, et comme endormie dans la pénombre.

Seul, dans l'incomplet éclairage de son quinquet fumeux, le bonhomme Dubois trottine, plaçant et ordonnant cartons à dessin, chevalets et tabourets. — « M'ssieu est encore en avance, parbleu ! » grogne-t-il dans sa barbiche. — C'est curieux, la silhouette de Dubois, qui a l'avantage de m'égayer dans la pleine lumière, prend, à cette heure, je ne sais quoi de bizarre et de presque fantomatique... Imaginez-vous une grosse tête, cheveux ébouriffés sur les tempes, bonnet grec aplati sur l'occiput, ventre bedonnant appuyé sur de maigres jambes, contre lesquelles viennent flocher les pans d'une redingote, assez semblables aux ailes cassées d'une grande chauve-souris. Et c'est, à chaque déambulation du bonhomme, le même envol de grande redingote, le même cric-crac de gros souliers ferrés. J'ai besoin d'entrevoir parfois, à la faveur du luminaire posé en un recoin, j'ai besoin d'entrevoir une humaine et rougeaude face, pour ne pas croire à la présence d'un revenant, de quelque gnome chargé de présider aux soins nocturnes de *la Palette*[1].

1. Cette association artistique pour l'enseignement du des-

Mais un coup tinte dans le silence, et l'aiguille de l'horloge, qui marque huit heures et demie, donne le signal de la séance. Sous la main diligente de Dubois, le vaste hall semble s'éclairer comme par enchantement. Le gaz jaillit des branches de fer, rangées en demi-cercle autour de la table à modèle, qu'illumine un puissant réflecteur. Soudain, je perçois, au dehors, une voix féminine, mêlant son timbre d'éphèbe aux sonorités plus rudes d'une bande de camarades qui entrent bruyamment. Voici Éda, le modèle qui nous pose depuis lundi dernier. Éda est étrange : j'ai essayé, durant toute la semaine, de déchiffrer, pour le peindre, ce caractère complexe. Je voudrais bien savoir quelles passions, quelles colères, quelles douleurs enfin se retranchent sous l'impassibilité de ce pâle visage aux traits émaciés, aux yeux d'un brun profond dans leurs cernures métalliques, à la bouche fine et dédaigneuse,

sin et de la peinture fut fondée en 1884, sous les auspices de M. Wallet, et régulièrement constituée sous la dénomination de *Société de la Palette*. MM. Roll, Humbert et Gervex, dans les cours du jour, Carrière, dans les cours du soir, considérés comme les présidents d'honneur de *la Palette*, assumèrent successivement la responsabilité de la correction des élèves.

scellée, semble-t-il, comme une lettre cachetée.
Le bruit court que, sous ce nom d'emprunt,
Éda, se cache une femme du monde, orpheline
sans doute, abandonnée par son mari, un gra-
veur de talent, devenu alcoolique et qui la mal-
traitait...

— Carrière était souffrant samedi dernier?
— Oui, mais il est remis. J'entends dire qu'il
viendra.
— On n'en est pas plus sûr que ça, tu sais!...
mais enfin, qui l'a dit?
— C'est le massier. Il a été prendre des nou-
velles du patron.
— Oh! là, Graindor, dis-nous... puisque tu
es renseigné?
— Mais, pas beaucoup mieux que vous, mes
bons amis. Je ne sais rien de positif, croyez-le.
Seulement, l'autre jour, lorsque j'ai été prendre
des nouvelles de Carrière à la *Villa des Arts*, il
m'a été répondu que le maître était remis.
Même, a-t-on ajouté, il allait sortir un instant
plus tard. Aussi en ai-je conclu... Mais, met-
tons que je n'ai rien conclu...

(Tous, faisant chorus :)

— Tu en as conclu?

— J'en ai conclu... mais, je le répète, cette conclusion m'est toute personnelle : que nous verrions le patron, ce soir à l'atelier.

(Les têtes sont tournées vers le vitrage, et des voix mécontentes se font entendre :)

— Bon! v'là que ça recommence à tomber!

— Et ça tombe!

(Une voix canaille :)

— Mince alors!

(Plusieurs voix se confondant :)

— Chien de temps!

— Zut!

— Carrière ne viendra pas!

(Et Graindor convaincu :)

— Carrière est un courageux, et vous savez s'il tient à son cours... Je parie, dix contre un, que vous le verrez ici ce soir, Messieurs!

(Des voix réunies :)

— Bravo! Graindor. Tu as bien parlé, mon vieux.

Par le châssis ouvert, on voit la neige passer

en longs tourbillons. Elle s'envole, mousse légère, à travers les espaces, ou bien se pose contre l'appui des vitres, où elle pleure et disparaît. Les arrivants se succèdent, maintenant, sans interruption. On entend claquer, ouvrir et fermer les doubles portes, tantôt doucement et tantôt brutalement, suivant le tempérament de chacun. Les mêmes questions, relatives au maître, se renouvellent et se prolongent, les semblables hypothèses. Puis, l'énervement de l'incertitude gagne chacun et chacune, — car, les femmes, nouvellement admises dans l'atelier, ne sont pas les moins nerveuses, — et, durant les cinq minutes que dure le déshabillage du modèle, c'est un feu roulant de paris qui se croisent, confus ou criards, convaincus ou bouffons.

— Il viendra!

— Il ne viendra pas!.

— S'il ne vient pas, je m'engage à payer des consommations à la société! crie Saint-Vergeux.

— Et moâ, je payé quatre pour chacun si loui il venait, — jette une grosse voix d'English

enroué : c'est Tarlton, le « monsieur aux banknotes », comme on l'appelle. — Le glace tombé. Carrière il est malade. Carrière il chauffe ce soir.

(Hilarité générale et prolongée.)

Mais voici Éda qui sort de sa logette, laissant tomber sa jupe, qu'elle envoie rouler sur la chaise derrière le paravent, dans un geste qui semble souffleter d'invisibles adversaires. Une mince batiste, seule, sert encore l'enveloppe à sa beauté, et, avec l'envol du dernier voile, c'est le *Poème de la Femme* :

> Glissant de l'épaule à la hanche,
> La chemise aux plis nonchalants
> Comme une tourterelle blanche
> Vient s'abattre sur ses pieds blancs[1].

— Qu'on ferme donc le châssis, nom de Dieu ! Le modèle est sur la table !

La présente apostrophe sort du gosier tonitruant de Grimaldi, beaucoup moins pour défendre du froid la frêle créature que pour donner cours à son juron familier, à son

1. Théophile Gautier, *Emaux et Camées*.

besoin continuel de vocifération. Dubois, que
terrorisent toujours les ordres de Grimaldi,
s'est empressé de clore hermétiquement les
ouvertures du vitrage, et le silence, peu à
peu, s'établit. Éda promène autour d'elle son
triste regard indifférent, penche un peu la
tête, et prend la pose. Cette pose est simple,
sans aucun « mouvement qui déplace la ligne ».
Les bras sont croisés sur la poitrine, et tout le
poids du corps porte sur la jambe droite, dont
j'aperçois bien, de la place que j'occupe, le
fier contour très net. Sous la flamme du réflec-
teur, que l'on vient d'élever, le haut du corps
rayonne maintenant : un jour ardent baise la
blanche épaule et plaque des reflets d'or contre
l'épaisse chevelure, qui s'enroule, capricieuse,
au cou de la femme... La femme ? Puis-je
encore l'appeler de ce nom ? N'est-ce point plu-
tôt l'image radieuse et insaisissable du fuyant
idéal ? Seul, le poète peut comprendre le cri
superbe de défi :

Je suis belle, ô mortels ! comme un rêve de pierre [1].

1. Baudelaire, *La Beauté* (*Fleurs du mal*).

Oui, le rêve à réaliser, c'est, je crois, la beauté. Mais, la beauté souffre-t-elle une réalisation sans descendre de son auguste piédestal ? Le rêve prend un corps, il descend, prometteur, en votre âme. Mais, soudain, un douloureux éveil le fait s'évanouir. Vous le cherchez autour de vous, en vous : il n'a fait que passer et il n'est déjà plus. Ma toile, tristement, gît sur mon chevalet. L'image hallucinante brille là-bas sous la lumière, et je n'ose plus recommencer une pénible comparaison. Où sont, en vérité, les lignes souples, exquises, ce galbe fier de nymphe et ce cou délicat qui se perd doucement dans l'ombre ?... Muni d'une aussi pauvre étude, puis-je prétendre aux conseils, aux corrections du maître ? Carrière, ce compréhensif, cet enveloppeur des formes, me dirait peut-être... Mais non ! une fois de plus, avec l'heure de la leçon qui s'approche, surgissent le doute empoisonneur, les angoissantes inquiétudes. Et, sans courage, je me livre, de nouveau, pieds et poings liés, à l'éternel et douloureux : « Que sais-je ? »

— A quoi rêves-tu donc, Armand ? (Voici

l'appel de Thierry, mon camarade de gauche, qui me tire de ma léthargie.)

— A quoi je rêve ?... A la beauté, Thierry ; à la beauté charmeresse insidieuse et perfide, qui sourit à l'artiste, et s'éloigne en planant sitôt qu'il veut l'étreindre...

— Demeureras-tu toujours le poursuivant des ironiques chimères, Armand ? La beauté, telle que tu la conçois, c'est-à-dire absolue, même avec la plus ferme volonté d'art, ne se peut atteindre, et le rêve en est dangereux. Je lui préfère, certes, la saine réalité, fille de la nature.

— Et moi, j'en suis pour la beauté, fille de l'esprit, et qui doit être l'œuvre de l'art. La réalité, captivante quelquefois, plus souvent ennuyeuse, est toujours uniforme, banale même, le domaine en étant collectif. Le rêve, tout individuel, ne peut être que divers et multiple. Celui-ci embrasse l'infini du possible ; celle-là ne saurait franchir l'étroit cercle de la vie, cette geôle de l'esprit. La réalité s'approche de la bête humaine, le rêve seul vient au-devant de l'ange.

Mais un bruit d'applaudissements qui viennent d'éclater, les uns amicaux, les autres gouailleurs, scande mes dernières paroles, tombées dans le silence de l'atelier :

— Bravo, le rêveur !

— Non, non l'ergoteur !... Nom de Dieu ! ne confondons pas, messieurs !

(Et Grimaldi s'esclaffe lourdement, en me jetant de sa bouche simiesque, tout en dirigeant sur les femmes, à droite, la fumée de son énorme pipe :)

— Mais, dis donc, Armand, dis donc... blague à part, tu me troubles... Moi qui m'escrime à faire un portrait bien exact cette semaine, une ressemblance épatante, quoi !... Hum ! vas-tu dire que c'est la bête humaine que je viens d'attraper ? Si tu le prétends, je t'affirmerai d'ailleurs une chose bien simple, c'est qu'elle existe toujours, celle-là, au moins... tandis que l'autre, l'ange, comme tu l'appelles, ça c'est du problématique.

— Précisément, et tu touches ici à l'un des côtés les plus élevés de l'art : chercher dans quelle proportion s'unissent en l'homme

l'esprit et la matière ; démêler si l'équilibre est complet entre les deux parties adverses, ou laquelle l'emporte en leur dualité, — pour en inscrire le stigmate sur la toile révélatrice : — c'est chercher un problème du plus grand intérêt. Et, dans cette recherche, l'artiste ne perd point de vue l'idéal : en démêlant, au moyen d'une pénétrante intuition, les facultés et les instincts du modèle, il arrive à se faire une idée de son caractère, et, ce caractère, il le rend *idéal* dès l'instant qu'il le traduit conformément à son idée. Or, je vous le demande, messieurs, l'artiste qui s'efforce d'exprimer un idéal, ne marche-t-il pas toujours à la conquête de la beauté ?

— Mais non !... mais non ! En supposant que son idéal soit laid...?

— Mais si ! mais si ! quand même... je prétends que si, puisqu'il s'efforce de réaliser une harmonie, et l'harmonie, n'est-ce point encore, n'est-ce point toujours la beauté, dans le sens le plus élevé du mot ? Car la beauté, à vrai dire, résulte moins de la perfection des formes que du rapport des choses.

— Tout cela est bel et bon, — marmonne Grimaldi entre ses dents. Mais tu oublies toujours, dans tes histoires, le rôle précis de l'art et surtout celui du peintre qui doit reproduire la nature, — je l'espère, du moins, — c'est-à-dire la copier.

— La copier ? oui, souvent... mais non pas toujours... et non pas servilement. Il doit, avant tout, *créer*. Je ne parle point du peintre qui se contente de manier le pinceau et de brosser une toile d'après un procédé : celui-là fait œuvre de peintre, mais ne sera jamais qu'un bon ouvrier de la peinture. Quand je parle de créer, c'est un peintre-artiste que je veux désigner pour cette noble mission. Devant celui-là, le métier ne saurait être qu'un accessoire : son but sera de créer, c'est-à-dire d'*extérioriser une idée dans une forme* au moyen du *rapport* de cette forme avec l'idée qu'elle représente. Pour ce qui est de la copie servile, elle ne peut que défigurer et mutiler le modèle en détruisant le logique rapport des parties. Cette littérale traduction est l'affaire du photographe, et non de l'artiste. J'irai même plus loin...

— Eh bien ! ne va pas plus loin pour ce soir, car, *si non è vero*, tu m'embrouilles quand même avec ta théorie !...

(Les uns :)

— Oui, oui, en voilà assez, messieurs!

— Il n'y a vraiment pas moyen de travailler ce soir.

(Les autres :)

— Bravo ! Armand... Va toujours, mon bon !

— Mais continuez, messieurs, ça nous distrait de vous entendre vous chamailler... Vous avez donc vidé la question?

(Une voix persifleuse :)

— « Et le combat finit faute de combattants »!... puisque Grimaldi se trouve collé.

— Collé? Ah ! f... non! Et qui parle maintenant? C'est ce grand flandrin de Bertier, qui nous regarde comme un animal, ainsi quillé sur ses échasses, et qui ne saurait seulement pas dire pourquoi je suis collé. Collé! Ah! elle est bonne!... Kessler, dis-leur donc ce que tu en penses, toi qui disposes, mieux que moi, de la langue française.

(Et Grimaldi lance cet appel en tourmentant,

d'une main rageuse, les grandes mèches noires qui se dressent sur son front en révolte ; tandis que Kessler, l'ami interpellé, relève flegmatiquement vers nous sa rutilante crinière d'Allemand du Nord :)

— Mais ta défense est toute trouvée, Grimaldi, et elle te vient du plus grand des avocats, puisque tu as Gœthe lui-même dans ta partie lorsque, dans *Werther*, il fait dire à son héros : « Cela me confirme dans la résolution », — écoutez bien, messieurs ! — « dans la résolution de *m'en tenir uniquement à la nature.* »

« Tout est plus ou moins élastique et incertain et se laisse façonner plus ou moins, confesse-t-il ailleurs[1]. Mais la nature n'entend pas ces plaisanteries : elle est toujours vraie, toujours sérieuse, toujours sévère ; *elle a toujours raison*, et les fautes et les erreurs sont ici toujours de l'homme. » Et encore : « Étudiez la nature sans cesse, tout est là. Procédez toujours *objectivement*, comme je l'ai fait moi-même. » Quoi de plus clair et de plus significatif, avouez-le, qu'une telle profession de foi ? Vous

1. *Conversations de Gœthe, recueillies par Eckermann*, t. II.

me permettrez d'ajouter humblement, pour ma part, qu'il n'y a rien d'aussi grand et d'aussi beau que la nature, dont l'objectivité, vous devez en convenir, s'impose forcément au peintre, — quoiqu'en dise Armand qui dédaigne, paraît-il, toute recherche d'extériorité... et, partant, de vérité positive !

— Permets, Kessler... permets!... L'habit ne fait pas le moine. Aussi bien l'extériorité n'est, trop souvent, que le faux semblant de la vérité. Or, je ne professe pas plus le dédain de la nature que celui de la vérité; au contraire, j'aime et respecte profondément l'une et l'autre. Mais tu t'occupes de science et tu es, surtout, toi, un réaliste. Tu admires Rubens, un grand tempérament, ma foi! Mais tu es plus encore, par les tendances de ta propre nature, le disciple de Courbet. Tu fus l'élève de Carolus et de Roybet avant d'être celui de Carrière, et le choix de ces maîtres indique tes préférences. Mes admirations, à moi, vont à Léonard, à Corot, à Delacroix. Et le moyen de nous entendre? Dieu me garde jamais de nier l'autorité de Gœthe, ce fier génie que tu viens d'invoquer, et dont tu

sembles oublier d'ailleurs, pour quelques propositions de naturaliste, la passion des formes idéales qui domine son œuvre si complexe. Mais, en admettant, même un seul instant, que cet illustre poète, ce penseur si solidement appuyé sur la science, ait été, avant tout, l'exclusif amant de la nature, je pourrais alors lui opposer Shakespeare, cet autre penseur qui descendit si profondément jusqu'aux plus lointains replis de l'âme, qu'on peut justement le juger « presque égal à Dieu quand il pense[1] ». Souviens-toi d'*Hamlet*, la plus géniale incarnation du rêve. Shakespeare ne nous enseigne-t-il point, à travers toute son œuvre, que nous sommes surtout faits de l'étoffe de nos rêves ? « Fais-toi faire un habit de taffetas changeant, soupire-t-il à l'homme, car ton cœur est semblable à l'opale aux mille couleurs. » Et voyons, n'est-ce point, en vérité, le taffetas changeant de l'ondoyante et triste humanité, chair spiritualisée, tissu de douleur et de rêve, que nous, artistes, avons mission d'évoquer, et non la froide et immuable matière ?... En laissant les

1. Shakespeare, *Hamlet*, acte II, scène II.

autres étoffes, si changeantes qu'elles soient... ou si monotones! aux Carolus Duran et aux Roybet, par exemple, dont Grimaldi, Kessler et autres adopteraient volontiers, s'ils le pouvaient, les fastidieux clichés, —étant de ceux-là qui furent de leurs élèves, et devraient encore l'être!... Mais Carrière? les élèves de Carrière, dont l'art est tout mental, c'est-à-dire trompeur, n'étant point à leur gré suffisamment objectif, ou plutôt *positif*, le mot est consacré, je crois. Fi donc, messieurs! Que faites-vous ici? Je crois bien que vous perdez votre temps, en vérité!

(Oh! ce rire insultant, figé en la face adipeuse et florissante de l'un, dans le masque brutalement faunesque de l'autre, je ne pouvais décidément plus le supporter, et tant pis, vraiment, mais ces blessantes paroles, je n'ai point été le maître de les arrêter.)

— Armand a raison : chez Carolus les élèves à Carolus!... et chez Roybet les autres.

— En voilà assez, messieurs! On réclame le silence, crie le massier.

— Et qui a parlé de Carolus? — brâme Gri-

maldi à Kessler, lequel ne perd rien de son flegme.

— Mais c'est Armand.

— Ah! c'est Armand! Eh bien! Armand, sacrrrré nom! tu ferais bien de peindre un peu comme Carolus, au lieu de tant théoriquer. Ça te ferait sortir de la cave, où tes figures s'embêtent et se décomposent rudement, cristi!

(Des rires et des sifflets se font entendre. La conversation est générale, et, comme tout le monde parle à la fois, il arrive que personne ne s'entend.)

— Nous sommes les élèves de Carrière, nous! Chez Carolus, les élèves à Carolus!

— Vive Carrière! Il nous apprend des choses intelligentes, au moins!

— Quel bouzin, bon Dieu! gémit le massier. On sonne, je crois... Mais taisez-vous donc un peu, mille tonnerres!

Et Graindor s'égosille, sans parvenir à dominer l'indescriptible brouhaha. Une seconde fois, strident, le timbre a vibré; la porte du fond, à droite, grince en tournant sur ses gonds, et

soudain les cris cessent, le silence se rétablit, l'atelier entier, d'un commun accord, se lève comme un seul homme devant Carrière.

II

L'INDÉPENDANCE DANS L'ART

> Nous, qui aimons la vérité, le progrès, la liberté.....
> E. RENAN.

Le maître avance lentement vers notre groupe, maintenant silencieux; une inquiétude ride son front, dont la pâleur se trouve subitement éclairée par les intenses rayons du réflecteur. Et je songe, en le voyant venir vers nous si grave, aux paroles de conscience qu'il prononçait dernièrement encore dans l'intimité d'un milieu ami : « Je n'ouvre jamais la porte de l'académie, disait-il, sans l'émotion que me donne le sentiment de ma responsabilité vis-à-vis d'autres hommes. Je crois n'avoir rien à me reprocher à cet égard, étant toujours d'accord avec moi-même. » Avec cette affabilité qui lui

gagne tant de sympathie, le maître répond aux nouvelles que nous lui demandons de sa santé. Mais il dissimule un sourire, je crois :

— La séance était animée, ce soir, n'est-ce pas? dit-il.

— Ces messieurs, explique le massier, divisés en deux camps, le camp des idéalistes et celui des réalistes, discutaient sur le véritable but de l'art.

— Ah! ah! fait Carrière. Mais le sujet me semble intéressant, et je serais tenté, en vérité, de demander aux belliqueux philosophes leur opinion à ce sujet, si leurs études, ici présentes, ne se chargeaient de satisfaire, au moins en partie, ma vive curiosité. Ce sont autant de pièces à conviction que j'ai là sous les yeux, reprend-il, en embrassant d'un regard les toiles et les cartons à dessin rangés parmi l'échelonnement des tabourets et chevalets. Je suppose, avant tout, qu'étant d'accord avec vous-mêmes, vous vous efforcez, tous, d'atteindre *un but déterminé*, vers lequel chaque étude doit vous rapprocher,... vous diriger, au moins. Devant vos toiles, cependant, si je ne parviens pas,

en l'insuffisance des efforts, à démêler le but précis de chacun, je demanderai volontiers à être renseigné : non point pour condamner vos recherches, quelles qu'elles soient, mais pour vous aider, dans la mesure du possible, à vous rapprocher de la vérité élue, — de ce que, tout au moins, vous croyez fermement être la vérité. Car, en matière d'art, la conviction est chose nécessaire. Je dirai plus : elle est la condition essentielle de tout effort significatif. Le but de l'art, forcément, variera en la diversité des intelligences. Cette variation, au reste, doit naître et se préciser, même en l'unité du groupe que forme une école, car si, d'une part, toute école a mission de féconder les esprits en y excitant de nobles et justes émulations, d'autre part, elle ne doit point circonscrire les personnelles recherches. Or, ne serait-ce point, en effet, les circonscrire et empêcher l'essor des individualités que de leur imposer, avec la gêne des traditions, un but tout conçu à atteindre avec un moyen spécial pour y arriver? En un mot, nul joug à subir, et, partant, nul système. Jamais aucun système ne produisit aucun artiste :

le système, c'est-à-dire l'ensemble des notions particulières d'où dérive une œuvre d'art, doit évidemment appartenir à l'artiste lui-même, c'est en quelque sorte le corollaire de son individualité. Donc, autant d'individus et autant de systèmes, car si tel système, tel parti pris convient à l'un parce qu'il est en rapport direct avec sa nature, son tempérament, il sera peut-être la perte de l'autre, l'annihilation prévue de sa différente personnalité.

Aussi, les systèmes changent-ils incessamment avec les générations qui se renouvellent. Les idées évoluent, mais, parmi l'incessante évolution des idées, une chose demeure : l'œuvre de l'art. Si diverse qu'elle soit, si méconnue qu'elle fût hier, elle est là qui se dresse indépendante, altière. Qu'elle soit le fait du romantisme, du mysticisme ou du réalisme, qu'importe! Pourvu qu'elle traduise une harmonie, et que, dans son unité, elle porte au front l'empreinte supérieure d'un vouloir obstiné, elle triomphera, s'élèvera, indifférente aux négations, dédaigneuse des mépris. Il suffit de citer les noms des grands convaincus, de-

puis Delacroix et Millet jusqu'à Ingres, Manet, Degas. Certes, leurs convictions furent diverses, mais, en dépit même des plus légitimes préférences, on peut s'incliner également devant ces irréductibles volontés, et l'on peut conclure de tant d'exemples très divers que, si « l'homme fort est celui qui vit seul », l'artiste fort est celui qui marche indépendant. L'homme qui entre dans la voie de l'art, j'ose le dire, n'est point, ne sera jamais un véritable artiste s'il ne revendique son absolue liberté de pensée, de vision et de sensation. *Ne rien accepter en dehors de soi et sans le consentement de sa propre nature*, telle est la ligne de conduite à suivre pour l'artiste soucieux de se rendre intelligible et de remplir dignement son rôle d'Initiateur dans l'humanité.

⁂

La parole de Carrière, simpliste et voilée tout à l'heure, comme l'œuvre discrète dont elle révèle les harmonies, s'est élevée maintenant ; et, dans sa libéralité véhémente, elle

vibre, confessant, pour ceux qui la peuvent comprendre, en l'horreur de toute servitude morale, la force aussi auprès de la douceur.

Bon! voici le carillon de la monumentale horloge qui jette sans fin sa note criarde. C'est son minuit dont elle nous importune chaque soir, alors qu'il est neuf heures et demie seulement. Au diable la toquée et sa vieille toux ronflante, car elle vient de rompre le charme! La voix du maître s'est évanouie dans le presque religieux silence de l'atelier, mais notre groupe demeure, touffu et volontaire, rallié autour de lui; plus loin, l'ombre portée du groupe se réfléchit allongée, envahissante, sur la vétusté pâle de nos murs. D'un œil songeur, j'envisage l'empreinte grandie et fuyante qui s'indique nettement là-bas, tel un vaisseau qui prend le large. Et je songe à l'autre empreinte, celle de l'au-delà que Carrière est appelé à marquer en traits profonds. Carrière, qui considère l'enseignement comme le *devoir sacré* de l'artiste, est un apôtre par sa foi dans l'art. Un des premiers, soucieux de spiritualisme, il a montré la voie propre à satisfaire l'âpre désir d'infini qui nous

poinct, « la voie de la vie humaine soumise à la loi de la raison et se manifestant par l'amour[1] ». C'est ainsi qu'il a compris, deviné nos besoins ardents, à nous les fils de « la débâcle », tourmentés qui portons au front, avec l'angoisse du lendemain, la douleur et l'effroi de nos mères...

1. Tolstoï, *De la Vie*.

III

PEINTRES-ÉTUDIANTS

> «... Quelle plus noble tâche... quelle plus digne d'envie, pour l'homme supérieur, que celle d'utiliser solidairement les humbles efforts, de les résorber en une mentalité plus haute dont s'accroîtra la future humanité ? » (Page 59.)

Mais où glissé-je ainsi en suivant, au hasard, le caprice de mes songes errants ? Je crois entendre, à l'autre extrémité de l'atelier, la voix basse, au timbre voilé, qui exerce sur nous tous un si profond prestige ; et, simultanément, j'entrevois une poussée parmi les élèves qui affluent autour du maître. La leçon s'adresse au jeune professeur d'histoire naturelle, Cornélius. Déjà savant, esprit curieux et travailleur infatigable, Cornélius accomplit allègrement, durant le jour, sa tâche ardue de « struggleur for life » ; mais, le soir venu, il cherche à réa-

liser son ambition la plus chère, qui est de parvenir à l'art. C'est un méritant que Carrière tient en estime, et auquel il donne volontiers d'intéressantes explications. Je me faufile donc à travers le groupe compact qui évolue autour du chevalet de Cornélius, et j'écoute :

— Le mouvement du corps est juste ; juste aussi la proportion des volumes, entre eux. Le squelette s'affirme bien, sous une musculature cherchée. Seule, une attention analyste et acharnée peut conduire à un tel résultat. Mais, dans ce dessin savant, c'est en vain que je cherche l'enveloppe unifiante, cette morbidesse qui donne tant de charme à la figure humaine. Vous possédez, à coup sûr, les plus précieuses connaissances anatomiques : je n'en veux pas d'autres preuves que ces membres nerveux, aux muscles bandés comme des câbles ; dans une robustesse exagérée, toutefois, car le corps de votre modèle, voyez-le, est particulièrement élégant de forme... Je loue les connaissances très sérieuses qu'affirme une telle étude ; mais je vous dirai, Cornélius, à votre grande surprise, sans doute : perdez-les un peu de vue, ces con-

naissances, ou plutôt ne visez plus désormais à l'analyse *partielle* des organes dont vous connaissez déjà si bien la forme et les dépendances. Dans cette mutilation voulue du modèle, vous détruisez la vie pour en extraire le secret, n'est-ce pas? Eh bien! il s'agit maintenant de la retrouver en faisant un tout de ces morceaux parfaits en eux-mêmes, mais disjoints encore, et qui n'auront de réelle valeur que dans l'ensemble harmonieux.

Ah! il est bien évident que les pythagoriciens ne retrouveraient point ici la monade chère à leur rêve. Dans ce corps si bien constitué, il manque, en effet, ce je ne sais quoi de subtil, d'indéfinissable, que l'on pourrait appeler l'essence de l'être, — la vie, si vous voulez. Vous n'arriverez à épandre la précieuse vie, *turgor vitæ*, que dans la subordination constante des parties au tout. Cette subordination des parties, que l'on pourrait appeler la *loi de la synthèse*, est *essentielle* : sa compréhension découle, d'ailleurs, tout entière, comme celle des autres lois générales, de l'observation des choses de la nature. Vous, un savant, Cornélius vous

voici bien dans votre département. Mais, me direz-vous, c'est à l'art que je veux parvenir. Vous consacrez, forcément je le sais, une notable partie de votre temps aux sciences, et ce temps perdu — vous le croyez, du moins... — retarde, empêche les progrès dans l'art. Je répondrai à cela qu'*il n'est pas*, qu'*il ne peut pas* y avoir de temps perdu pour un esprit conscient : l'intelligence doit organiser ses forces, les lier en gerbe, pour les faire converger ensuite énergiquement vers le but, même au travers des obstacles. Pour vous, la nature dont vous êtes épris vous livrera le plus complet dictionnaire, et c'est dans ce dictionnaire que vous trouverez tous les matériaux nécessaires à la construction de l'œuvre esthétique. Le jour venu, à l'heure privilégiée de l'émotion, étant maître du secret des choses, c'est avec éloquence que vous pourrez les employer, les fondre ensemble. En sorte que, la science ayant été pour vous le point de départ, l'art sera quand même le second terme de votre évolution. Et, dit Carrière d'un air encourageant, le but sera atteint.

Le maître se lève, maintenant, et son mouvement donne le signal d'un remous parmi les élèves attachés à ses pas. Ceux-ci reculent, affluant entre les chevalets qui chancellent, auprès des toiles subitement heurtées et bousculées à la grande consternation de leurs propriétaires bougonnants. Un moment d'hésitation dans le groupe qui gravite : vers qui maintenant en ces rangs irréguliers? La masse pressée ondule et se referme, gênant un peu la marche de Carrière, l'entraînant presque dans son mouvement giratoire vers Levasseur. Fort gaillard à l'œil vif dans une face rose qu'éclairent les souples mèches de cheveux blonds embroussaillés, tout grand, tout droit dans l'ampleur d'une veste en velours marron, Levasseur, les mains fourrées dans ses poches et bravement campé vis-à-vis de son camaïeu, attend, imperturbable en apparence, l'arrêt du maître. C'est qu'ici une ardente curiosité sollicite le peuple des élèves. Depuis lundi dernier, l'encens a été prodigué à l'heureux, « l'épatant Levasseur », qui devient « un type calé ». La théorie des flatteurs pontifiant a défilé devant sa toile avec

des : — Dis-donc, mon vieux, mais c'est du Carrière que tu nous chantes, du *pur* Carrière. — Ça me botte c'te machine-là, sais-tu? Fais-moi des prix doux, samedi, et je suis ton acquéreur. — Mordieu! il a deviné le secret de Carrière, ce mâtin-là, messieurs.

Comme si Carrière possédait un autre secret que celui de son très pur sentiment. Il est certain que Levasseur, par son étourdissante manière de *pénombre*, donnerait au bourgeois toute l'illusion du voile, qu'il admet à présent, depuis que Carrière s'est imposé à lui dans sa puissante originalité, qu'il l'a maté enfin. Le public perçoit-il, au travers des mystérieux voiles, les vérités de pensée et de vie qui occupent et passionnent le peintre? Ce sont là choses profondes, qu'il serait malaisé d'apprendre à ceux qui ne savent pas voir. L'erreur, pour ces esprits limités, est de confondre le contenant avec le contenu, et de croire qu'il suffit d'élucubrer des enveloppes pour devenir des Carrière. Levasseur, dans son souci maladif de la formule, n'a pu s'empêcher, je crois, de *gober* un tant soit peu les flatteuses blagues

d'aucuns. Mais, à cette heure, un grand pli d'inquiétude raye son front : « Jamais aucun système ne produisit aucun artiste »... Il a compris cette allusion du maître, dont le regard, tantôt, se prolongeait et s'attardait dans la direction de sa toile. Un temps se passe, celui qui précède toute correction pour le maître ; il contemple d'abord le modèle longuement, sans mot dire ; puis, de là, reporte son regard vers la transposition de l'élève.

— C'est une fausse route que vous suivez, prononce enfin Carrière. Je ne vous parlerai aujourd'hui que de la présente étude : elle frappe surtout par une surprenante habileté d'exécution. Or, rien n'est aussi dangereux que l'exécution lorsque celle-ci devient le *but* de l'artiste, au lieu de demeurer son *moyen*. Votre figure séduirait aisément de prime abord. On se laisserait prendre au charme extérieur des formes qu'une touche habile a fuselées, et fluidifiées presque, dans le mystère d'un fond qui n'existe cependant pas ainsi par rapport au modèle. Dans votre étude, cette enveloppe ténébreuse, de laquelle émerge le haut du corps,

est beaucoup moins vraie que *voulue*. C'est un parti pris, et, je le disais tantôt, le parti pris, qui rend l'art suggestif, doit être le fruit d'une longue expérience, d'une continuelle observation. Observez la nature; ne cessez point de l'observer. Une observation sincère eût donné, aujourd'hui, à vos recherches, une tout autre signification. Par le moyen des *valeurs*, vous auriez pu transposer votre figure dans ses logiques rapports : elle serait ainsi devenue tangible et viable. Par la compréhension de l'*unité du caractère*, vous seriez arrivé à marquer le modèle d'une plus haute empreinte, à l'élever au-dessus de lui-même en quelque sorte. Ainsi, pour ne pas m'écarter de ce qui me semble vous avoir séduit, la nerveuse souplesse des membres, cette distinction, cette finesse des extrémités qui trahit la race, c'est une beauté à laquelle vous n'avez point été indifférent, je le sens, que vous n'êtes cependant point parvenu à extérioriser. L'insuffisance de l'expression vient ici de l'insuffisance de votre émotion. Et, si vous n'avez pas été ému, c'est parce que vous vous êtes laissé dominer

par la recherche du *métier*. Erreur ! le métier, soyez-en sûr, ne vaut que par le *sentiment* dont il se fait l'interprète. Toute grande formule naît dans la plénitude du sentiment, en le presque délire que produit au cœur de l'artiste l'émotion de beauté. Le sentiment impérieux, torturant, veut alors s'épancher, il clame, et voici qu'à son appel, paraît le métier qui va l'éterniser dans une forme. Serviteur empressé, le métier fournit alors le moule de vie. C'est dans ce moule magique, arraché et conquis dans le cœur, que s'enfanteront, dès lors, rêves et réalités, toutes les hantises enfin. Voici comment il faut entendre le métier !...

Après Levasseur, c'est le rang des Anglais qui se présente. Tarlton est en premier. J'aperçois, non loin, pompeusement étalée sur le plus « confortable » chevalet de l'atelier, l'insexuelle et raide figure du *bank-notes' gentleman*. Une lassitude, celle que doit éprouver Carrière devant cette pauvre médiocrité, m'entre dans les os. Pris d'énervement, je

retourne à ma place et demeure le dos à mon chevalet, roulant une cigarette en mes doigts inoccupés, — par une inconsciente distraction, car nous ne fumons jamais durant que le maître est présent à l'atelier... Ah! mais que la nature se compose donc bien là-bas! Au milieu des élèves, qu'enveloppe à moitié la pénombre de la salle, Eugène Carrière debout, sa tête de méditant légèrement inclinée à droite, une grande tache de lumière sur le front, apparaît nettement comme le chef, l'âme de l'atelier. Près de lui, l'état-major des doyens, « types calés » pour la plupart (c'est ainsi que nous les appelons). Au premier plan, le plus intéressant de ceux-là, Christian de Prêles, qui se silhouette en noir avec son curieux profil tendu vers le maître : cheveux longs rejetés en arrière, nez aquilin, forte mâchoire que souligne la retombée d'une grande moustache gauloise. A son côté, des dos, des profils perdus, tout un groupe d'hommes dans un équilibre de lignes, que balance et brise harmonieusement le couple intrus des femmes. Au milieu des bruns vêtements, c'est la blonde Bellangé, s'épanouissant

comme un énorme bleuet dans sa bouffante robe bleue, tout auprès de la pâle Marie Dorian, qui m'a l'air d'un grand lys en son blanc corsage de séraphin maigre. Et ce pan de jupe rouge émergeant d'un tabouret dans le fond? La propriétaire de ladite jupe disparaît presque derrière un chevalet, mais le pan d'étoffe rouge, au mouvement du corps, doucement se balance : on dirait un pétale de coquelicot que soulèverait, paresseuse, la légère brise du soir. Dans le mystère de la pénombre, où flotte encore la bleuâtre fumée de nos derniers cigares, les silhouettes embruinées m'apparaissent lointaines, prêtes à s'évanouir sur un simple geste, semble-t-il...

— Cré mâtin! lâche Saint-Vergeux, près de moi; un mur, de grands pinceaux et peindre ça!... hein? qu'en dis-tu? Au lieu du *Théâtre populaire*[1], ce serait *Une leçon de dessin le soir*... et toujours avec de grandes ombres à la Goya... Ah! veinards ceux qui arrivent à exprimer les ensembles!...

1. Le *Théâtre populaire*, qui fut demandé à M. E. Carrière par le collectionneur M. Gallimard, a figuré en 1895 au Salon du Champ de Mars.

Devant moi, le dessin de Christian de Prêles. Simple et expressif, à la fois, il subjugue l'esprit, repose les yeux. Carrière s'arrête auprès de l'intéressant camarade dont le chevalet forcément placé en travers, interrompt le rang des Anglais. Me voici venu trop tard dans le groupe qui écoute et suit la correction générale, de place en place. Il faudrait jouer des coudes pour arriver à entendre la voix basse et trop enclose de Carrière. Je perçois, cependant, les mots de « bien... très bien ! » Je vois que le maître serre la main de Christian. Son étude a été choisie, paraît-il, pour être conservée parmi celles qui font l'honneur de l'atelier. L'heureux dessin s'en va, de mains en mains, jusqu'au massier, chargé du soin des élus. Pendant ce, nous félicitons l'ami et l'entourons : sa femme, du fond de la salle, lui adresse un sourire admiratif.

De nouveau, j'entends Carrière; il s'adresse, maintenant, à Forster : Je voudrais que vous comprissiez, une bonne fois, dit-il, la *nécessité des valeurs* pour animer une figure. Vos études

demeurent froides, conventionnelles. Ceci vient de ce que vous n'observez pas assez le *rapport des êtres et des choses dans l'ambiance qui les contient*. L'exclusive recherche de la ligne en est aussi la cause. Vous n'arriverez cependant jamais à créer une ambiance si vous ne recherchez, en même temps que la ligne, l'*harmonie des valeurs*. Les formes extérieures du monde nous sont révélées, en réalité, beaucoup moins par la ligne que *par la lumière*, cette messagère de vérité visible. La ligne, que l'on croit voir entre deux plans d'inégales valeurs, n'existe cependant pas positivement dans la nature. C'est une pure hypothèse de l'esprit. Est-ce à dire que cette hypothèse soit négligeable? Non, certes. La tache de lumière ou d'ombre, et, pour être plus précis, tous les plans de valeurs de différentes intensités doivent, évidemment, être circonscrits par la ligne, *afin de déterminer exactement les formes*. Or, plus celle-ci sera sévèrement cherchée, et plus s'affirmeront les armatures des êtres et des choses. Ce dont je tiens à vous convaincre, c'est que les valeurs ne doivent faire *qu'un avec la ligne*, dont elles

sont le commentaire éloquent en même temps que la vie. Dans la peinture comme dans le dessin, *le rôle des valeurs est essentiel...* Vous avez déjà du talent, Forster, mais étudiez les maîtres, en ce point, afin de progresser dans l'art. Votre pays, ajoute Carrière en se levant, vous offre, d'ailleurs, d'illustres exemples... Le pays des Lawrence et des Reynolds, des Constable et des Bonington......

Sur le passage de Carrière, voici l'insignifiant et obséquieux Barbillon. Bellâtre satisfait de lui, il sourit, d'une main tortillant la pointe de son favori, de l'autre assurant sa toile sur un chevalet. Dans ce front bas, ces yeux blêmes, c'est la sottise que l'on devine, rien que la sottise, et sans la bonté. Nous l'en châtions, parfois, en quelques ironies. Ainsi, c'est l'habitude à l'atelier de le saluer d'un formidable et moqueur : « Ah ! voici Barbillon ! » lorsqu'il s'amène le soir en souliers vernis, gants beurre frais, gardénia à la boutonnière, un doigt passé dans l'anneau de la reluisante boîte de peinture en

acajou plaqué. Barbillon est, de nous tous, l'homme qui a le plus de confiance en l'avenir. La prétention qu'il ne craint pas d'afficher, plus encore que sa sottise, le rend insupportable. Je n'ai pu m'empêcher de lui rire au nez, hier, lorsqu'il m'a recommencé sa fameuse tirade :
— Nous étions encore, père et moi, en soirée chez B***, mercredi... Ce qu'il m'a fallu en avaler des opinions sur la peinture !... Tu comprends, mon cher, si c'est « raâsant » *pour un artiste* forcé de tenir sa place dans le monde, d'entendre si souvent des discours de *pékins !*...

Je plains le pauvre maître, que j'entrevois là-bas au milieu d'une rangée de parfaites nullités ; c'est, après Barbillon, Morel, le nouveau venu, beaucoup plus expert en l'art de tailler les crayons qu'en celui de leur faire dire quelque chose ; les deux Bellangé frère et sœur, aussi ignares l'un que l'autre. Devant des études dépourvues, je ne dirai pas de caractère ou de vie, mais de tout intérêt, Carrière dit la nécessité de connaître l'anatomie pour ne pas risquer de transformer le modèle en poupée et ses chairs en étoupe : — Il faudrait dessiner

d'après la ronde bosse encore... oui ! (fait-il, mal à l'aise devant ces inintelligibles grimoires). Et puis étudiez le squelette humain, dessinez-le : ce ne sera pas du temps perdu.

La tâche, ici, est ingrate, et la patience du professeur, en présence du côté pénible et forcé d'un enseignement qui s'adresse à tous, véritablement, est admirable. Eugène Carrière, qui remplit son rôle d'initiateur dans le plus complet désintéressement, je le sais, donne, autant qu'il le peut à ses élèves, son temps et sa science, les aidant de cet appui moral si nécessaire, aujourd'hui, pour ceux qu'une vocation entraîne dans la voie périlleuse et encombrée de l'art. « N'y aurait-il que dix élèves, sur cinquante, qui fussent doués... n'y en aurait-il qu'un seulement ! je m'estimerais heureux encore d'être utile à ces dix... ou même à l'unité... et je ne regretterais pas le temps donné aux autres ! » Ce mot de Carrière dépeint, tout entier, l'homme qui comprend la nécessité de l'exemple et de l'aide pour ceux qui dirigent la marche en avant de l'esprit. L'élite revendique l'honneur

de rendre ascendante cette marche, en induisant la société au respect des devoirs et des beautés; en l'initiant aux pures joies, à la splendeur des équilibres. Mais la douloureuse évolution humaine dont se fait l'œuvre universelle ne résulte-t-elle pas, directement, des efforts individuels, si infimes que soient ces derniers pour le plus grand nombre?... Quelle plus noble tâche, dès lors, quelle plus digne d'envie, pour l'homme supérieur, que celle d'utiliser solidairement ces humbles efforts, de les résorber en une mentalité plus haute dont s'accroîtra la future humanité?

* * *

La correction s'était arrêtée à Van Termeer; le voici qui installe à sa place un grand paysage, toile de 30, qu'il doit prochainement envoyer à l'exposition de Bruges. C'est, au premier plan, un massif de peupliers que dorent les derniers feux du soleil couchant. Un rustique presbytère, au second plan, profile sa brune masse à l'horizon. L'œil se perd un peu parmi la diversité

des tons non mêlés sur le tableau, que ne pondère pas assez une juste étude des valeurs. A côté de la garance rose-dorée et du cobalt, pour représenter l'embrasement de l'horizon, le jaune indien domine et flambe, à peine rompu et tapageur. Carrière, dont les effets de peinture sont toujours si discrets, regarde singulièrement ce paysage de couleur violente :

— Dans votre tableau, Termeer, dit-il, la perspective du terrain avec ses différents plans, n'est pas mal établie, et je suis heureux de pouvoir constater, avec ce souci réel de la fuite des lignes, un progrès de forme dans le dessin des peupliers, dont les silhouettes se trouvent fermement serties dans leur rigide élancement. Mais la poésie du soleil qui s'évanouit à l'horizon, ces belles ondes lumineuses qui disent, en leur dernier adieu, toute la joie du jour et les regrets de l'heure fugitive? Je cherche la lumière, et ne vois que couleurs... Celles-ci, observez ce phénomène dans la nature, en se pénétrant et se fusionnant dans leur réciprocité, arrivent, cependant, à s'annuler au sein de la lumière, qui est essentiellement *simple*... Votre

paysage n'exprime pas davantage la transparence de l'air et ses vibrations délicates. Ah! combien je voudrais vous voir chercher les belles enveloppes de la nature, la densité de l'atmosphère qui crée les opacités unifiantes, et ce voile de féerie que répand sur la terre le dôme céleste, avec la magie de ses changeants reflets! Quel trésor de sensations dans la nature, pour le paysagiste sincèrement épris de ses charmes! Ces sensations génératrices des idées, demandent, toutefois, à être pleinement vécues avant de se laisser dominer : ce sont elles, dès lors, qui se chargent de conduire le néophyte jusqu'au sanctuaire de l'art. Le paysage, aussi bien que la figure, pensez-y toujours, doit réaliser *une impression originale*, celle que la nature communique à son interprète. Car la nature n'est belle que pour l'esprit qui la contemple. Aussi est-ce devant l'artiste ému de sa beauté qu'elle fait entendre ses plus fiers accents; que, tour à tour mystérieuse, tragique ou tendre, elle se plaît à revêtir la couleur des rêves les plus divers, dit la mélancolie de l'homme, chante sa joie ou pleure au gré de

son triste cœur. Mais le recueillement est le prix de sa confidence, et elle l'exige *absolu :* le peintre en trouve l'affirmation dans une *tonalité dominante*, également propice à l'*effet*. Croyez-vous sincèrement que la nature offre cette polychromie traduite en votre toile ? Pour moi, je la crois funeste, non seulement à l'harmonie, mais encore à l'expression. Les *rapports fins* me semblent les plus dignes d'intérêt, et je crois que la « nuance », seule, peut distinguer la nature et nous aider à traduire sa mobile physionomie.

Voici le tour de Renée de Prêles. La femme de Christian, debout et anxieuse, attend, depuis un instant déjà, le passage du maître, en considérant d'une moue dédaigneuse le dessin qu'elle a déjà démoli et reconstruit par deux fois, cette semaine. Christian lui crie doucement que « ça va ! » mais elle sourit, incrédule, et tape encore du pied. Casquée de cheveux noirs, le nez irrégulier, la bouche trop grande mais fermement dessinée, une bouche de droiture, le sourcil à la remontée légèrement méphistophélique, avec

des yeux en étoiles sous des bandeaux crespelés, madame Renée de Prêles ne possède peut-être pas la beauté, dans le sens *convenu* du mot, mais elle a « la grâce plus belle encore que la beauté ». Rien d'aussi doux, lorsqu'elle passe, que le bruissement d'ailes qui s'en va mourir aux plis de sa robe ; rien d'aussi charmeur que sa démarche rythmique et légère, en le balancement de taille d'une mignonne déesse. Simple autant que réservée, Renée de Prêles méprise les artifices, ne feint aucune des fausses pruderies que comporte, souvent, la trop superficielle éducation mondaine. Mais Carrière, maintenant, est assis à sa place ; il regarde, il compare, et son geste semble affirmer.

— *Le caractère individuel des êtres doit s'exprimer dans le corps entier*, dit-il. Vous avez parfaitement compris, je le vois, ce côté sphinx de la femme, qui forme, ici, une des principales attractions du modèle : l'attraction par le mystère. Mais la tête que vous avez traduite dans toute sa finesse, son tourment intérieur, ne s'inscrit pas assez dans le rythme entier du corps : elle n'est pas assez le jet terminal de la beauté

lassée, et comme repliée sur elle-même. Observez les mains hiératiques — se croisant sur la poitrine dans une attitude hautaine qui semble résulter d'un parfait stoïcisme... Cette attitude significative fait naître dans l'esprit le soupçon d'une douleur fière, dont il était louable, certes, d'affirmer la noblesse. « Moins l'homme qui souffre se plaint, plus il me touche[1] », a dit un penseur. Mais l'expression de ce geste, qu'une observation attentive reconnaît être celui de l'habitude et de l'instinct, eût dû se fondre dans l'*expression totale :* vous en avez malheureusement isolé la confidence. Ainsi, d'une part, l'être moral ne se trouve point traduit dans son entière virtualité ; d'autre part, le corps qui n'a pas été suffisamment exprimé par son ensemble, manque de mouvement et de vie, ne rend pas assez ce charme de fleur penchée qui caractérise si complètement votre modèle. Toutefois, le dessin de la tête, qui marque fidèlement une posture habituelle de l'esprit, est particulièrement intéressant.

1. Diderot, *Œuvres* éditées par E. Brière (tome X).

IV

ÉQUILIBRE ENTRE LE RÉEL ET L'IDÉAL

<blockquote>
J'aime la majesté des souffrances humaines!

Alfred de Vigny.
</blockquote>

J'ai l'habitude de suivre la correction des plus forts, mais je n'en ai plus le courage, car voici mon tour qui approche. L'étude qui me passionnait tant, hier encore, remplit maintenant mon âme de désespérance. Morne, ce soir, très morne, elle étale bien, sous le jour cru et immédiat du bec de gaz, toutes les maladresses de ma peinture. Comme en un rêve, je suis vaguement des yeux les physionomies troublées ou rassérénées des élèves qui me précèdent : c'est, tour à tour, Delamare, Saint-Vergeux, de Reuilly, Thévenot, Schœn, Grimaldi... Puis j'ai une distraction qui dure, ma fois, je ne sais combien

de temps, et dont me tirent les dernières paroles du maître à Thierry, le voisin placé avant moi dans le dernier rang. Je voudrais... mais pourquoi diable suis-je tant impressionnable ?... je voudrais pouvoir rentrer sous terre avec ma peinture en cet instant. Les têtes, tendues vers le camarade, simultanément, se retournent vers moi, et le point d'orgue qui précède toujours les leçons de Carrière, paraît éternel à mon inquiétude. En levant les yeux, je rencontre le regard de Kessler, à droite, regard de Germain, lourd et froid comme un iceberg. Sa toile est proche de la mienne : nous demeurons les deux derniers dans la correction. Et voici que l'attention de Carrière se partage entre l'une et l'autre, scrutant les différences :

— Savez-vous, dit-il, que vos études se complètent parfaitement, et qu'à vous d'eux, vous feriez peut-être un grand peintre? Vous, Armand, votre toile en témoigne, c'est au nom des idéalistes que vous avez pris la parole, tantôt ; quant à vous, Kessler, ou je me trompe fort, ou vous étiez du côté des réalistes, n'est-ce pas? Eh bien ! mais savez-vous que le monde de

l'idéal et celui de la réalité ne doivent point s'annihiler, qu'il ne faudrait même jamais les désunir pour en arriver aux grandes harmonies. C'est dans la conception d'un équilibre et d'une fusion entre ces deux sphères que naquit l'art merveilleux de la Grèce. Ce peuple, amoureux de joie et de liberté, cherchait ses fins dans un complet développement de l'être : il y trouva la plénitude de sa vie, ce qui constitue la beauté, et nous révéla alors, incarnée dans le marbre, cette union magnifique de l'idéal et du réel, de l'esprit et de la forme, qui ne peuvent être distincts de la matière. Le Sérapéum détruit, pour attester l'évolution de la pensée antique, ce fut, en effet, la statuaire grecque martyrisée qui fit retentir le cri suprême du défi, érigeant orgueilleusement les stèles mutilées qui suffisent encore à marquer sa grandeur. Manifestation unique de libre vie mentale, débris glorieux des civilisations disparues, elle est venue témoigner, faisant surgir, *en une forme absolue, la vie idéale* parfaitement indépendante *dans le sensible*, au sein duquel elle avait trouvé le complet repos, l'harmonieuse félicité. Dans son effort réalisé,

produit de l'union de l'homme avec la nature, le caractère suprême de l'harmonie, qui est la *sérénité*, s'est inscrit en traits ineffaçables, formant le point de l'équilibre entre le réel et l'idéal, ces deux pôles constants de la conception hellénique... Mais ne nous éloignons point de notre fait. De l'exemple des divins Hellènes, nous pouvons conclure, messieurs, que, si la plus noble ambition de l'artiste est de *révéler une idée*, celui-ci ne saurait cependant, sans danger, mépriser le moyen qui s'offre à lui de révéler l'idée, c'est-à-dire *la forme*. Il n'arrivera même à la révélation complète de *son idée* que s'il l'enferme *dans une forme adéquate à la nature de cette idée*. La représentation concrète des objets qui l'occupent doit donc forcer son attention... C'est cependant, je crois, une tendance d'Armand de n'y point toujours songer...

(Le maître, qui se trouvait assis entre nos deux chevalets, se soulève, en rapprochant un peu son siège de ma toile, qu'il se met à considérer plus attentivement.)

Moins ressemblante que celle de Kessler, votre figure traduit mieux *un caractère*. Mais ce ca-

ractère de tristesse, cette fragilité de « roseau pensant », qui vous ont tant séduit, sont exprimés en un tourment qui nuit certainement à la saine vision du modèle. Les yeux sont tristes, en vérité ; mais pourquoi élever le diapason de cette tristesse jusqu'à la contraction douloureuse ? Le front est ouvert, c'est un front de pensée ; il était cependant inutile d'en exagérer l'importance jusqu'à fausser l'harmonie du visage. La ligne nerveuse du tronc devient encore une ligne tourmentée à force d'être voulue. Observez la nature avec plus de calme, de sérénité : ce frein que vous mettrez à votre ardeur, par une force de volonté, ne nuira pas, croyez-le, à la subjectivité de vos recherches.

(Carrière regarde maintenant la toile de Kessler :)

Chez Kessler, il faut louer la peinture qui est remarquable par sa belle tenue et sa matière. La qualité du ton local, en s'appuyant sur une structure cherchée, rationnelle, complète la solidité d'une forme dont les différentes parties ne s'adaptent point par tenons et mortaises, mais forment bien *un tout*.

De quelle nature est ce tout? Ah! voici bien la question! Si l'être évoqué, ici, peut vivre, n'est-ce pas d'une vie inférieure qu'il vivra? Il eût fallu songer que ces formes souples et sensibles, où s'épanche le sang, où se ramifient les nerfs, étaient, avant tout, des formes habitées. C'est en vain que j'y cherche le flambeau de l'esprit. Perdu dans les dehors, si raisonnés que soient ceux-ci, vous n'avez pas transcrit votre modèle par les *dedans médités*. Pensez-vous que l'exactitude de vos recherches dans ce qu'on est convenu d'appeler « l'imitation de la nature », pensez-vous que cette exactitude soit synonyme de la vérité? Non... C'est une chose que j'énonce bien souvent, que je ne me lasserai jamais de redire :

Les apparences d'une figure doivent s'unir à un fond qui puisse se manifester dans l'ambiance comme égal à lui-même. Pour me préciser plus encore, je vous ramènerai au fait évident : l'inquiétude se marque sur la face du modèle, d'une manière visible et continue, comme *le trait permanent, essentiel*... Or, reportez les yeux sur votre traduction : le calme des

yeux, du front, est parfait; se joignant à l'expression de la bouche figée en un sourire, il ne donne point *une idée vraie* de l'être moral. Pour demeurer dans la voie de l'art, vous eussiez dû élaguer un caractère accidentel, afin de ne retenir que le caractère *dominant*, celui qu'il importe à l'art de mettre en évidence et de rendre *dominateur*. Se former l'idée d'un caractère avant même d'essayer de l'exprimer, tout est là. Mais il faut, avant tout, pour que cette idée soit juste, il faut pénétrer dans le cœur et dans l'esprit de l'homme. Les empreintes accumulées dans l'individu par l'atavisme, les particularités du tempérament, la profession, les intérêts ou les passions habituelles marquent ses dehors de traits indélébiles, qui sont autant de précieux jalons pour l'observateur en voie de découvertes. Quelle que soit cependant l'habileté de celui-ci et les moyens d'information dont il dispose, jamais il n'arrivera jusqu'en ces lointains sanctuaires que sont le cœur, l'esprit humain, s'il n'en a, auparavant, connu les complexes détours en lui-même.

Se regarder penser, se regarder agir, souffrir,

tel est, en effet, le secret de la vie — dont l'équation ne saurait se réaliser sans la lutte et sans la douleur. Lutter et souffrir, mais vivre ! La vie s'impose à l'homme, et elle est belle, puisque, dans sa fugitivité, elle reflète le monde. Combien plus rayonnante encore elle apparaît, dans l'émotion de l'idéal, pour celui qui sait voir, et poursuit, au fond de son âme, le problème humain dont il est le mystérieux habitacle. Replié sur lui, en cet abîme, il fouille, scalpel en main, car sa propre conscience, seule, peut lui révéler celle de son semblable... Or, c'est en poursuivant cette double étude, c'est en se faisant le témoin attentif et assidu de ses luttes privées comme de ses déchirements intimes, qu'il atteindra les nobles fins propres à son essence. Ces types qui immortalisèrent Michel-Ange, le Vinci, croyez-vous qu'ils ne soient pas fils de leurs douleurs exacerbées aussi bien que de leurs joies accrues ?... Ce furent ces douleurs conscientes aussi bien que ces joies ressenties, génératrices de beauté, qui fécondèrent les grands artistes de tous les siècles : par elles, connaissant autrui, ils firent

de leur œuvre le miroir de l'humanité. La nature, à leurs yeux, n'était qu'un précieux document, objet malléable qu'ils simplifiaient au gré de leur caprice et de leur cœur, afin de graver dans le marbre ou sur la toile, avec la palpitation de la vie, quelque fragment de l'homme universel. Interposant ainsi leur propre tempérament entre la réalité et l'idéal, et synthétisant, en la nature, le geste éternel de l'humanité, ils ont produit des œuvres individuelles et qui, étant humaines, rayonneront toujours, par-dessus les temps et la distance.

∗ ∗ ∗

Sur ces dernières paroles, qui résonnent profondément dans le silence religieux de l'atelier, le maître quitte ma place. Tout en se dirigeant vers le vestiaire, où l'attendent déjà le massier et quelques anciens, il retourne la tête de notre côté :

— Je vous le répète, Armand, dit-il, ne perdez pas de vue les *formes extérieures :* elles

vous aideront puissamment à atteindre le but...
Pour vous, Kessler, votre amour du détail nuit
à l'*idée* : il vous perdrait si vous n'y renonciez.
Ce serait... (ajoute spirituellement le maître, qui
se retourne une fois encore) ce serait, comme
disent les Allemands, « ne pas voir la forêt à
cause des arbres ».

DEUXIÈME PARTIE

———

L'ART AU PANTHÉON

DEUXIÈME PARTIE

L'ART AU PANTHÉON

> O mon beau pays..... tu marches du pas des immortels, et tu t'avances avec orgueil à la tête de plusieurs nations ! combien je t'aime, mon pays, mon beau pays !
>
> KLOPSTOCK.

A travers les allées du Luxembourg, qui me sont familières, j'aime à percevoir, de loin, émergeant des vertes cimes, la fuyante silhouette du Panthéon, soit que, perdu dans la brume comme en un rideau d'améthyste ou d'opale, il semble dérober son orgueilleuse coupole dans la nue, soit que, profilant sa lourde masse dans l'azur, il m'apparaisse, tel qu'il est en réalité, un énorme sépulcre défiant le ciel.

En présence de la basilique de sainte Geneviève, mon esprit, perdu dans la tristesse des choses qui ne sont plus, cherche le souvenir d'un passé glorieux ; mais l'œuvre de Soufflot

demeure lettre morte, et c'est en vain que l'on y évoquerait la douce image de la bergère de Nanterre ou la figure barbare du roi des Huns : l'une et l'autre en sont absentes. La cathédrale qui reçut les dons magnifiques de la veuve de Clovis, en même temps que les restes mortels de la patronne de Paris ; le monument qui subit l'incursion des hommes du Nord, et dont les murs furent trop étroits pour contenir les foules ; l'église de Sainte-Geneviève, enfin, *a été*, et c'est le Panthéon qui *est*, — œuvre profane, issue d'un siècle d'incroyance. En face de ce monument qui n'a rien d'un temple religieux, on songe aux antiques forums ; entre ses doubles rangées de colonnes corinthiennes, on s'imagine voir circuler gravement les membres de l'aréopage qui présidaient aux destinées de la patrie : on a peine à s'y représenter des fidèles prosternés en de ferventes adorations. Certes, le rôle de la frêle enfant dont la houlette fut victorieuse du marteau d'Attila est assez noble et assez grand pour que son souvenir fût digne d'être fixé sur la toile ; car, sans l'obstination de cette courageuse fille, « la petite ville de

Lutèce, réservée à de si hautes destinées, serait devenue, comme tant d'autres cités gauloises plus importantes qu'elle, un désert dont l'herbe et les eaux recouvriraient aujourd'hui les ruines[1] ». Quelque reconnaissance que méritassent le courage et la vertu de sainte Geneviève, ils ne pouvaient empêcher la destinée certaine du monument de Soufflot, appelé, par la conception et le style tout profanes de son architecture, à consacrer les gloires patriotiques de la France et à porter inscrit sur le fronton : *Aux grands hommes la Patrie reconnaissante.*

Mais, laissant de côté ceux d'autrefois, ma tremblante pensée s'en va vers ceux d'aujourd'hui ; ceux-ci seront, demain, réunis à ceux-là, — ô néant des humaines ambitions ! — car la distance qui les sépare n'est rien dans la marche du temps. Pour nous, les grands, les véritables grands hommes, dans le présent comme dans l'avenir et dans le passé, ce sont les penseurs et les artistes, c'est-à-dire ceux qui donnent un idéal à la destinée de l'homme et bercent de

1. Amédée Thierry, *Histoire d'Attila.*

douces chimères, de consolantes espérances cet enfant de la douleur ; héros pacifiques dont la gloire n'est point faite de conquêtes sanglantes ou de violences tyranniques, mais des seuls efforts d'une vie de rêves et de labeur. C'est bien, en vérité, aux héros d'une si noble tâche que le Panthéon doit appartenir : que dis-je ? il appartient d'ores et déjà à ceux qui, par leur prestige artistique, ont été appelés à inscrire leur pensée vivante et durable aux parois de l'édifice.

Cette pensée, quelle est-elle ? Il nous suffit, pour la connaître, de franchir le seuil de ce temple devenu un sanctuaire de l'art. L'immense cénotaphe, tout baigné de clarté, n'a rien d'attristant ; mais on conçoit que ses froides murailles aient réclamé l'aide du pinceau pour se vêtir. Cette nécessité, comprise dès l'édification du monument, fit naître plusieurs tentatives qui, toutes, échouèrent. C'était au marquis de Chennevières, alors directeur des Beaux-Arts, qu'était réservé l'honneur de réaliser ce vaste projet décoratif. Dans un rapport au ministère de l'Instruction publique, le direc-

teur des Beaux-Arts proposa, pour la basilique de Sainte-Geneviève, la conception grandiose d'une décoration dans laquelle la légende de la patronne de Paris se lierait à l'histoire religieuse de la France. Ce rapport obtint une première approbation, qui devait être bientôt suivie de la complète adhésion du ministre[1].

Dès lors, M. de Chennevières se livra activement à l'organisation des travaux décoratifs, stimulant le zèle des artistes dont, avec raison, il redoutait les lenteurs : « Ils n'ont pas assez songé, écrivait-il, que jamais administration ne pourra offrir murailles pareilles aux forts, aux mâles de l'École[2]. » Le moment, d'ailleurs, était critique ; c'était au lendemain de nos revers, et l'Europe, les yeux fixés sur notre pays en deuil, assistait, attentive, aux efforts qu'il tentait pour se relever et reconquérir sa place au rang des nations. Voilà de quoi expliquer la patriotique résolution du directeur des Beaux-Arts, et aussi son appréhension d'événements qui eussent entravé la réalisation de ce projet, bien fait pour

1. M. de Fourtou.
2. *Souvenirs d'un Directeur des Beaux-Arts : Les Décorations du Panthéon* (Cf. *l'Artiste*, année 1885, *passim*).

mettre en pleine lumière le génie artistique de la France.

Passons sur les détails d'exécution des travaux et sur les difficultés surmontées : d'ailleurs, le récit très documenté en a été fait, dans *l'Artiste*[1], par M. de Chennevières lui-même, et ces articles resteront comme l'historique par excellence de la mémorable entreprise due à l'initiative de cet esprit distingué. Parcourons maintenant l'œuvre réalisée par de si généreux efforts.

1. *Souvenirs d'un Directeur des Beaux-Arts : Les Décorations du Panthéon.*

I

MM. P.-V. GALLAND ET LÉON BONNAT. — ÉLIE DELAUNAY

Dès le seuil, à droite, apparaît la *Prédication de saint Denys*, par P.-V. Galland. Au milieu d'une foule recueillie, l'apôtre fait entendre la parole évangélique; au premier plan, des femmes viennent puiser de l'eau à la citerne voisine; l'une d'elles attache un regard de maternelle tendresse sur le nouveau-né qu'elle tient dans ses bras; l'on se plaît à admirer, dans le côté droit du panneau, une jeune fille à la taille svelte, soulevant son amphore et écoutant attentivement les exhortations du saint. Mais l'œil se fatigue vite devant la confusion de ce premier plan, causée par un manque de justesse des valeurs; une perspective insuffi-

sante accuse le second plan, où l'évêque paraît quelque peu monumental, eu égard à la distance où il est placé.

Le contraste est complet si, du panneau de Galland, l'œil se reporte, à gauche de l'entrée, vers celui de M. Léon Bonnat ; contraste dans la couleur comme dans le sujet. Il ne s'agit plus ici de la mission évangélique de saint Denys, si douce au cœur de l'apôtre, mais du couronnement de cet apostolat par le martyre. L'énergique pinceau de M. Bonnat s'est moins complu au côté symbolique de la légende qu'à la violence même de l'action : des victimes gisent, décapitées, dans le sang qui ruisselle; soudain les bourreaux reculent, terrifiés d'épouvante et d'effroi à la vue du miracle qui s'opère sous leurs yeux : le saint évêque saisissant des deux mains son chef qui a roulé à terre sous la hache. La draperie blanche, qui recouvre le vieillard debout derrière saint Denys, ajoute encore une note funèbre à cette composition, où la sombre tonalité de la couleur accentue la tragique horreur du sujet. Peut-être l'artiste a-

t-il cédé ici à cette tendance qui lui est coutumière, de prendre trop volontiers les tons noirs pour des tons puissants. Quoi qu'il en soit, sa peinture est d'un effet saisissant et se distingue par de réelles qualités de science et de solidité.

En avançant vers la gauche, le visiteur se trouve en présence de la partie la plus récente de la décoration du Panthéon; ce sont les fresques d'Élie Delaunay. Elles se divisent en deux parties, dont l'une occupe les trois entre-colonnements, à droite, et l'autre demeure isolée, à gauche.

Dans le panneau qui forme le centre de la partie droite, la sainte, debout sur les degrés qui conduisent au baptistère, exhorte les Parisiens épouvantés de l'approche des Huns, stimule leur courage, et leur affirme que le fléau de Dieu n'entrera pas dans Paris. Ce langage surprend la population animée de sentiments divers pour Geneviève : les uns, menaçants, près de la massacrer, d'autres se préparant à la brûler comme sorcière ; au premier plan, un homme trapu, à la forte carrure, sorte de

boucher qu'on prendrait aussi bien pour un bourreau, assiste gouailleur à cette scène accompagné de son molosse; deux brutes bien assorties, l'homme et le chien. Entourée de cette foule grossière, tumultueuse et hostile, la pâle et frêle jeune fille, protégée par sa seule faiblesse, mais soutenue par l'ardeur de sa foi, paraît comme inspirée, et c'est bien un rayon d'en-haut qui éclaire son doux et fin visage. Ceux qui la vénèrent se pressent à ses côtés; l'un d'eux, le front dans la poussière, baise le bas de son vêtement, dans un mouvement de piété touchante, qui est une heureuse inspiration du peintre. Cet homme prosterné et le groupe des jeunes filles vêtues de blanc, réunies sur le seuil de l'église, forment le cadre parfaitement poétique dans lequel se détache Geneviève. Par cette opposition de la délicatesse et de la poésie contrastant avec la force brutale et la vulgarité, l'artiste a su rendre saisissant l'esprit de sa composition.

Le panneau de gauche est rempli par des groupes qui discutent avec animation; ceux-ci se relient à travers la colonne, au groupe sédi-

tieux qui occupe le milieu de la composition. Plus loin, quelques familles effrayées se disposent à fuir et réunissent en un char les objets qu'elles s'apprêtent à emporter.

A droite du panneau central, dans un paysage vraiment héroïque, apparaît Sédulius, envoyé par saint Germain d'Auxerre, pour offrir à Geneviève le pain bénit, qui est, dans l'Église, le signe de l'union et de la charité.

Dans le panneau isolé, à gauche du grand carton, domine la sinistre et féroce figure d'Attila, qui forme comme la basse formidable de cette dramatique symphonie : l'œil ardent sous un front bas et têtu, les pommettes saillantes au-dessus des maxillaires proéminents, tout annonce en lui une implacable ténacité. Il marche en avant, conduisant son armée au travers des gorges resserrées, sous un ciel qu'obscurcit la fumée des incendies allumés au passage. Son coursier, l'œil démesurément ouvert, les naseaux dilatés et frémissants, semble aspirer l'odeur du carnage; tandis que, le précédant, un chien sauvage, les poils hérissés, la gueule menaçante, les crocs prêts à déchirer, annonce l'arrivée du

« fléau de Dieu ». Attila, avec, à sa droite, un barbare demi-nu, qui porte une tête sanglante à la pointe d'un glaive, est bien conçu dans son vrai caractère, et placé à souhait dans le cadre d'horreur voulue, au-dessus d'un monceau de cadavres qui, au premier plan, lui font comme un sanglant piédestal. Ce dernier fragment ajoute encore à l'impression de l'ensemble, mais il n'est plus du même dessin puissant qui fait chercher le nom d'un maître au bas de cette peinture. Le nom, à peine marqué, et que difficilement l'on découvre, est celui d'un de ces grands disparus dont nous parlions, que la mort surprit avant le terme d'une carrière illustre. Sa fresque du Panthéon fut l'un des travaux que la mort ne permit point au peintre de terminer [1]. Voilà pourquoi, dans l'exécution, toutes les parties n'en sont point à la même

[1]. La tâche était malaisée de compléter l'œuvre qu'Élie Delaunay laissait inachevée. C'est l'un de ses élèves, M. Courselles-Dumont, qui l'a assumée. A la mort du maître, l'exécution de la composition principale, la *Prédication de sainte Geneviève*, était assez avancée pour qu'il ait paru préférable de la conserver telle définitivement, bien qu'en certaines de ses parties elle ne fût guère restée qu'à l'état d'ébauche. Le travail de M. Courselles-Dumont a consisté à exécuter le panneau latéral, *Attila*, d'après le carton de Delaunay. Afin de ne

hauteur. Élie Delaunay vivant, l'œuvre eût été mise « au point ». Et c'est avec un sentiment de respect mêlé de regret que l'on approche de ce souvenir resté inachevé, dans lequel a passé la main du génie.

pas rompre l'unité de l'œuvre entière et d'éviter tout disparate dans l'ensemble, le continuateur s'est évertué à une facture assez sommaire, qui maintint à sa peinture un caractère d'ébauche analogue à celui du panneau principal. Il est juste de constater qu'il s'est tiré à son honneur de cette entreprise difficile, qu'il a justifié la confiance placée en son talent.

II

PUVIS DE CHAVANNES

> A travers mon âme s'échappe à flots la source de la beauté pure.
> GOETHE.

La Jeunesse et la Vie pastorale de sainte Geneviève, tel est le sujet traité par M. Puvis de Chavannes, sur l'entrecolonnement de droite.

Voici, formant une composition distincte, le premier de ces quatre panneaux si harmonieusement unis à la muraille, qui nous montre, presque enfant encore, la sainte agenouillée au pied d'une croix rustique : ses tranquilles brebis paissent non loin d'elle sur un coteau en pente douce ; des arbres au tronc noueux, au feuillé rare, couronnent ce coteau, se profilant sur un ciel clair et léger, que l'aube teinte à peine : la poétique figure de Geneviève ne pouvait nous

apparaître en un cadre à la fois plus simple, plus grandiose, ni mieux approprié au caractère de la scène et au sentiment de piété qui s'en dégage. Au premier plan, un bûcheron et sa compagne s'arrêtent en contemplation à la vue de la jeune fille; muets et recueillis, ils unissent leur prière à la sienne. Quelle vérité dans l'attitude de cet homme retenu là par le charme de cette apparition inattendue ! La femme, portant dans ses bras son nourrisson, esquisse un geste de surprise et d'admiration contenue, qui exprime, avec une éloquente simplicité et une émotion touchante, la foi de ces cœurs simples et croyants. Dans ce couple rustique, et sous ces formes frustes, Puvis de Chavannes exalte l'humanité telle qu'elle est sortie des mains de Dieu avant que la civilisation ne l'ait déformée et rapetissée : « Vies humaines qui glissaient, ainsi que les rivières dont s'arrose la campagne, que la terre assombrit de ses ombres, mais où le ciel réfléchit une image[1]. »

La *Prière de Geneviève* sert seulement de

1. Longfelow, *Evangeline*.

préambule au sujet principal qui se déroule, à gauche, dans le grand carton que les colonnes coupent en trois parties sans rompre l'unité de la composition.

Saint Germain d'Auxerre, accompagné de saint Loup, rencontre Geneviève aux environs de Nanterre. D'un geste paternel l'évêque bénit l'enfant qui lève vers lui un regard de candeur. L'inégalité des âges et des conditions disparaît ici : seules, deux grandes âmes sont en présence. La venue du saint évêque, sa prédiction des hautes destinées de l'humble bergère, comblent de joie ses parents qui semblent contenir difficilement leur émotion. Aux alentours, des paysans qui sont venus se joindre au groupe principal, demeurent pieusement prosternés. Les mères en des attitudes de foi naïve et profonde, s'empressent de présenter leurs enfants au Pontife. Ainsi entrevues, ces femmes ont je ne sais quelle noblesse qui les auréole et les transfigure; elles représentent visiblement l'idée de la maternité telle que la conçoit Puvis de Chavannes, c'est-à-dire magnifiée, idéalisée. Les person-

nages de Puvis sont moins humains qu'abstraits (prétendent les détracteurs du grand artiste), leur forme et leur couleur étant négligée, au profit de l'idée qu'ils représentent. Eh ! qu'importe leur abstraction puisqu'ils se trouvent placés, toujours, dans un milieu qui les explique ! Et comment le spectateur désapprouverait-il ces simplifications voulues, parfaitement conscientes dans l'exécution, en présence d'une peinture sévère, souverainement harmonieuse, dont le ton effacé est en si complète concordance avec la simplicité de la ligne comme avec la grandeur du style...

Au fond, à gauche, on apporte un malade qui compte sur la bénédiction du saint pour obtenir sa guérison. Sur le premier plan, de robustes bateliers ont rapproché leur barque ; ils écoutent gravement les paroles de l'évêque : à les voir ainsi campés superbes d'allure et de force sereine, le souvenir des antiques se dresse devant l'esprit émerveillé. Ces femmes occupées à traire une vache là-bas, n'évoquent-elles point, pareillement, à notre imagination les formes les plus pures et les plus nobles de

l'art antique? Dans le profil austère de celle qui est courbée, et sous le casque d'or de sa chevelure, c'est Minerve elle-même que l'on croit entrevoir.

L'action se déroule entre la Seine, dont les eaux miroitantes baignent la campagne, et le mont Valérien, d'un ton exquis de bleu violet, qui sert de fond. Çà et là de grands arbres découpent le léger feuillage de leurs branches grêles sur le ciel déjà assombri par l'approche du crépuscule. Au loin, quelques maisons perdues dans la campagne déserte... C'est l'heure calme et sereine où les troupeaux regagneront l'étable, l'heure qui ramènera les époux et les fils sous le toit familial, le doux instant qu'attendent les mères et les femmes, tandis qu'autour d'elles s'épandent le murmure apaisé de la nature qui s'endort, la solennité, pleine de mystère et de charme, du jour qui décline. L'âge d'or semble renaître devant notre imagination étonnée. A travers l'œuvre entière, d'ailleurs, l'artiste poursuit l'évocation d'un monde qui n'est plus. Ce monde-là fut-il, en réalité? Je ne le sais et ne le veux point savoir. Puvis de

Chavannes nous y fait croire, et il met tant d'art en sa fiction — que l'on serait coupable de lui demander autre chose que ce pur enchantement de l'esprit et des yeux, dont il possède le magique secret.

III

MM. HENRI LÉVY, TH. MAILLOT, JOSEPH BLANC

En quittant les compositions de M. Puvis de Chavannes, le visiteur se trouve dans le bras droit de la croix formée, dans le plan de l'édifice, par l'ancienne chapelle de sainte Geneviève. La décoration du côté droit de cette chapelle a été confiée à M. Henri Lévy ; c'est l'histoire de Charlemagne qui lui en a fourni le sujet.

Dans le carton isolé, le peintre a représenté l'empereur d'Occident assis sur son trône et entouré des hommes célèbres du temps. Au premier plan, en bas des marches du trône, un moine instruit des enfants; à gauche, un chevalier, l'épée à la main, se tient fièrement campé dans sa tournure martiale. S'il faut louer

certaines parties de la composition, en particulier le mouvement du moine enseignant, il faut regretter aussi que tout ce premier plan ne se relie pas assez à la figure principale : Charlemagne paraît trop isolé, dans le haut, avec ses savants et ses paladins.

Le panneau principal montre Charlemagne couronné empereur par Léon III, dans l'ancienne basilique de Saint-Pierre : au centre de la composition, le souverain pontife, entouré de son clergé, s'avance vers l'empereur qui gravit les marches de l'autel, aux acclamations du peuple qui l'environne; des étendards flottent de tous côtés, dans la sombre basilique, au fond de laquelle une porte ouverte laisse apercevoir la ville de Rome. Au-dessus du groupe central, formé par le pape et l'empereur, saint Pierre, soutenu par des anges, bénit l'union de la France avec l'Eglise. Anges et saint semblent trop à la portée des vivants, et surtout trop près de les écraser : d'où l'impression d'étouffement qui, jointe au voisinage trop immédiat des enfants de chœur alignés sur les degrés

de l'autel, diminue singulièrement la grandeur du souverain. En outre, ces enfants de chœur dans leurs vêtements blancs, — par suite du manque de parti pris dans l'éclairage, — ajoutent à tant de notes noires, qui ne se tiennent point entre elles, une note blafarde — qui papillote et ne s'explique pas davantage.

Sur la gauche, au premier plan, les cardinaux, assis sur trois rangs, en des attitudes aussi naturelles qu'observées, forment le côté intéressant du tableau. Les rudes profils de ces figures, conçues dans un dessin très libre, donnent, mieux que tout le reste, la véritable mesure du talent de M. Lévy.

*
* *

Le *Mal des Ardents; Une procession de la châsse de sainte Geneviève au* xve *siècle,* par M. Maillot, ornent respectivement la droite et la gauche du fond de la chapelle.

La relique miraculeuse descendue dans le but d'obtenir la cessation des pluies, le 14 janvier 1496, est dévotement portée à Notre-Dame.

Les bourgeois de Paris, à qui revenait l'honneur de porter la châsse, sont représentés en longs vêtements blancs, couronnés de fleurs et de feuillage. L'abbé de Sainte-Geneviève, en mitre blanche, est à droite de l'évêque, en mitre dorée. Viennent ensuite le lieutenant civil et militaire, le prévôt des marchands, le prévôt de Paris, magistrat à la fois civil et militaire représentant le roi; le capitaine des gardes suisses, marchant devant la châsse, à côté d'un chanoine de Notre-Dame, etc. La procession se termine par les tambourins du roi, fanfares, fifres et trompettes. Érasme, malade de la fièvre, assistait à la cérémonie : on le reconnaît, aisément, au premier plan du tableau.

A gauche du groupe principal, deux femmes sont assises près d'un petit reposoir; sous leurs modestes habits et leurs simples coiffes, elles ont une saveur particulière d'archaïsme ; et l'on devine en elles des cœurs chrétiens battant à l'unisson, et véritablement émus par le spectacle de cette auguste cérémonie. On serait tenté d'oublier la longueur démesurée du bras qui s'appuie sur le reposoir, tant est évidente

la sincérité de l'artiste. D'un bout à l'autre de sa composition, du reste, et en dépit de la mièvrerie de cette peinture qui conviendrait mieux à un missel qu'à une muraille, M. Maillot révèle une conscience et une conviction extrêmement méritoires.

* * *

Clovis forme le thème des peintures dont M. Blanc a recouvert le côté gauche de la même chapelle.

La *Bataille de Tolbiac* occupe les trois premiers entrecolonnements qui se succèdent de gauche à droite sur la muraille : au centre, le chef des Francs, dont les troupes ont déjà reculé par trois fois, invoque le Dieu de Clotilde et jure de se convertir s'il est victorieux. Dans le haut de la composition, le Christ apparaît sur les nuées, dirigeant les légions célestes contre l'armée ennemie.

Les Alamands, lancés au galop sur les Francs, sont repoussés par saint Michel et saint Raphaël, en une mêlée indescriptible d'hommes et de

chevaux, d'archanges et d'épées. Le roi Sigebert ayant abandonné le champ de bataille, ses troupes s'enfuient en désordre vers les chariots laissés à la garde des femmes, qui, honteuses de leur défection, repoussent les fuyards. Dans le ciel, un ange montre le Seigneur qui disperse les ennemis. — L'œuvre de M. Joseph Blanc témoigne d'une réelle habileté de métier; mais il se dégage de l'ensemble une impression de monotonie qu'il faut attribuer autant au parti pris d'une exécution décolorée et blafarde qu'aux attitudes des personnages, figés dans leurs mouvements en dépit des scènes tumultueuses qu'ils représentent.

Dans le panneau isolé, à droite, le roi des Francs reçoit le baptême : sa morne attitude fait plutôt songer au Christ subissant la flagellation... Et c'est encore, dans ce panneau, la même coloration blafarde, la même monotonie dans le caractère des figures

IV

CABANEL. — MM. FERDINAND HUMBERT, J.-E. LENEPVEU

Le bras gauche de la croix qui formait autrefois la chapelle de la Vierge, est orné, sur la paroi de gauche, par les peintures de Cabanel : elles ont pour sujet *Saint Louis*. Le premier et le quatrième entrecolonnements sont remplis par des compositions distinctes du sujet principal, qui occupe ainsi les deux travées du milieu.

Dans le premier entrecolonnement, la reine Blanche de Castille, entourée de religieux et de savants, dirige l'instruction de son fils. A côté de la gravité de ces personnages, exprimant la sagesse et l'expérience, le peintre a su mettre en valeur, par un heureux contraste, toute la

grâce délicate et naïve du jeune roi attentif aux leçons de sa mère ; au premier plan, la figure studieuse du moine assis sur les degrés du trône, un manuscrit sur les genoux, est magistralement posée et complète le bon équilibre de la composition.

L'autre panneau latéral, à droite, représente Louis IX prisonnier en Palestine : affaibli par la maladie, le roi captif, soutenu par son chapelain sur le seuil de la tente, reçoit les Sarrazins, qui, après avoir massacré leur chef, viennent offrir au roi de France dont ils vénèrent le courage et les vertus, les insignes de la souveraineté. Cette vaste tente bleue, qui encombre la droite du premier plan, n'est pas d'un heureux effet; on ne voit, du reste, que casques et dos dans cette scène, qui manque absolument d'atmosphère et de second plan. L'énergique et fière figure du roi, seule, présente un certain intérêt.

Les deux panneaux occupés par le motif central du polyptique, rappellent les œuvres de saint Louis. Entouré de juristes, de savants

et de théologiens, le roi rend la justice : sa figure noble et imposante domine l'assemblée ; la femme agenouillée, qui implore sa clémence pour un coupable, est dans une attitude de supplication aussi touchante que vraie. Plus loin, un enfant blond, au visage à la fois délicat et pensif, sert de guide aux chevaliers revenus aveugles de la Palestine ; cet épisode rappelle ingénieusement la fondation des Quinze-Vingt. Sur la droite, au premier plan, Robert Sorbon explique à des étudiants les statuts de l'établissement qui porte son nom. Puis, vers le milieu, c'est la figure alanguie d'une jeune malade : la pauvre fille, étendue sur une civière, n'espère plus qu'en la vertu du saint roi pour recouvrer la santé, et sa mère, dans une inquiète sollicitude, épie sur son visage l'effet de cette bienheureuse intervention. Cette partie est aussi remarquable par la délicatesse du sentiment que par la science de la composition.

A gauche, Etienne Boileau, prévôt de Paris, préside à l'abolition des combats judiciaires ; ce groupe, bien que conçu dans une formule très classique, n'offre qu'un médiocre intérêt.

Le supplice du feu, que le patient s'apprête à subir avec une si parfaite tranquillité, ne répond guère à l'imagination que l'on se fait d'une épreuve aussi barbare. Mais, en revanche, la petite orpheline, tristement assise sur les degrés de l'escalier voisin, en attendant d'être secourue par le roi, est tout à fait séduisante par l'expression et la fixité de son regard perdu dans les souvenirs douloureux de son enfance abandonnée. Cette figure peut être citée comme l'un des meilleurs morceaux d'une œuvre — aussi pleine de conscience que de savoir technique.

⁂

Le fond de la chapelle disparaît entièrement derrière une cloison qui met un obstacle impénétrable à la curiosité du visiteur. M. Humbert me fit cependant l'honneur de lever la consigne... J'ai pu, grâce à son obligeance, franchir le seuil défendu; et, devant l'œuvre encore inédite, ma surprise a été grande... Cette œuvre, en effet, n'apparaît pas seulement,

de prime abord, comme une œuvre de délicatesse : elle se présente aussi comme une œuvre de portée. C'est que l'artiste a compris la beauté des idées générales, — et pressenti que l'exaucement jusqu'à l'avenir des ordonnances décoratives ne pouvait, en toute justice, se réaliser que par l'expression de ces idées.

Devant la foule capable d'être enseignée, M. Humbert, en des images précises, fera se succéder les idées de Famille et de Patrie, d'Humanité, de Dieu... Cette idée de Dieu, élargie jusqu'à celle d'universalité, se trouve formulée par lui surtout dans le sens d'Être suprême, dont la miséricorde — par tous les peuples et à travers tous les temps — fut implorée :

Sur une embarcation près de lever l'ancre, des hommes se recueillent et prient, — tandis que les leurs, prostrés au rivage, sollicitent pour eux la clémence des Forces. Pays et époque, ici, sont indéterminés : et tel un autel immense, un lieu saint général, nous apparaît, dès lors, la terre entière. L'image que nous offre l'artiste suscite évidemment l'idée d'une

religion impérissable, d'où découlent, en tout temps, pour les êtres mortels, la radieuse espérance et la consolation.

En circulant de gauche à droite, le spectateur retrouvera, à côté de cette représentation de la Religion, celle de la Famille. Cette dernière nous apparaît parmi la sérénité des occupations rurales, — entraînant avec elle les idées du travail et de la prospérité... par conséquent du bonheur. — Le tableau qui forme ensuite un pendant à celui de la famille, nous montre, avec l'appel des hérauts d'armes qui proclament la guerre, la séparation, à la fois cruelle et touchante, de deux époux — par laquelle s'affirme le noble sacrifice d'un sentiment personnel au sentiment plus haut de la Patrie. Avec l'idée de patrie, s'éveillent naturellement des idées d'indépendance et de liberté. — Faisant face enfin au tableau de la Religion, celui de l'Humanité. Sans distinction de pays ni de castes, une femme s'empresse auprès de malheureux blessés, — personnifiant, sous des traits délicats, la charité auguste. Cette dernière idée — si voisine de l'idée de religion, et qui domine,

par sa portée, celles de la famille et de la patrie — enseignera à tous la beauté du dévouement, en même temps que la solidarité.

Certes, l'œuvre décorative de M. Humbert au Panthéon — dont le dessin, à cette heure, ne semble pas encore tout à fait achevé, — s'affirmera devant les artistes aussi bien par les qualités du métier que par la signification de la pensée. Maintenue en des tons heureux de tapisserie douce, elle ne saurait d'ailleurs, plus idéalement, se marier à la muraille... Et, tout autant que les artistes, le grand public — on peut en donner déjà l'assurance — ne manquera pas de saluer cette œuvre distinguée.

*
* *

A la suite s'étend l'œuvre de M. Lenepveu, dans laquelle sont retracées les phases principales de la vie de Jeanne d'Arc. C'est, en allant de droite à gauche, la *Vision :* aux champs, Jeanne, qui garde son troupeau, est sollicitée par des voix mystérieuses. Dans la *Prise d'Or-*

léans qui vient après, la bergère transformée en guerrier, donne le signal de l'attaque ; ses soldats montent à l'assaut de la citadelle.

Les deux derniers panneaux de gauche représentent, l'un, le *Sacre de Charles VII*, l'autre, le *Supplice de Jeanne d'Arc*. En présence de l'héroïque fille et du peuple assemblé, le pontife couronne le dauphin dans la cathédrale de Reims. Jeanne, son étendard à la main, assiste à la cérémonie. La figure de jolie femme, que le peintre a donnée à la Pucelle, n'est point celle que réclamait la virilité du costume et surtout la grandeur de la mission accomplie. Du reste, il faut bien convenir que l'harmonie d'expression ne domine point dans cet ensemble de tableaux...

En songeant à l'héroïne que nous concevons comme l'incarnation la plus pure et la plus haute de la patrie, le souvenir surgit invinciblement de la série des esquisses sur Jeanne d'Arc exposées à l'un des derniers Salons par M. Jean-Paul Laurens. L'admiration et la terreur, tour à tour, s'emparaient de l'âme devant ces compositions dont le tour étrange évoquait,

avec tant de vérité, le drame terrible et poignant de la mission de Jeanne d'Arc [1].

[1]. Ces compositions de *Jeanne d'Arc* sont les études préparatoires des cartons qui furent commandés par l'Etat à M. Jean-Paul Laurens pour être exécutés en tapisseries par la manufacture des Gobelins. D'une facture simplifiée, ceux-ci présentent à l'interprétation des modèles congrument composés et tels que les Gobelins, depuis bien des années, n'avaient eu l'heur d'en recevoir. On a compris enfin que l'art de la tapisserie a un tout autre but que de servilement reproduire jusqu'à faire illusion, à force de patience et de difficultés vaincues, des tableaux de chevalets.

V

M. JEAN-PAUL LAURENS

<blockquote>La terre est un sépulcre... et la gloire est un rêve!

LAMARTINE.</blockquote>

Voici, d'ailleurs, *longo sed proximus intervallo*, sur le côté droit de la nef du fond, la part de M. Jean-Paul Laurens dans la décoration picturale du Panthéon.

La *Mort de sainte Geneviève* occupe les trois premiers panneaux, à droite; le panneau isolé, à gauche, représente les *Funérailles*.

Ici, les murs du temple s'ouvrent sous le pinceau du maître, et un siècle lointain nous apparaît. L'heure est solennelle, car c'est la dernière de notre vénérée Geneviève, de cette noble femme qui fut la libératrice du pays et dont la charité, si souvent, allégea le poids de

la misère et des douleurs. En ce suprême instant, les yeux de la sainte brillent de la pure joie de l'au-delà. Cette présence de Dieu qui, toujours, illumina son âme, pourquoi la redouterait-elle à son heure dernière? Geneviève, une fois encore, embrasse du regard le peuple qu'elle aime, les enfants qui l'entourent et qu'elle laissa venir vers elle — à l'exemple de son divin modèle. Ses bras décharnés sortent de la funèbre couche, et ses mains déjà raidies demeurent étendues sur la foule qu'elle bénit. Aussi bien, cette impression de mort sereine et douce, que Jean-Paul Laurens traduit pour la première fois, est pour nous un étonnement. Reconnaîtrait-on ici le rêve habituel du sombre magicien? En effet, de la *Mort de Tibère* à la *Mort de Marceau*, les évocations du peintre, toujours, provoquent l'angoisse ou l'effroi? C'est le *duc d'Enghien* qui entend sa condamnation, debout près de la fosse qui l'attend; c'est le *Pape Formose*, cadavre déterré et traduit en accusation par Etienne VII; c'est, devant le cercueil ouvert d'Isabelle de Portugal, *François de Borgia* qui, nouvel Hamlet, reconnaît le

néant de l'amour, de la beauté et de la gloire : visions sinistres ou cruelles, visions amères ou terribles se succèdent, fascinantes surtout par la tragique horreur que l'artiste se plaît à inspirer. Mais

Les charmes de l'horreur n'enivrent que les forts [1],

et, si l'artiste prend ordinairement dans l'idée de la mort le thème terrifiant de ses peintures, les *Derniers instants de sainte Geneviève* prouvent qu'il pourrait également rendre cette idée consolante :

Levan di terra in ciel nostr' inteletto [2].

Au centre de la composition et tout près de la bienheureuse, une femme romaine agenouillée présente ses deux enfants à la bénédiction. Toute la parure de cette mère est là, dans les fils aimés : c'est son titre de noblesse qu'elle produit, — le seul que revendiquait fièrement l'antique mère des Gracques. Mais, ici, la gran-

1. Baudelaire, *Danse macabre* (*Les Fleurs du mal*).
2. Pétrarque.

deur de l'image, qui occupe le moraliste, ne saurait exclure la recherche de l'effet chez le peintre. Celui-ci nous surprend d'abord par les oppositions du blanc et du noir, dans le vêtement de la femme; sa chevelure d'or bruni le sert, car elle vibre à côté de la blondeur pâle de l'enfant, debout devant sa mère, et contribue, par le contraste, à amener et à retenir l'œil du spectateur dans le milieu du tableau, sur ce lit de mort autour duquel pleurent les femmes et les malheureux. A côté de ceux-ci dont elle fait ressortir le dénuement, l'aristocratie gallo-romaine, dans le panneau de droite, étale ses splendeurs. La mort de Geneviève est un deuil public, toutes les classes y sont représentées, depuis les rustres en leurs sayons jusqu'aux grands de la cour dans l'éblouissement de leurs riches costumes. La pauvreté des uns jure peut-être à côté de l'opulence des autres, mais ce rapprochement dans la reconstitution d'un monde primitif nous permet d'observer l'inégalité des conditions dès l'origine de la société, et, par là, nous fait entrevoir combien téméraire serait le retranchement d'un point d'appui qui s'im-

pose, suivant toute logique, comme le principe même de sa durée.

La femme assise parmi les dignitaires gallo-romains, représente Clotilde, veuve du roi Clovis, que les liens d'une étroite amitié unissaient à Geneviève. Toujours au premier plan, mais à l'extrémité droite de l'entrecolonnement, on remarque un Romain dont le vaste front surgit comme une énigme du milieu de cette barbare assemblée ; à côté de ce personnage et noyé dans l'ombre du voile, le profil mélancolique et doux de sa compagne apparaît comme la personnification même de la douleur, et la noblesse de l'attitude, le recueillement des mains jointes, tout complète l'illusion. Au deuxième plan, une jeune esclave demi-vêtue, d'une carnation éclatante, soutient un vieillard qui se dirige péniblement vers la sainte ; la longue main osseuse de l'octogénaire s'appuie sur le bras délicat de la jeune fille, et le contraste est frappant dans ces deux figures, de la jeunesse dans tout son éclat, et de la vieillesse auguste. Remarquons ici les oppositions et les harmonies de couleur, qui sont une surprise,

en même temps qu'un régal pour les yeux : ainsi, la mise en valeur du manteau jaune orné de broderies du dignitaire, par le vêtement violet sombre de la reine, et le vibrant contraste de la manche bleue, enrichie de perles, avec les chairs nacrées et les blonds cheveux de l'esclave.

Plus loin, et formant le centre du panneau gauche, une femme est debout auprès d'un guerrier. Son visage disparaît à demi sous un voile que retient un cercle d'or; et une robe d'un bleu noir, aux longs plis souples, drape sa taille majestueuse ; auprès d'elle, se pressent de nobles Francs, des Gallo-Romains, des religieux soutenant un évêque, qui s'avance courbé sous le poids des ans ; la tête du pontife, surprenante par son caractère, fait songer à Holbein : on y retrouve le même pinceau curieusement précis...

Le dignitaire ecclésiastique, en vêtements blancs, contraste vivement avec un barbare gravement assis à gauche, l'œil songeur, le torse nu qui émerge d'une peau de bête. Sur le même plan, mais plus rapproché de la sainte,

un autre barbare est prosterné, le corps à demi enveloppé dans une draperie rouge : ici encore, l'habillement est sommaire, mais il forme le complément des aspects variés sous lesquels nous apparaît le costume dans cette curieuse résurrection de temps lointains. Résurrection, disons-nous ; certes, le terme nous semble exact : conduit par son instinct des ambiances, l'artiste scrute l'histoire, l'évoque et, soulevant le voile du passé, la fait surgir et revivre dans toute sa vérité.

Sur le panneau isolé, à gauche, M. Jean-Paul Laurens a peint les *Funérailles de sainte Geneviève*. Auprès du cadavre, vivement éclairé par une lampe funéraire, des femmes sont agenouillées, la tête cachée dans leurs mains : point de larmes visibles, on les devine au douloureux accablement de ces figures, et leur attitude suffit à exprimer la profonde tristesse. Un prêtre, debout, récite la prière des trépassés, tandis que l'ange de la mort soulève le suaire de la sainte. Le clair obscur, savamment ménagé ici, transfigure cette scène funèbre, en ajoutant à la grandeur de l'« effet ».

Tels sont les principaux groupes et les principaux personnages représentés dans les scènes de deuil que nous venons de décrire. Parmi les figures les plus surprenantes, il en est une cependant dont il n'a point été question jusqu'ici, chaque figure pouvant, en effet, être considérée à part, quant à son individualité. Ainsi la fillette nue, placée au premier plan du tableau et occupant le centre même du polyptique; rien de plus vivant, de plus achevé, que ce jeune corps : au milieu d'une scène de deuil, d'un caractère religieux, d'aucuns trouveront audacieuse cette figure, nul ne la trouvera impudique. Le nu se rencontre, d'ailleurs, dans cette composition, sous toutes ses formes et dans toutes ses variétés. On y voit, tout à la fois, une femme, aux bras vigoureux, à la nuque superbe, image de la vie magnifiée, et, douloureux contraste, l'agonisante à la peau ridée et aux membres inertes ; à côté du vieillard que les ans et la souffrance inclinent vers la terre, l'homme dans sa force virile, l'adolescent dans sa mâle beauté. Toutes ces différences

sont soulignées d'un pinceau véhément qui, tantôt, tourmente les muscles, et, tantôt, leur donne la puissance. Le peintre, souverainement épris de la forme, trace de sa main nerveuse une ligne impeccable : sans jamais se contenter, il serre de plus près l'expression, « et de l'expression toujours plus serrée, jaillit la sensation toujours plus aiguë[1] ».

Les peintures du Panthéon (nous devons le mentionner) se divisent en deux parties, séparées par un bandeau qui coupe les parois de l'édifice aux deux tiers de leur hauteur. Les compositions principales, inscrites dans la zone inférieure du monument, nous ont exclusivement occupés jusqu'ici : c'est dans les frises, cependant, que nous pourrions suivre le long défilé des saints et des martyrs, des héros et des rois qui, dans la variété de leurs caractères respectifs, commencent l'histoire religioso-nationale de la France. Nous n'avons pu nous livrer à l'étude détaillée de ces figures complémen-

1. Clémenceau, *Hors des Académies* (*Le Grand Pan.*)

taires : l'éclairage incomplet des frises aussi bien que leur élévation au-dessus du sol, en rendent impossible toute sérieuse appréciation.

Ici, le pèlerinage d'art touche à sa fin... Quelques statues éparses, dans un aussi vaste édifice, ne sauraient encore s'imposer suffisamment à l'attention. Des marbres... ce sont, en vérité, les marbres qui manquent. Ces pâles effigies, en contraste harmonieux avec la peinture, complèteraient à souhait la décoration du monument dont la vaste perspective, la lumière apaisée et diffuse seraient exceptionnellement propices aux blanches silhouettes des figures. Quand donc les œuvres de MM. Rodin, Injalbert et autres viendront-elles combler cette fâcheuse lacune? Les travaux des statuaires, en se joignant à ceux des peintres, contribueraient, cela est certain, à l'unification d'efforts, restés trop particuliers et, par cela même, — disons le mot, quelque regret que l'on en puisse ressentir — disparates... L'ensemble décoratif du Panthéon, déjà fort imposant, ne pourra être jugé qu'alors.

A l'heure actuelle, cependant, et quelle que soit d'ailleurs l'inégalité des mérites, la peinture murale y affirme hautement le génie artistique de la France, sa force d'expression ; elle témoigne de l'énergie vitale enfin qui, au lendemain de nos désastres, l'éleva au-dessus du malheur. Dans le Panthéon même, voué à d'héroïques mémoires, elle montre aux yeux de tous cette manifestation de l'art de notre pays, qui semble avoir courageusement voulu prendre pour devise le mot de Gœthe : « Allons... par-dessus les tombeaux, en avant[1] ! »

1. Lettre de Gœthe à Zelter (23 février 1831), relatée dans les *Conversations de Gœthe recueillies par Eckermann*, traduites par M. Emile Délerot (tome II).

TROISIÈME PARTIE

LES " PEINTRES-POÈTES "

TROISIÈME PARTIE

LES « PEINTRES-POÈTES »

I

J.-J. HENNER. — FANTIN-LATOUR. — AUGUSTE POINTELIN

Mai, 18..

J'ai passé, aujourd'hui, deux belles heures aux Salons, à la recherche des grandes œuvres : celles qui sont faites de poésie ou de vérité, de passion, de fantaisies rares ou délicieuses... J'allais m'isolant parmi la foule, et goûtant une joie pure à revoir mes tableaux préférés, tout en fermant volontairement les yeux sur leur voisinage — afin d'éviter les banales contingences... Et, ce soir, dans la solitude éclairée de mon cabinet de travail, me revoici, plus et mieux que jamais aux Salons : j'aime ainsi, chaque année, à satisfaire mon dilettantisme en m'efforçant à la constitution d'un salon idéal,

d'un étroit salon, où brillent seules les œuvres qui me suggestionnèrent, où défilent, et se croisent, mes souvenirs rétrospectifs et les multiples impressions qui leur faisaient cortège.

Voici d'abord la notation musicale d'Henner... Emergeant de l'ombre, un admirable corps de femme étendu et rigide, la tête renversée sur les ondes moelleuses d'une chevelure aux fauves reflets ; le torse modelé dans de l'albâtre pur, et recevant à profusion les caresses de la lumière : c'est *la Femme du lévite d'Ephraïm*. Son époux est là qui pleure, le visage penché dans l'ombre. Cette douleur sanglotante et abîmée d'un homme, certes, est véritablement digne de retenir l'attention, mais, près de lui, — ô majesté fascinante des morts ! — la victime est trop belle, et, sous l'empire de mon émoi, c'est sa royale et chaste beauté que je salue au passage :

Chair de la femme, argile idéale [1]!...

1. Victor Hugo, *Le Sacre de la Femme* (*Légende des Siècles*).

La chair que le peintre exalte est toujours splendidement belle, mais elle est toujours morte aussi : car il est dans sa conception de ne point séparer la mort de la beauté. Pour lui, toujours,

> « La Mort et la Beauté sont deux choses profondes,
> Si pleines de mystère et d'azur qu'on dirait
> Deux sœurs également terribles et fécondes
> Ayant la même énigme et le même secret. »

C'est toujours le même accord riche et sourd dont Henner poursuit passionnément la voluptueuse et fuyante harmonie... Ce sont les mêmes clartés astrales et les mêmes ombres des belles nuits silencieuses qui le servent dans ses arcanes les plus familières. La même matière savoureuse et colorée, aide l'artiste à l'éternel recommencement de l'admirable forme humaine, — chef-d'œuvre de Dieu. Prosterné devant cette forme, le peintre, amoureusement, en sculpte et détaille la beauté, la contemple à genoux, s'extasie sans trêve ; et, — pour la joie sans cesse émerveillée de nos regards, — continue et recommence la mélodie charmeresse

des formes et des couleurs, dont il poursuivra, demain encore et toujours, la voluptueuse et divine harmonie.

*
* *

S'il est question de la femme, et s'il est question de l'harmonie, comment ne pas songer à Fantin-Latour?... Son *Andromède*, que je revis tantôt, est traitée avec cette souplesse de touches, cet art à la fois subtil et varié qui dotèrent notre pays de tant d'œuvres rares. Une importante série de portraits intimes mit autrefois au jour le loyalisme autant que la noblesse des témoignages de cet artiste : figures d'hommes pensives et graves, figures de femmes — où la grâce n'exclut jamais ces préoccupations doucement austères d'une vie intérieure et familiale. L'effort constant de Fantin-Latour fut d'élever le portrait à la hautaine douceur d'une synthèse. Ses effigies individuelles ne sont, d'ailleurs, pas seules à témoigner de cet effort : nous possédons au musée du Luxembourg *l'Atelier à Ba-*

tignolles qui est, en réalité, un portrait collectif tout à fait hors de pairs. Pourrait-on, en effet, imaginer des physionomies plus caractéristiques, plus d'éloquence, à la fois, et plus de vérité dans les attitudes, un plus grand parallélisme enfin avec la nature ?... Cette peinture d'une tonalité sobre et large, qu'unifie si complètement la lumière, prend d'elle-même sa place au premier rang, parmi les œuvres des grands Flamands et des grands Vénitiens — dont Fantin-Latour a renoué si finement et fortement la glorieuse tradition.

D'autres œuvres, cependant, — fantaisies délicates et fières, — sont encore venues s'ajouter, depuis quelques années, aux différentes portraitures : et c'est principalement à celles-ci que je rêvais en parlant de « femmes » et d' « harmonies ». Car j'ai encore devant les yeux — avec la radieuse Immortalité de 1889 — *le Songe, l'Aurore, la Nuit, Vision, Ondines et Baigneuses* et cette merveilleuse *Tentation* de l'an dernier, — où le rythme des lignes s'unit à l'admirable symphonie des chairs pour rappeler le peintre mélomane d'Hector Berlioz,

de Richard Wagner, de Bhrams...; le peintre de toutes les magies où des chants harmonieux

Passent, comme un soupir étouffé de Weber[1].

Ah ! ces corps de femmes souples et onduleux qu'emporte la nue, ou que balance mollement la brise du soir !... ces timbres inoubliables de la couleur qui éclatent, s'appellent et se répondent, merveilleusement sonores ou voilés suivant la capricieuse évocation de l'artiste : — chairs de femmes aux blancs onctueux, aux chaudes matités...; ors verts et pourpres enfumées, tons de turquoise pâlie qui se confondent aux feux mourants du soir !...

⁂

— Le soir ! mystère et prestige du soir : — quel peintre-poète n'en voulut célébrer les délices ?... Je retrouve aux cimaises de mon « Salon idéal » les toiles de M. Auguste Poin-

1. Baudelaire, *Les Phares* (*Fleurs du mal*).

telin. Ce chantre des crépuscules et des nuits nous fit toujours entendre les accents de nature les plus graves et les plus sincères. A côté d'un *Tertre rocheux* (« effet du matin »), M. Pointelin expose, cette année, des *Peupliers* où le soir répand sa mélancolie. La terre natale du Jura que de profondes attaches relient au cœur du peintre fut, de tous temps pour lui, la terre préférée, celle dont il se plut délicieusement à évoquer le charme triste et la confidence. Ces coteaux agrestes, ces vallées silencieuses invitèrent son pinceau à des tonalités recueillies, à des notes doucement graves : — *andante con moto*, — par où devait s'exprimer plus complètement la poésie de l'heure vespérale. Cette heure où tous bruits meurent, où l'homme pense, où la nature farouche semble se résumer enfin dans l'ombre souveraine, exerça toujours sa mystérieuse fascination sur l'esprit du peintre, — qu'elle induisit aux grandes simplifications aussi bien qu'aux délicieuses rêveries.

II

HENRI MARTIN

> La cigale est chère à la cigale, la fourmi à la fourmi, l'épervier à l'épervier ; à moi, la Muse et les chants.
> THÉOCRITE.

Les rêveries... elles se poursuivront encore avec M. Henri Martin, dont j'admirais tantôt l'exquise peinture décorative. Son *Apparition de Clémence Isaure* aux troubadours toulousains attire invinciblement le visiteur, pour l'arrêter sur place, conquis et charmé.

Le peintre a voulu que sa restitution toute idéale se teintât d'archaïsme : les doux poètes des siècles passés reçoivent des mains de l'illustre patricienne et « gente dame » la charte constitutive des Jeux floraux. Celle-ci chastement drapée dans ses voiles, la tête ceinte d'une couronne de pervenches, et tenant contre

sa poitrine une fleur symbolique, semble s'élever de terre et planer au-dessus d'un petit autel où domine la figurine d'or de Minerve. Elle est entourée par des jeunes femmes — anges ou génies, qu'importe ! — dont les ailes éployées se nacrent de rose, d'oranger pâle, de lilas attendri... Cependant qu'en leurs étroites et longues robes rouges, fièrement encapuchonnés, les troubadours du bon vieux temps se promènent : en devisant, ils se promènent sur la lisière de la forêt tachée d'or et de pourpre.

Aux derniers reflets du soleil, les troubadours vont leur chemin : ils vont en s'exaltant le long des flots berceurs, dans ce rivage sans nom où fleurit le laurier-rose... et toujours au soleil couchant !

La mystique peinture de M. Henri Martin confine, ici, aux Primitifs par la naïve candeur de ses pures tendances. Cette peinture pleine de saveur et de grâce illustrera, certes, le Capitole[1]

[1]. Le monument qui, à Toulouse, porte le nom de Capitole, n'est autre que l'Hôtel de Ville de la cité. Vraisemblablement, cette désignation emprunterait son origine à l'époque de la domination romaine... D'aucuns prétendent, cependant, que l'édifice a hérité ce nom des magistrats municipaux

de Toulouse, où nulle décoration ne saurait contribuer plus parfaitement, ni plus patriotiquement, à mettre en lumière le passé si glorieux de l'une de nos principales villes de France.

Devant une telle peinture décorative, il faut convenir que le moyen d'expression innové par l'artiste — moyen par lequel, très sûrement, les détails disparaissent noyés dans l'ensemble, — est celui qui, le mieux, peut répondre à sa nature de poète, à son besoin constant de créer des atmosphères où flotte le bonheur. Est-ce à dire que le talent de M. Martin ne fit jamais voile en d'autres parages? Les idées philosophiques, souvent, tentèrent cet esprit rêveur ; par elles, une tendre mélancolie cherchait à s'exprimer. Cette mélancolie fut, dès les débuts, saluée d'un nombreux public : on s'empressa autour du peintre de *Chacun sa chimère*, comme on s'est empressé, hier encore, devant cette autre allégorie : *Vers l'abîme*. Ce tableau était bien capable, toutefois, de fournir prétexte

chefs de la ville — lesquels, au moyen âge, avaient reçu le titre de *Capitouls*. Ces chefs, au nombre de six ou sept jouissaient alors d'une importance telle que, leur autorité, paraît-il, dépassait celle du comte de Toulouse lui-même.

aux discussions… Les peintres, naturellement, reprochèrent à l'artiste le côté par trop littéraire de sa composition ; et les littérateurs ne lui pardonnèrent point l'insuffisance de l'expression au point de vue de la « littérature ». L'idée du misérable troupeau humain qu'entraîne chaque jour vers des gouffres sans fond l'Éternelle Volupté, cette idée philosophique ne pouvait être traduite — de façon définitive — par le seul moyen d'une image… Si éloquentes que soient ordinairement les abréviations symboliques de M. Martin, la complexité même de son sujet devait appeler des commentaires, soulever de véhémentes protestations… La course éperdue de cette foule que guette et environne déjà de toutes parts le vol lugubre des corbeaux, serait bien de nature à déterminer un grand effet tragique, mais il faut reconnaître que la figure principale — cette femme aux ailes de chauve-souris, qui figure la volupté, — manque de grandeur, ne produit pas toute l'impression voulue d'attirance… On peut regretter qu'elle ne soit pas suffisamment distancée de la multitude, et qu'elle ne réponde

guère aussi à ce dessin nerveux, résumé, qui doit être admiré en d'autres parts du tableau, — principalement au premier plan de la foule, où règnent des morceaux tout à fait supérieurs.

J'ai dit « morceaux »... ; c'est, en effet, la première fois peut-être qu'il nous est donné de rencontrer en l'œuvre de ce poète sensitif des morceaux d'une telle vigueur, d'un tel accent de sincérité. L'artiste, suivant toutes apparences, tenait à nous prouver qu'en liant de si près la vérité au songe, il ne saurait perdre de vue la nature; qu'il la tenait, et la conduisait même au gré de son rythme intérieur. — Un autre morceau entrevu à la rue Denfert-Rochereau, la *Beauté*, — qui est, en vérité, de toute beauté — confirme l'attachement du peintre à la nature. Cette femme au torse lumineux, à la fine tête baignée d'ombre, fut évoquée dans l'espace... Elle vit, on entend sa respiration dans l'atmosphère : et la souplesse de son mouvement qui vient s'ajouter à la grâce pure, à l'aristocratie de la forme, fait de ce morceau l'un des plus

achevés qui soient dus au valeureux pinceau d'Henri Martin.

La possibilité de réaliser ce que nous autres peintres nous appelons « un morceau de peinture », ne donne-t-elle pas, mieux que ne le ferait aucun discours, la véritable mesure de ce talent? Ne prouve-t-elle pas que, tout en visant parfois à l'expression des idées philosophiques, tout en se montrant ambitieux de hausser son œuvre à la beauté abstraite, M. Martin ne songe nullement à se départir de ses moyens de peintre? Ces moyens-là peuvent être particuliers, nettement personnels, ils n'en demeurent pas moins logiques, et parfaitement appropriés aux nécessités de la peinture murale — qui réclame la simplification des modelés au profit de la silhouette et, d'une manière plus générale, le *sacrifice constant des détails à l'ensemble.*

Mais, puisque nous en sommes sur le chapitre de la « peinture » et du « métier » — tant de fois incriminés chez l'artiste, — il siérait d'avouer, une bonne fois pour toutes, que cette

facture par petites touches serrées qui, jadis, pouvait produire quelque raideur ou quelque sécheresse dans la peinture de chevalet, contribue, aujourd'hui, — pour les synthèses décoratives, — à plus de richesse dans l'enveloppe lumineuse, comme à plus d'harmonie et d'intensité dans la coloration; — et il siérait également de reconnaître qu'elle s'adapte, on ne peut mieux à un genre de peinture fait seulement pour être apprécié *à distance*. En effet, les touches dont nous parlons croisent entre elles, sans les mêler, leurs principaux traits de couleur : d'où la vibration lumineuse... Celle-ci peut trouver son explication dans la loi des complémentaires, qui veut que les tons divisés en leurs éléments se recombinent, à une certaine distance, sur la rétine de l'observateur.

L'artiste, par son expérimentation et sa technique, a donc pénétré plus avant le secret de la lumière; il a fait de ce secret *un moyen d'expression propre à servir le sentiment :* et c'est ce moyen qui, chaque jour, l'aide à magnifier des songes où palpite l'idéal. Car, tout en possédant la faculté de réaliser les effets tragiques, il n'en

restera pas moins, aux yeux de tous, le poète des sérénités élyséennes, celui de la contemplation et des nobles extases.

Artiste désintéressé, Henri Martin ne saurait poursuivre les avantages matériels qu'entraîne seul l'« art courant »; mais il prend, on peut le constater, une place chaque année plus importante parmi les grands décorateurs contemporains. Sa *Frise* pour l'Hôtel de Ville fut déjà pour lui, il y a trois ans, l'occasion d'un éclatant succès dans ce monument — si malheureusement voué à l'incohérence... Il s'agissait pour le peintre de symboliser la peinture et la poésie, la sculpture et la musique; mais la composition toute en longueur — étant donné l'espace occupé par les cintres, — présentait les plus grandes difficultés : M. Martin, cependant, avait pris à cœur d'en demeurer victorieux... Je me souviens encore de ma surprise enchantée lorsqu'il me fut permis d'admirer les figures de si fine arabesque placées dans les tympans : la plus caractéristique était, sans contredit, celle du peintre assis en regard du poète, tous deux environnés de muses charmeresses. En un mouvement

d'amante, l'une d'entre elles se penche vers le poète qu'elle baise au front.

La composition se déroule sur un fond d'orangers et de citronniers aux fruits d'or pâle. Mauve légèrement rosé, le ciel répand, à travers les parfums du soir, ses dernières lueurs crépusculaires, enveloppant les jeunes femmes d'un frémissement vaporeux : et c'est un concert tout à fait exquis de tendresse, de fleurs et d'harmonie.

*
* *

Cette *Frise* destinée à l'Hôtel de Ville fit sensation au Salon de 1895. A cette époque, je ne doutais pas que la suprême récompense ne fût dévolue à une telle décoration, — véritable trouvaille au point de vue de l'art. (Je conservai longtemps, il faut le dire, de puériles illusions au sujet de l'équité des hommes...) D'après mon sentiment, Martin qui, l'un des mieux aux Champs-Élysées, représentait le grand mouvement idéaliste, obtiendrait justement, cette année, pour sa belle œuvre la médaille d'hon-

neur. Mes amis partageaient, sur ce point, la
même manière de voir, à l'exception, toutefois, d'un seul, — confrère de sens rassis, qui
avait pour habitude de ne jamais rien avancer sans en tenir la preuve. Il m'avait confié
qu'il avait des « tuyaux » au sujet de Martin
et de la médaille, et qu'il tenait, de source
sûre, qu'on intriguait aux Élysées afin qu'il ne
l'eût pas. Certains, depuis longtemps, pelotaient
des « influences », d'autres manigançaient les
votes... Était-il donc possible que l'on voulût
ainsi évincer un homme de mérite !... J'en
haussai les épaules, et maintins ma gageure ;
mais, contrairement à mes prévisions, je perdis !... A quelques jours de là, cependant, une
conversation ayant trait au jeu pernicieux des
récompenses et dont le hasard me fit l'auditeur
inattendu, vint frapper mon oreille et me donner
matière à réflexion. J'en retrouve, aujourd'hui,
la teneur parmi les notes « instantanées » et
le pêle-mêle de mon ancien journal.

III

OÙ IL EST QUESTION DES RÉCOMPENSES

> ... On voit tous les jours des mérites médiocres l'emporter sur des mérites éclatants.
>
> BOURDALOUE.

> Vous devinez déjà ce qui arrive et ce qui arrivera chaque année. Tantôt ce sera la coterie de ce monsieur, et tantôt la coterie de cet autre monsieur, qui réussiront.
>
> E. ZOLA.

5 juin 1895.

Ce soir, à la sculpture des Champs-Élysées, sous la véranda proche le buffet, une conversation entre jeunes peintres... Mes regards fatigués s'en allaient distraitement à travers les rameaux ajourés du massif où j'avais pris refuge, lorsqu'ils s'arrêtèrent tout à coup sur un jeune homme en complet gris, chapeau mou, qui, à deux pas de moi, sur la terrasse, absorbait mélancoliquement une limonade, tout en dépliant un journal et regardant l'heure. Je me plus à observer son jeune visage : il avait un grand front de poète, qui semblait renfermer de

tristes choses, et des yeux d'émeraude sombre où se reflétaient toutes les nuances d'un ciel septentrional. M'occupant bientôt, cependant, à marquer d'une croix, dans mon livret, les œuvres dont je désirais le mieux me souvenir, j'allais oublier la présence de ce voisin solitaire, lorsque la voix sonore d'un second arrivant, grand gaillard barbu aux franches allures de rapin, attira de nouveau mon attention.

— Bonsoir, vieux, ça va-t-il ?

— Pas trop mal, et toi ?

— Vanné !... mais j'ai eu du plaisir à te voir, sais-tu ?... beaucoup de plaisir ! Tu es là-bas comme un roi...

— Est-ce parce que je suis accroché le plus haut de tous que tu dis cela ? — répond d'un accent d'insouciance voulue le camarade au mince visage douloureux.

— Mais non... mais non : c'est tout simplement parce que ta figure, si haut placée qu'elle soit, domine en réalité les pauvretés de la cimaise. Elle a ce qu'on peut appeler « l'étincelle », chose qui n'est pas commune, certes, par ce temps de vulgarité triomphante !

— Comme tu y vas !

— Ça n'est pas exagéré !... Quand je songe à cet art bourgeois, inspirateur des images douçâtres et gentilles qui, sans la moindre vergogne, s'alignent aux cimaises, éliminant ainsi les œuvres de promesses ; — quand je passe en revue tous les « Amours » — que ce soit de l'amour « piqué » ou de l'amour « mouillé » de l'amour « riant » ou de l'amour « geignant » ; — et quand je me remémore les jeunes pâtissiers ou les grasses maritornes, et les pauvres rébus et les éternels mélodrames dont, annuellement, nous régalent tous les fabricateurs achalandés de la fausse « bonne pâte »... eh bien ! mon vieux, je me sens tout aussitôt en proie au mal de mer ; j'ai envie... comment dirai-je ?... d'esquiver, tout au moins, cette peinture — comme on esquiverait un amusement imbécile, ou quelque dangereuse pléthore !

Un nouvel arrivant s'adjoignait maintenant à nos deux rapins : je le considérais du coin de l'œil avec son chapeau haut de forme légèrement chaviré sur l'oreille, la moire de son revers

fleurie d'une orchidée papillonne, et sa mince badine qu'il faisait tournoyer en l'air d'un geste nonchalant... Ce qui me frappait le plus, ce n'était ni son élégance ni sa mine délibérée, mais plutôt un air indéfinissable, cet air particulier de « jemenfoutisme » propre à quelques-uns de nos modernes arrivistes. Je surpris un regard d'intelligence entre les deux amis. Le regard du premier signifiait clairement à son compagnon : « Tiens-toi sur tes gardes... » L'autre lui répondait par un haussement d'épaules synonyme du : « Ça m'est égal... on verra bien ! »

L'homme à la fleur s'énonçait, cependant, d'un ton de voix bonhomme :

— « Si j'entends bien, messieurs, vous discutiez, je crois, ou tout au moins vous faisiez allusion à certaines œuvres qui n'ont point l'heur de vous plaire !... Je connais vos enthousiasmes — et je connais aussi vos préventions : les tiennes en particulier, Mouriès, sont innombrables... (Un hochement de tête significatif de la part du grand barbu fut la seule réponse.) Je ne te parlerai ni de Bouguereau ni de Gérôme...

— Tu dis... ?

— Je ne dis rien, mon cher... au contraire, je respecte!... Je respecte leur habileté, voire même leur bonne foi... aussi bien que tes sélectes préventions... mais, tope-là, n'en parlons plus!... Reste maintenant une autre série, et elle est longue, celle-là!... Tu n'aimes, pour commencer, ni la « peinture Detaille » ni la « peinture Bonnat »...

— Bonnat, Detaille, savants, ces gens-là, je ne dis pas... amoureux d'exactitude et faiseurs de grands morceaux, certes! mais de l'art, de la vie, de la beauté, pas pour deux sous! J'avoue franchement ne pas me trouver séduit par leur portraiture d'apparat! La fameuse peinture officielle, où il est si rarement tenu compte des conditions vitales, ne m'a, du reste, jamais dit grand'chose... Est-ce parce que je la crois seule capable de conduire à ce désastreux *Triomphe de l'art* qui menace constamment de son déboulinage les visiteurs de l'Hôtel de Ville? Oh! cet Apollon, ce Char, ces Nuages de ciment, ce Pégase emballé, quel « triomphe » — ou plutôt quel cataclysme — de l'art!...

— La critique est aisée, mon cher, c'est l'art

qui est difficile... Bonnat est un peintre de premier ordre, et qui *restera*... Quant à Detaille il a une de ces habiletés que l'on devrait être fier d'égaler seulement!... Et, dites-moi, n'y aurait-il pas quelque injustice à taper toujours les yeux fermés sur le Bouguereau et le Gérôme, à jeter au même tas, ainsi que vous le faites, les Roybet et les Bail, les Vollon et les Lobrichon... tant d'autres encore! Voyons, soyez justes, messieurs?... ne reconnaissez-vous point, chez ces maîtres, de fermes volontés d'art? La qualification d'agréable, aussi bien que celle d'honorable, à mon sens, convient à leur peinture... Elle a été jugée telle, en tout cas, par le plus grand nombre puisque, d'une part, elle fut autrefois couverte de médailles et que, d'autre part, — récompense non moins encourageante et positive : l'une conduit à l'autre ! — elle est aujourd'hui, couverte de monnaie !... Ce solide métal ajoute, incontestablement, de merveilleux reflets aux vieilles gloires !...

— Faire de la peinture pour devenir « galetteux » !! — soupire à demi-voix le jeune homme en complet gris.

— Eh, eh !... Primum vivere, mon cher... deinde philosophari, — et «cosi va il mondo»!

— Autant s'instituer marchand d'épices « gros et détail » alors ! — résume gaillardement celui que l'on vient d'appeler « Mouriès »...

— Tu vas trop loin... — reprenait doucement le « complet gris », — qui te dit que ces peintres ne furent à leurs débuts de vrais croyants, pris ensuite par l'engrenage et tous les besoins — vrais ou faux — de la vie ?... Ces braves gens, déjà classés, bel et bien étiquetés, jouiraient tranquillement des privilèges de leur monopole, que je n'y verrais de bien grave inconvénient... Mais, pour Dieu! qu'ils ne nous imposent point toute la kyrielle de leurs disciples, — lesquels souvent bien empêchés de produire au grand jour, ainsi que leurs patrons, le titre honorable d' « obstinés travailleurs », se contentent, sans plus, de faire main basse sur les profitables encouragements...

— « Profitables encouragements »! est-ce bien toi, Donadieu, qui dis cela ? — intervient tout à coup le nommé Mouriès, d'une voix où vibrent les accents de Toulouse. Voudrais-tu parler ici

de la séquelle des ronds?... C'est une séquelle bien périmée, sais-tu !

— Permettez, permettez, — s'exclamait le futur « hors concours », tout en se calant plus confortablement sur son siège, — il faut convenir qu'il y a là, tout au moins, quelque garantie pour le public...

— Cela dépend, mon cher... mais il faudrait d'abord s'entendre sur ce « public »... S'il s'agissait de ton concierge, par exemple, une première médaille, et même une médaille tout court, l'effrayerait, mordieu ! Parmi le public éclairé, cependant, une évolution s'est accomplie : ces pauvres joujoux, peu à peu, perdirent leur prestige, non-seulement à cause de leur offense à la raison, mais encore — mais surtout — pour l'occasion par trop visible qu'ils offrent à tant de luttes sournoises, à tant de perfides intrigues... Les échanges de voix et marchandages de toutes sortes ne sont-ils pas chose courante en pareille occurrence ?... les « Compte sur moi pour ta médaille d'honneur »... avec, en retour : « Sois tranquille, mon bon ; je suis là, cette année, pour ton fils... et il obtien-

dra son prix de Rome! » Ah! il y a trop longtemps déjà qu'il y a quelque chose de pourri dans le Danemark des Champs-Élysées !

.

L'homme au gibus, — futur « hors concours », — regardait son voisin d'un air énigmatique. Au geste d'impatience qui, soudain, lui échappa, je compris que cet air signifiait : « Toi... prends garde! On dirait que tu te prépares au chambardement des cadres sociaux...; qui casse les verres, les paye, dit-on !... » Mais il se ravisa, eut un geste en largeur :

— Mon Dieu, dit-il, il y a eu, et il y aura toujours quelques abus dans notre système de récompenses. Tout ce qui est humain n'est-il pas sujet à l'erreur!... Certaines médailles, évidemment, furent parfois données on ne sait trop ni comment ni pourquoi!...

— Nom de nom! mais il suffit d'être du « bâtiment » quant à savoir et pourquoi, et comment, il est procédé à toutes ces « distributions de prix »! — interrompt encore de sa voix chantante le bouillant Méridional. — « Pourquoi » ? Nous l'avons dit : c'est un commercial échange

ou, mieux encore quelquefois, une bonne vente
à huis clos... (Certes, parmi ces médailles, il y
en a de noblement acquises ! mais c'est pour le
plus grand nombre que je parle en ce moment...)
Quant à s'édifier sur le « comment »,... rien de
plus simple : il s'agit seulement d'ouvrir grand
les yeux sur les tableaux, une fois marquées
leurs étiquettes, pour comprendre toute la
vérité de ces listes qui, d'un geste discret,
circulent entre les compétents. D'avance, neuf
fois sur dix au moins, s'alignent les noms des
candidats, — redoutables en tête, bien entendu,
suivant la solidité de leurs appuis. L' « aveu-
glette » affichée, du reste, ne manque pas de
comique : à celui-là qui nous administre une
robe à la groseille, v'lan ! c'est une mention... ; à
cet autre qui nous sert un bien pauvre « à peu
près », pif ! c'est une médaille de deuxième
classe...

— A moins que, paf! c'en soit une de pre-
mière, — achève en souriant d'un air mélanco-
lique le jeune homme à la limonade, brusque-
ment tiré de sa rêverie.

— Oui, c'est bien effectivement du « pif, paf.

pouf » qui préside à leurs mômeries là-bas, poursuit le Toulousain loquace. Le brave bonhomme de public, cependant, qui n'y voit goutte dans toutes ces opérations, s'imagine tout de suite que le médaillé de troisième classe doit être un peu moins fort que celui de deuxième, etc.; c'est naturel, n'est-ce pas?

Mais avec les coteries qui barrent le chemin aux Champs-Élysées, c'est tout le contraire, le plus souvent, qui se produit... si bien — achève-t-il, tout en humant avec lenteur sa dernière goutte de porto, — si bien... qu'il arrive, maintes fois, que c'est encore celui qui n'a rien qui est le plus fort de tous !

(Ici les deux hommes se retournent instinctivement vers leur jeune confrère Donadieu, qui, lui, ne semble même pas s'apercevoir de ce muet hommage.)

Avec un type comme Martin, tellement « calé » au point de vue de l'art, croyez-vous que l'on change de procédés?... C'est tout au plus si l'on arrive péniblement à lui décrocher ce qu'il serait imprudent, ou impossible, de lui soustraire; mais on se garderait bien de lui donner son dû...

Vous avez pu constater, l'autre jour, à la distribution des récompenses, n'avais-je pas parié cent contre un qu'il ne l'aurait pas, sa médaille?... Et il ne l'aura encore ni l'année prochaine, ni les années qui suivront : — l'aura-t-il seulement dans dix ans?... Le calcul en est fort problématique ! L'ami K*** — tenez... il est aux premières loges pour le savoir ! — m'avouait, hier, la chose clairement : « On sait d'ores et déjà, disait-il, d'ici sept ans, lesquels, suivant leur tour, décrocheront la fameuse timbale. » *Leur tour :* est-ce qu'il peut y avoir *un tour* là-dedans, je vous le demande... à moins que ce ne soit celui de « passe-passe » ? Après cela, escrimez-vous !... Vinci lui-même, avec *Joconde*, n'en serait point jugé digne, s'il ne possédait auparavant dans son jeu l'appui de quelques « grosses légumes », directement intéressés. Mieux que tous les autres candidats, Henri Martin n'avait-il pas pour lui, cette année, l'opinion éclairée de la critique, aussi bien que l'admiration unanime d'un public déjà conquis par ses précédents efforts? Alors, voyons, pourquoi ne pas le récompenser — si récompense il y a?

— Le talent et le mérite, mon cher, n'ont rien à voir ici : il s'agit seulement, cela est clair, de choisir sa coterie !... Corot ni Millet, Théodore Rousseau et d'autres... — trop amoureux de leur art pour s'attarder aux tristes formalités — ne furent jugés dignes de cette fameuse médaille d'honneur...

— Mais à propos, — interroge Donadieu en se retournant vers la « boutonnière fleurie », — je n'ai jamais bien compris en quel sentiment fut instituée ladite médaille... Dans le principe, s'adresse-t-elle à l'homme capable de revendiquer pour son œuvre la « qualité », ou bien à celui qui peut se targuer du « nombre » ?

— Au crâne le mieux pelé, mon cher !... Plus on approche des quatre-vingts, et plus on a de chance ! Demande plutôt à notre ami K***; il pourrait t'en dire long sur le chapitre du « chacun son tour » !

C'est le Méridional toujours emballé qui vient de lancer cette verte conclusion ; et l'hilarité qu'elle excite se communique bientôt parmi les tables voisines, où de jeunes peintres qui se disent « émancipés » choquent leurs verres, tout

en parlant de boire « au crâne le mieux pelé ».

— C'est la récompense *in extremis* alors ! crie l'un d'eux, durant que son camarade plus émoustillé encore, appelle désespérément :

— Garçon ! absinthe-sucre et mazagran !

Des camarades se reconnaissent en même temps, et se tendent la main ; les tables, spontanément, sont rapprochées.

— Si nous portions un toast ? dit l'un.

— Chouette, alors ! crie le plus jeune. C'est ça, buvons tous, mes amis, aux « thunes » de l'an prochain !!

*
* *

On va fermer !... On fe-er-rrrme !!!... Le cri parti depuis un instant déjà, allait se répercutant de plus en plus, et se rapprochant du coin fleuri où m'avait retenu mon indiscrète curiosité... Les jeunes gens se levèrent bientôt en groupe ; je vis disparaître en premier l'homme à la fleur : après avoir dit bonjour à la ronde, il s'en fut seul, jetant de côté un grand jet de salive, et faisant tournoyer en l'air son rotin à bec d'argent.

IV

PUVIS DE CHAVANNES

> *Os homini sublime dedit, cœlumque tueri jussit.*

Ces pages que je relis, tombées inopinément parmi mon rêve de « Salon idéal » et de « peintres-poètes » me font un peu l'effet de giboulées traversant tout à coup la sérénité des inaccessibles régions...

Un coin de voile soulevé sur le terre-à-terre de la vie laisse apercevoir parfois la vérité trop nue. Celle-ci n'en demeure pas moins, cependant, la Vérité ; et c'est à la faveur de sa tremblante flamme que l'on distingue le conflit — éternel — des intérêts aux prises : cette âpre soif du gain, ce désir vaniteux de renom qui, trop souvent, font de l'homme — et de l'artiste — le triste prisonnier de toutes les routines,

aussi bien que l'esclave malheureux des plus avilissantes corvées... Mais quelle joie alors, lorsqu'on va cherchant la probité des œuvres où se mirent les âmes, — quelle joie de découvrir les nobles exceptions, de saluer les parfaites intégrités, quel que soit, d'ailleurs, le camp où elles prirent position. Les grands désintéressements, partout et toujours, s'imposent : qu'importe, en effet, que le grand désintéressé s'appelle Fantin-Latour ou qu'il ait nom Puvis de Chavannes ?

Puvis !... je viens de prononcer le nom d'un décorateur unique, de l'un des plus grands artistes modernes, — prince parmi les poètes. — Dans mes yeux, tantôt, s'est gravé la magique figure du tryptique destiné à faire suite aux peintures du Panthéon[1] : « Geneviève, dans sa pieuse sollicitude, veille sur la ville endormie... » Cette auguste figure de Geneviève forme,

1. Le nouveau tryptique du Panthéon a été demandé par l'Administration des Beaux-Arts à Puvis de Chavannes en remplacement de celui que devait exécuter, quelques années auparavant, Meissonier. Ce peintre avait été surpris par la mort avant d'avoir pu donner suite à son projet décoratif.

dans le concert d'un « Salon idéal », — et parmi les accords harmonieux, — la note pure et grave qui résonne longuement, pénètre jusques au fond du cœur. Quel exquis poème se déroule ici ! La sainte a passé le seuil de sa chambre, où rayonne encore un modeste luminaire ; elle s'est avancée dans l'ombre pour contempler sa chère ville, qu'enveloppe et berce la grande nuit pacifique. Telle une mère attentive et vigilante, elle prête une oreille anxieuse au silence des choses ; ses yeux scrutateurs sondent l'obscurité, et l'on entend battre son cœur à travers la pulsation calme de la ville endormie. N'est-ce point, en cette image, le symbole parfait de la Vigilance ? Le sentiment profondément humain qui domine un tel tableau semble exclure les égoïstes recherches de « l'art pour l'art », aussi bien que certaine préoccupation par trop exclusive du pittoresque. On se trouve réellement en présence d'une humanité supérieure, dont la rencontre provoque un juste mouvement de fierté.

Mais comment s'accomplit la synthétique restitution de cette humanité supérieure ? Par

la perception de l'unité profonde qui doit associer toute idée à son image, par une tendresse pieuse — seule capable de comprendre et d'interpréter les beautés de la légende… La légende? oui, elle est là, sous nos yeux, vivante et prête à nous communiquer la flamme qu'elle renferme. Un esprit méditatif, autant que merveilleux, en a fixé la vérité. Des observations délicates s'enchaînent : le seuil modeste — presque celui d'un cloître, — qu'illumine doucement l'humble luminaire, la terrasse aux dalles blêmes où se dresse un vase de fleurs…(Fragiles fleurs, fleurs de grâce éphémère, où le parfum persiste enclos dans les corolles, — quelle signification vous prenez aux pieds de la vieille femme, aux pieds de la sainte femme !…)

Ce qui frappe l'esprit, évidemment, c'est qu'aucun de ces détails, en apparence minimes, ne saurait être supprimé sans nuire à l'ensemble, — celui-ci se trouvant réduit, comme toujours, à son minimum de phraséologie. Chaque morceau de la composition — chant et accompagnement — se trouve traduit en abréviations : et ce sont ces abréviations éloquentes qui forment de

l'œuvre, matériellement aussi bien que moralement, un tout irréductible. Les lignes du paysage — d'une simplicité épique — viennent, en effet, rejoindre et soutenir la figure par un accord inéluctable; tandis que le coloris atténué produit une orchestration en sourdine, — tout à fait propre à créer l'atmosphère psychique où se meut la sainte. Ainsi, par cette double unité du tableau, d'où résulte une impression totale, le spectateur se trouve naturellement ému et suggestionné; son entendement collabore, pour ainsi dire, au rêve merveilleux d'un poète. Même l'apparition familière de Geneviève en demeure lointaine, tant est idéal ce rêve dont elle est issue, tant est magique aussi le décor : — cette ville blanche où la nuit transparente traîne ses voiles bleus, — ses voiles aux étoiles d'or.

*
* *

Par ce tableau, M. Puvis de Chavannes vient, aujourd'hui, d'ajouter une perle de plus au précieux collier du patrimoine national. Le maître,

depuis près d'un demi-siècle, travaille sans relâche à rehausser ce glorieux trésor; sans cesse, il contemple la nature, et sans cesse il transpose la vie : contemplation, transposition, telle est bien, en vérité, la double clef de son œuvre si féconde en surprises ! Et, tout en continuant de creuser le sillon, tout en s'efforçant à la difficile tâche, il nous prend, chaque année, doucement par la main, nous entraîne, chaque année, à sa suite : — les plus rebelles l'ont, un jour, suivi — en des ascensions lumineuses et pures vers la beauté. Mais pour quelles raisons cet artiste eut-il autrefois à lutter contre un si grand nombre de détracteurs? Ah! c'est que Puvis, esprit généralisateur, — qui cherchait à résumer la forme par la pénétration de ses profondes analogies, — ne pouvait se contenter de « traiter le morceau » en fragmentant la vie; il ne pouvait se contenter de servir, en des moyens banaux, les goûts mesquins de notre incompréhensive bourgeoisie! On n'apercevait alors, dans sa peinture, que les petits côtés du système; et, sans chercher davantage à comprendre la synthèse de la ligne, l'on allait se perdant, comme

à plaisir, en mièvres critiques. D'aucuns découvraient malicieusement qu'en telle figure, l'attache d'un poignet n'était pas complètement impeccable, ou bien qu'en tel autre personnage, — fort bien construit par ailleurs, — il y avait un certain tendon de la jambe qui ne répondrait pas absolument à la dissection anatomique (!) Au lieu de se laisser prendre par l'émouvante poésie de l'ensemble !... Le point de vue du public et celui du peintre, il est vrai, différaient essentiellement. Aussi bien, s'est-il écoulé un long temps avant que ce public, mieux éclairé, prît enfin conscience d'un effort qui devait conduire à la rénovation de notre grande peinture monumentale. J'entends encore, au sujet du *Pauvre Pêcheur*, — ce délicieux poème qui ne sera jamais complètement goûté de la foule, — j'entends encore le déchaînement des fureurs à travers la tempête des rires insultants !... Par son audacieuse revendication des droits de l'idéal, autant que par son culte désintéressé du beau, il est de fait que le peintre ameutait contre lui le vulgaire. En présence d'un grand rêve à réaliser, il refusait obstinément de descendre aux rabais-

santes concessions : l'harmoniste qu'il est dans l'âme, percevait clairement, et voulait nous faire entendre avec lui, la mystérieuse correspondance des choses — qu'engendre l'unité organique du monde.

Si l'intensité de son rêve, l'ardeur de sa foi, étaient véritablement faites pour créer des apothéoses telles que la *Vieillesse* ou l'*Enfance de sainte Geneviève*, par revanche, l'attachement profond du maître à la nature, se traduisit parallèlement en des paysages grandioses — qu'il a su rendre intimes. Il suffit d'évoquer *le Rhône et la Saône*, le *Bois sacré* aux fraîches ombres caressantes, l'*Été* où s'épanchent à profusion les ardeurs de la lumière, et cette décoration pour la Bibliothèque de Boston, où le spectacle de nature semble renouvelé de quelque majestueuse Atlantide... Mais avec Puvis de Chavannes, la vérité naturelle fait une large place à l'expression synthétique, et, si l'on se promène avec lui, c'est toujours à travers les fastes du symbole. Les sujets de temps et de milieu indéterminés, — ceux qui expriment la vie dans ses fonctions les plus générales, — tels *le Travail et le Repos*,

la Guerre et la Paix ou le *Ludus pro Patria*, furent ceux vers lesquels le portèrent des préférences plus marquées.

Ses nobles efforts aboutissent à l'*Ave Picardia nutrix* qui est, en réalité, la synthèse d'une race nationale. Ce poème, comme les autres, demeure accessible à tous dans sa limpidité parfaite ; mais, mieux que la plupart, cependant, il réalise le meilleur désir de l'artiste, qui est d'équilibrer des sommes de joie et de magnifier la vie — en y effaçant la douleur et sa contrainte. Fut-il, en cet effort, dominé par le souvenir des divins poèmes homériques, ou par celui des grandes fresques païennes ? Il y a, effectivement, comme une parenté lointaine entre certains personnages de Puvis de Chavannes et ceux du vieil Homère : la même grandeur héroïque, la même grâce familière en forment le lien visible ; et les uns ont pris des autres ce naturalisme supérieur — qui est la seule véritable source de toute sérénité. Mais l'art de Puvis ne confine pas seulement à l'antiquité grecque par cette sérénité — que l'on ne saurait trop qualifier de *bienfaisante :* — elle lui est similaire encore par la person-

nification plastique des formes diverses de la
beauté. A l'exemple des Grecs, le grand artiste
considère chaque être comme un temple fait
pour la beauté pure ; mais, tout en écartant loin
de lui les actions particulières et violentes, il se
plaît à substituer le geste de fonction à la convention des gestes purement classiques. Divinisée et symbolisée par l'antiquité, la beauté
devient, en quelque sorte, plus humaine sous le
pinceau de ce moderne — qui demeurera, sans
aucun doute, parmi les plus fiers protagonistes
de l'idéalité gréco-latine.

Si nous cherchons, cependant, à retrouver dans
son entier la genèse psychologique d'une telle
œuvre, nous découvrirons d'autres influences
que celle de l'antiquité : Giotto, Fra Angelico
furent, on peut le supposer, des ancêtres initiateurs; et, plus près de nous, Poussin lui
enseigna peut-être à subordonner l'expression
des figures au grand rythme de l'ensemble...
D'aucuns, en présence de ces influences, prononcèrent le mot de « pastiche » : — ce mot
n'est nullement celui qui convient à caracté-

riser l'œuvre du grand décorateur. Cette œuvre, dans sa forte unité, se suffit trop complètement à elle-même.

Mais la peinture murale de M. Puvis de Chavannes, dont les pages couvrent nos édifices, présente, en réalité, de très hautes leçons : — ces magnifiques déduits conscients, où s'opère si naturellement l'accord du particulier avec le général, pourront, à juste titre, ambitionner l'honneur de parler pour longtemps... de parler à l'Avenir !

V

J.-C. CAZIN

> Viens ! — une flûte invisible
> Soupire au fond des vergers...
> VICTOR HUGO.

Résumer l'expression en liant le particulier à l'universel, voici bien, semble-t-il, les termes de la formule propre à caractériser l'esthétique — que nous venons d'admirer. Mais allant à la recherche du beau quel qu'il soit, il importe avant tout de ne point essayer de retenir en les étroites limites d'une formule, l'art immense et varié, — l'art infini comme la vie. Chacune des œuvres dont, aujourd'hui, le souvenir m'obsède, entraînerait après elle, évidemment, une définition d'art de nuance différente. Toutes ces œuvres, cependant, parmi celles qui fascinent à la fois le cœur avec l'esprit, — toutes, à des

degrés divers, — se resserrent entre l'humanité et la nature, la sensibilité et la raison. Or, n'est-ce point, en réalité, par une juste proportion de ces éléments que naissent les œuvres rares?

Il me semble impossible, toutefois, de prononcer ces quatre mots : *la nature et l'humanité, la sensibilité et la raison*, sans songer au paysagiste Cazin. Avec lui, nous sommes toujours — comme avec Puvis ou Carrière — dans la peinture subjective. Les paysages qu'il présente cette année nous offrent, à son habitude, les effigies du silence et du rêve. La *Nuit*, les *Ruines à Étampes* et *Châtillon le soir*, à travers de mélancoliques beautés, révèlent, une fois de plus, ce peintre — idéaliste sincère entre tous. Ce ne sont point ici des fragments de nature, mais des spectacles d'*ensemble*. Cazin, tout en exprimant la vie latente d'une contrée, cherche surtout à faire vivre des impressions qui lui sont chères. La science de ses dessous, longuement préparés et construits, s efface, aussi bien que la matérialité des moyens employés, devant la délicatesse de son émotion, et tout ce qui frémit de grave

et de tendre dans la nature — naïvement et religieusement surprise. Il aime à faire passer sous nos yeux les pâles grèves du Nord; à nous décrire, en confidence, les cieux froids, incléments, — mais si beaux à travers leurs tristes pleurs — de ce pays de rêve qui est le sien. Les champs et les fleurs, les monts et les nuages, les flots immenses furent d'infinis musées qui l'enseignèrent. Mais, parmi tant de motifs renouvelés que lui offrent la nature, ce sont les plus simples, toujours, qui gagnent le mieux ses préférences. Avec Cazin, mieux qu'avec aucun autre, il serait juste de répéter la parole échappée, dans un élan de sincérité, au romantique Delacroix : « Vive la chaumière ! Vive tout ce qui parle à l'âme ! »

Ce qui parle au cœur et à l'âme, oui, en effet, l'a séduit : des sentiers perdus à travers la campagne, de vieux moulins témoins de l'existence, des maisonnettes humblement élevées à ras du sol, — parmi lesquelles on sent passer l'allégresse ou le soupir de la solitude, — tels furent souvent ses motifs les plus chers...

Et, vraiment, chaque fois qu'il m'arrive de rencontrer des paysages de Cazin, je me perds longtemps en rêverie devant ces ineffables poèmes — où règne l'Invisible.

VI

A PROPOS DU BALZAC DE RODIN

> ...La foulle estoyt à qui premier y
> saulteroyt après leur compaignon..
> RABELAIS.
>
> Il est bon que les avenues de l'art
> soient obstruées de ces ronces devant
> lesquelles tout recule, — excepté les
> volontés fortes.
> VICTOR HUGO.

Ma rêverie devant Cazin fut cependant interrompue, ce soir, au Salon, par une bande inattendue de bruyants visiteurs. Des artistes, confondus avec les profanes, s'en allaient pêle-mêle, — ceux-ci discutaillant, faisant montre de savoir, ceux-là nerveux, causant en aparté, se comprenant par demi-mots ou par sourire :

— Du Cazin, mon vieux, signe-toi !

— Il est de ta paroisse, hein ? C'est comme Carrière ?

— Des suggestifs !...

— Ah ! ce qu'ils sont frères ces deux-là !

Un « pékin » faisait interruption :

— Tudieu, mais où voyez-vous donc leur fraternité ? L'un reproduit des figures de crypte et l'autre, simplement, des maisonnettes au soleil ou des herbes au clair de la lune.

— Ah ! voilà !...

— Eh bien ! quoi ?

Un autre, d'un air gouailleur :

— Signifie que tu ne comprends pas...

— Que je ne « coupe » pas, tu veux dire ! Mais, si je les écoutais, ils voudraient bientôt me faire avaler leur Rodin tout entier ! Oh ! oh !... le « Rodin de Balzac », tu vois ça !

— Ce Balzac, le fait est...

(Nouvel étudiant qui survient, ton enragé.)

— Mais... ce Balzac, parfaitement ! Des épiciers, vos gens de lettres[1] !...

1. Le lecteur est, sans doute, au courant du litige qui s'éleva entre le sculpteur Auguste Rodin et la Société des gens de lettres... Celle-ci, on se le rappelle, avait commandé à l'artiste la statue de Balzac, — qu'elle s'engageait, par un traité signé à l'avance, à ériger sur une place de Paris. L'œuvre achevée, cependant, elle ne la trouva pas à son gré, et refusa nettement d'en prendre possession. Il fut alors question de porter le débat devant la justice : chacun ferait valoir ses arguments. Mais aussitôt saisie de l'incident, — et sans attendre qu'il fût donné suite à l'idée d'un procès, — la presse fit appel au public : adversaires et amis prirent position dans

Le rapin furieux :

— Eh! va donc! Paraît que tu donnes, toi aussi, dans la Rodinerie! Pour quant à moi, mon cher, ton « ... bloc enfariné ne me dit rien qui vaille » !

Un grand diable de peintre, efflanqué, les yeux intelligents, haussait dédaigneusement les épaules, tout en mimant, d'un geste comique, la dernière « scie d'atelier » :

> Ah! Valentin!
> Sacré vaurien,
> Quand y s'agit de Rodin
> Tu n'y comprends jamais rien !

Mais, parmi les propos décousus et les quolibets d'étudiants, une discussion partie d'un groupe un peu éloigné, tout à coup s'élève en dominant le tumulte de l'entourage.

Un jeune homme d'allures distinguées, — artiste pourrait-on croire, — s'est arrêté brusquement dans sa marche, et, le dos à la cimaise,

les deux camps ; et l'opinion divisée se passionna, en vint jusque aux invectives... De là, les polémiques sans nombre, les mille querelles et péripéties de l'affaire dite « Rodin-Balzac ».

la tête haute, il écoute d'un air de révolte le confrère plus âgé, ruban rouge à la boutonnière, qui semblait se délecter dans un « éreintement » :

— Rodin, convenez-en, mon cher, a fait un « faux pas », cette année. Ce bloc fruste, ce col bestial surmonté d'une tête d'acteur qui pose pour la galerie, ça le Balzac ?... Sont-ce bien ses traits seulement, sa silhouette physique ? et croyez-vous, d'ailleurs, qu'en cette pose théâtrale, Rodin nous ait suffisamment représenté le labeur de l'homme qui s'escrimait douze heures par jour sur sa table à travail, — où il composait, le plus souvent, deux romans à la fois, durant qu'il corrigeait les épreuves de trois autres !

— Ah ! je vous demande pardon, — articulait avec véhémence le jeune homme, tout en croisant les bras sur sa poitrine dans un geste de défi ; — je vous demande pardon, mais il y avait mieux à faire !... Pour un subjectif de la trempe de Rodin, il s'agissait, avant tout, de réaliser la synthèse de *la Comédie humaine;* il s'agissait de rendre visible la puissance dominatrice qui

put donner jour à une telle œuvre, — l'une des plus formidables épopées sociales qui aient jamais été édifiées! Cette épopée tout entière, ne la reconnaissez-vous point dans le vaste front où couvent des tempêtes, dans les yeux profonds qui dardent leur regard anxieux sur l'Infini de la Vie? Par le double mouvement de la tête qui se penche, alourdie par l'effort de créer, en même temps qu'elle se rejette en arrière fière de la douleur de comprendre, Rodin a su rendre visible l'extraordinaire puissance du génie de Balzac. — Plus encore qu'à rendre l'homme, il cherchait à nous restituer le « faiseur d'hommes ». — Le sculpteur, ambitieux d'évoquer une pensée, ne pouvait y arriver que par la généralisation de la forme; de là, nécessairement, cette conception unique, où disparaît, pour plus de grandeur, le mot à mot des traits : — il voulait que son œuvre fût toute d'intensité et de divination... Dresser la statue d'un penseur sur une place de Paris, n'était-ce pas vouloir éduquer la jeunesse artiste aussi bien que la foule anonyme?... N'était-ce pas vouloir satisfaire aussi aux besoins d'une élite?... Eh bien! je vous

le demande, quelle éducation et quelle satisfaction eussent pu ressortir d'une œuvre photographique, — même de « ressemblance garantie »?... En livrant la commande à Rodin, la Société des gens de lettres devait s'attendre à quelque réalisation d'art suivant une exégèse plus noblement personnelle !... Le différend qui s'élève aujourd'hui, d'ailleurs, n'est fait pour surprendre personne : les plus grands artistes, de tous temps, on le sait, furent vilipendés pour n'avoir pas su s'abaisser aux fatales concessions. Delacroix et Manet, Chavannes, — ces peintres chefs, — et Carpeaux, le seul animeur de marbre qui fût digne de Rodin en notre siècle, — ont été successivement traînés aux gémonies... Rodin, à leur exemple, demeure fidèle à son grand rêve de beauté, — sachant, d'ores et déjà qu'il aura pour lui le temps... le Temps qui, seul, est Juge!

VII

« AU PAYS DE LA MER » PAR CHARLES COTTET

> Il faut oser sentir ce que l'on sent
> STENDHAL.

Parmi les artistes demeurés en admiration devant Cazin, un étudiant a pris vivement par le bras l'un de ses compagnons ; il lui parle avec volubilité, tout en l'entraînant dans la dircction de la salle voisine. Mais l'un des chefs de la jeune Bohême, qui s'est aperçu de l'évolution des deux camarades, fait entendre un vigoureux claquement de main, tout aussitôt suivi d'un appel impatient :

— Ohé ! « Naturiste », où vas-tu ?

Le jeune homme ainsi interpellé, se retourne :

— Si vous désirez voir une œuvre d'intelligence et de nature, venez avec moi ?

Me voici, moi-même, aussitôt prêt à emboîter le pas à ces peintres. Le « Naturiste », en particulier, m'intéressait avec ses cheveux crépus si curieusement relevés en toupet sur le front, ses gestes artistes et l'ampleur amusante d'un veston bleu, où se dissimulaient en partie des mains très fines. Chemin faisant, il ralentit le pas, laisse vibrer sa parole enthousiaste :

— Épatant, tout à fait épatant, mon cher!... Ah! le gaillard, ce qu'il a fait de chemin depuis trois ans! *Homo additus naturæ*[1]... tu verras ça !

« Juste ce que je cherche », — pensai-je, tout en suivant mon rapin, — curieux, plus que jamais, de contrôler son dire. A travers sa marche flâneuse, je l'entends discourir sur la vieille Bretagne — qui, précisément, a fourni l'inspiration du tableau qu'il admire. Il décrit ses rocs farouches et la désolation infinie de ses landes, le ciel au visage sévère — dont les grises nuées sèment au loin le deuil... et les coiffes blanches des filles qui palpitent sous la brise, comme des ailes d'oiseau de mer. — Il dit la grandeur des naufrages, et son admiration pour l'âme celtique

1. C'est en ces termes que Bacon définissait l'art.

habituée à l'idée de la mort, — et qui sait affronter le péril. Il avoue sa passion irraisonnée pour « l'élément traître »...

A ce mot, j'ai senti tout à coup se réveiller ma nostalgie de la mer : j'ai désiré voir se recommencer les longues traversées qui bercèrent mon enfance... Je voudrais — aujourd'hui conscient — revoir « la mer sacrée, la mer mystérieuse où, il y a trente siècles, le subtil et malheureux Ulysse agita ses longues erreurs,

.

... la mer que sillonnaient jadis, sur les galères et les trirèmes, les vieux poètes et les vieux sages[1] »; celle qui a écouté « les chansons d'Homère et les paroles de Solon ».

Ah ! noyer toutes les amertumes dans la beauté des souvenirs, et l'immensité de ses flots !.....

Mélancolique mer.
Je veux m'envelopper dans ta brume légère,
Sur ton sable mouillé je marquerai mes pas,
Et j'oublierai soudain et la ville et la terre.

1. *Nocturne*, par Jules Tellier.

O mer, ô tristes flots, saurez-vous, dans vos bruits
Qui viendront expirer sur les sables sauvages,
Bercer jusqu'à la mort mon cœur et ses ennuis,
Qui ne se plaisaient plus qu'aux beautés des naufrages [1]

Nous traversions des salles... encore des salles. J'allais toujours....

Et je me suis trouvé bientôt en présence d'une saine et robuste peinture, — d'une peinture de tristesse contenue, d'ensemble émouvant et grave : — c'est le *Pays de la Mer* (tout un poème où se trouve âprement résumée la vie des pêcheurs), par Charles Cottet.

Dans une pièce basse, éclairée par une lampe suspendue au plafond, des marins, prêts au départ, achèvent leur repas d'adieux. Une vieille femme, la plus ancienne et la plus vénérable, tient le milieu de la table, qu'elle préside en ses austères vêtements de veuve. Elle semble chercher, au-dedans d'elle-même, les traits de ceux qui ne revinrent plus, — dont la place, aujourd'hui, demeure vide au foyer.

[1]. Jean Moréas, *Stances*.

Mais ce cœur résigné ne trahira point le long défilé des fantômes et des catastrophes qui le hantent. Caparaçonné de rides, le visage douloureux se raidit contre les sanglots, demeure impénétrablement fermé, car — la charité l'exige — il faut laisser l'illusion au cœur des jeunes gens. Ceux-ci se trouvent plus particulièrement représentés par un couple de fiancés ; ils échangent une pression de mains : — étreinte muette et simple, mais qui renferme à elle seule déjà tout un infini d'espoirs et de douleurs. A droite de l'aïeule, son fils aîné, le chef de la famille, se lève et prend la parole pour porter un toast à la santé de ceux qui s'en vont. Les parents et les amis s'émeuvent à cette rude voix. Une jeune femme penche la tête vers l'enfant qu'elle tient sur ses genoux, comme pour lui demander déjà de l'aider à supporter la longue et douloureuse absence... D'autres enfants plus âgés, dans leurs beaux habits du dimanche, occupent leur place à table, où, joyeusement, ils partagent le frugal repas des marins : ils ignorent, ces innocents en habits de fête, les dangers,

les alarmes qui, de nouveau, menacent l'intimité si douce du foyer... L'élément de malheur est là : — on l'entrevoit au fond de la salle par une large baie vitrée, — et si la puérile innocence peut encore rire au terrible spectacle des eaux, le contraste n'en demeure pas moins poignant entre la douce intimité d'une tendre réunion de famille et l'effroyable cruauté de ces eaux meurtrières.

Le repas des adieux s'achève, cependant; ce sera, bientôt après, l'heure fatale du départ, que hante pour tous le souvenir des trépassés de l'Océan. L'Océan qui, sans remords, flatte et berce ses fils, pour les engloutir, sans pitié, en un jour de colère... Sa grande voix sinistre préside, en réalité, au *Repas d'adieux;* elle domine la plainte des disparus, — revenants déjà lointains qui réclament sans cesse leur part d'amour et de regrets. Les aimés d'aujourd'hui s'en iront encore, entraînés par le même flot perfide qui servit de linceul à leurs aïeux... A cette heure solennelle, une indicible émotion étreint les cœurs, sur lesquels plane l'imminence du départ — et l'effroi de la mer meurtrière.

Mais Charles Cottet n'a pas terminé son drame à ces adieux : autour du panneau principal, les deux autres volets du tryptique en forment la suite logique. A gauche, *Ceux qui s'en vont :* parmi la nuit et le silence, ils voguent, mollement bercés par le flot d'émeraude sombre, où, silencieusement, glisse l'embarcation. Leur pensée douloureuse est encore toute à l'image de *Celles qui restent*, — et que l'on aperçoit à droite, réunies en bas de la falaise, où se brisent les vagues. Elles ont voulu suivre, de leurs yeux pleins de larmes, le bateau qui emporte les pêcheurs ; et, jusqu'à ce que celui-ci s'efface à l'horizon, elles demeureront à la même place, les yeux fixés sur leurs chères tendresses.

Ces deux panneaux complémentaires offrent un accompagnement où les bruns chauds vibrent en communion avec les verts sombres, dans une gamme sourde, obscurément riche, qui laisse toute sa valeur symphonique au panneau du milieu. Étayé par un habile agencement des formes, l'effet général de la composition se trouve, ainsi, d'autant plus rehaussé que, chez

l'artiste, l'intensité du ton s'appuie toujours sur la justesse de la valeur. Avec quelque finesse, quelque continuité de plus dans la forme, M. Cottet qui, dès cette heure, montre un si heureux instinct des équilibres et des symétries, atteindra certainement bientôt le grand style, en même temps qu'il réalisera une maîtrise de premier ordre.

Le peintre qui sut dégager des mythes l'âme vraie de la Bretagne, qui en sut condenser le récit simple et émouvant dans des œuvres telles que *Deuil, le Cabaret, la Vieille Aveugle, le Vieux Cheval dans la lande*, ou *l'Enterrement en Bretagne* — d'un si tragique effet, — ce peintre-là donnait beaucoup à espérer... Et voici qu'en un courageux effort vers la synthèse, il arrive, aujourd'hui, par une affirmation plus haute, à *se réaliser*, — unissant à la caractérisation aiguë d'un Daumier, l'acuité de vision, la bonne foi sincère et forte d'un Maupassant, à qui suffisaient magnifiquement les sujets les plus simples. La forte race des gens de la mer, celle de tous les temps et de tous les pays, par lui, se formule de façon définitive. Non seule-

ment il nous dépeint leurs visages, leurs gestes et leurs allures, mais encore il se plaît à nous faire entrevoir leurs luttes et leurs souffrances. Et il nous les révèle autant par l'action fortement pensée et sentie, que par l'hérédité des signes physionomiques... Le marin habitué à se sentir près de Dieu en affrontant un péril de chaque heure, conserve de tous temps, pour ainsi dire, une sorte de religiosité : son masque est grave, ses mouvements solennels ; — solide et farouche dans les dures manœuvres, il offre, le danger passé, une âme limpide et tendre, une sorte de puérilité savoureuse — que trahit la candeur de ses yeux, où le glauque de la mer, si délicieusement, se mêle à la mauve transparence du ciel. C'est ce clair regard dans une face hâlée, ce sont ces gestes de bonhomie franche et rude que le peintre a supérieurement traduits sur sa toile, — où se résument certainement des années de travail acharné.

En ramenant donc à notre critère de poésie forte et d'expression humaine, l'œuvre que Charles Cottet intitule *Au Pays de la Mer*, il

siérait de dire qu'elle prend une juste place, non seulement parmi les œuvres de vérité naturelle et suggestive, mais encore parmi les plus intégrales définitions d'humanité.

VIII

DAGNAN-BOUVERET

— Dagnan... Dagnan-Bouveret !

Ce cri que nuance un accent de profond regret, vient d'échapper à mon naturiste en arrêt, jusqu'ici, devant le *Pays de la Mer;* je l'entends, de nouveau, qui s'exclame :

— Oui, quel dommage, tout de même, de ne pas retrouver, cette année encore, notre chantre des *Conscrits* dans la voie pure et simple de la nature : elle convenait si parfaitement à ce tempérament de peintre épris de vérité... Voici donc encore l'un de nos plus grands maîtres tombé au parti pris du faux mysticisme!... Quel regret, tu ne trouves pas?

L'ami (tête de diplomate) hochait la tête d'un air dubitatif :

— Dagnan-Bouveret cherche probablement

pour son œuvre quelque marque de singularité... C'est une recherche voulue, en tout cas, et profitable peut-être, — du moins à un point de vue.

— Voudrais-tu parler d'élucubrations bizarres dans le désir d'hynoptiser un certain public de la galerie?... Non, en vérité, tu n'y es pas! nous ne sommes point ici, grâce à Dieu, en présence de M. Béraud!... Dagnan possède une fière conscience d'artiste : son œuvre, d'émotion contenue et qui est tout de probité...

— Oui! — interrompait vivement le compagnon, — si tu en exceptes, toutefois, ses tableaux religieux, et particulièrement les fameux *Pèlerins d'Emmaüs* de cette année?

— Je n'excepte rien... je crois seulement qu'ici l'effort a dévié... — Chose étrange de la part de cet amoureux de nature, il s'est tout à coup placé hors nature! Dans la conception pour son Christ d'une radieuse émanation de clarté, l'artiste, captivé par la magie du clair-obscur, a voulu suivre la tradition de Rembrandt...

— S'engager dans ce chemin après Rembrandt et Léonard!... — soupirait le diplomate.

— Pour moi, je m'incline devant l'« intention » — qui, chez lui, est toujours élevée... mais il y a, évidemment, dans la même scène reproduite par les maîtres en question, une vérité de gestes, une aristocratie d'expression qui sont loin d'avoir été réalisées par le peintre moderne : et il est certain que la lumineuse atmosphère de Rembrandt est, avant tout, une atmosphère *morale*, — à travers laquelle se répercute mystérieusement le langage des cœurs. « Pendant qu'il nous parlait, nos cœurs étaient tout brûlants d'amour... », se disaient entr'eux les disciples d'Emmaüs, après le départ du maître. Cette parole de l'Évangile — parole si touchante en sa simplicité — ne suffit-elle pas à marquer comme *tout intérieur* le rayonnement de la divinité? Or, la jaune incandescence du Christ de Dagnan me semble moins surnaturelle que « contre-naturelle »... La suppression de l'ambiance et celle de l'humanité, tels sont, en effet, les résultats de l'artifice. L'une et l'autre, cependant, devaient servir à exalter l'âme divine! Et si je ne comprends guère enfin l'intrusion par trop concrète et détonnante du peintre

avec sa famille parmi la divine apparition, il n'en est pas moins juste de convenir que ces morceaux de nature, absolument admirables en eux-mêmes, suffisent à témoigner hautement du savoir et de la profonde conscience de M. Dagnan-Bouveret.

(Mes regards suivent les gestes ébahis de nos jeunes peintres devant le portrait de la femme et de l'enfant agenouillés à droite du tableau.)

— Ce Dagnan est tout de même fort, — s'est écrié finalement le « Naturiste ». — Il y aurait, sur sa peinture loyale et volontaire, beaucoup trop à dire pour n'en parler qu'en passant... Revenir un jour près de lui spécialement pour l'étudier serait, je pense, un grand moyen d'apprendre; car les peintres capables de nous donner d'aussi fiers morceaux, sont assez rares... Te rappelles-tu l'effigie de Bartet[1] ? quelle noblesse et quel charme ! Pour un portrait d'actrice, c'en était un, ma foi, bien digne d'honorer l'art français !

1. *Portrait de M{ lle} Bartet*, de la Comédie Française — exposé en 1894, au Salon du Champ de Mars, par M. Dagnan-Bouveret.

— Ça n'est pas comme celui de Bonnat, tu veux dire? Mon Dieu, nous présenter de la sorte Rose Caron!... Toute la séduction de l'actrice, toute l'exquisité de la femme font place...

— Sois juste, mon vieux... Il y a *le général Davoust*, non loin : — un portrait de loyale construction — qui témoigne, cependant, d'une conscience de peintre !

— C'est, en effet, un portrait de sa meilleure manière...

IX

ALBERT BESNARD

> L'art n'est pas une imitation de la réalité, il est un parallélisme de la nature.
>
> Puvis de Chavannes (Page 201).

A ce moment, une voix grave, tout à côté de moi, se fit entendre :

— Bonjour, mes amis !

— D'où sors-tu donc, le « Cadet de Gascogne » ? — s'exclamait du même coup avec entrain le « Naturiste », tout en adressant de brusques poignées de mains à un jeune homme brun, aux traits sculptés, dont la tête fine et la sveltesse faisaient songer à quelque jeune dieu de la Grèce.

— Quelle voix de stentors, mes aïeux !... à cinquante pas dans l'autre salle, on vous entend « chiner » les uns, vanter les autres...

Vous parliez, n'est-ce pas, du portrait de Bartet?... eh bien! que dites-vous de celui de Réjane?... Ah! ce *Portrait de Théâtre!*

(Ici, les voix se confondent en un seul cri d'admiration.)

— Étourdissant, oui, ce portrait!...

— Véritablement admirable!

— La plus prestigieuse, la plus prodigieuse des comédiennes...

— Et la plus tourbillonneuse!... as-tu un peu remarqué ce sacré mouvement de robe dans la marche?

— Et ce geste si naturel aux femmes, — qui marque avec tant de justesse leur sentiment de coquetterie : — Je veux parler du mouvement de la main cherchant à faire bouffer les cheveux pour leur donner une expression?

— Saisi!... oh! très saisi!...

*
* *

Voici qu'en vérité, je revis tout entière ma visite d'aujourd'hui aux Salons... Je me revois encore me faufilant, discret, à travers

la jeune Bohême en caravane, qui n'avait pas tardé à me distraire par ses décrets et par ses gestes. Sur les pas de mes jouvenceaux, fidèlement suivis, j'arrive enfin dans la salle de Besnard, où j'aperçois, de mes yeux, le brillant portrait de Réjane ; et ce *Portrait de Théâtre* (quel titre, mieux que celui-ci, eût pu convenir à une telle œuvre?) m'attire invinciblement...

Cette femme aux élégances parfumées qui surgit en coup de vent sur la scène, dont les vêtements souples et envolés révèlent tout à coup la plastique admirable est, en vérité, plus qu'une élégante femme, c'est l'Actrice en tout son prestige... et c'est bien véritablement « la grande coquette ». Celle-ci ambitieuse de plaire, jalouse de capter, et retenir, l'attention de la galerie, s'épanouit dans la grâce indicible du sourire, la malice provocante et l'éclat du regard; celle-là, fière de sa beauté, l'exalte, en fait une œuvre d'art. « Concevoir les nuances qui s'adaptent au teint, les étoffes qui corrigent, par la souplesse de leurs plis, quelques tares de l'allure, n'est-ce pas chérir la beauté tout aussi bien que si l'on médite devant la nature, la

brièveté de l'amour et la grandeur de l'infini[1] ? » Réjane, le corps merveilleusement serti par son étroite robe rose, d'où les bras nus s'élancent, pareils à des jets de fleur, le buste en offertoire qui palpite de vie, — Réjane a fait d'elle-même une œuvre statuaire. L'œuvre semblait désignée pour séduire le souple génie du peintre, — qui s'en est emparé, d'ailleurs, d'une main sûre et magistrale.

Secondé de la sorte par son modèle, M. Besnard a créé cette figure véhémente et toute moderne de la « Femme-Artiste », — en même temps qu'il faisait surgir l'Actrice parmi l'éclat factice de la scène, et la pompe empruntée du décor théâtral.

M^{me} Réjane vit sur cette toile d'une vie prestigieuse et vraiment personnelle : on y reconnaît à merveille son spirituel visage qu'éclaire la grâce chaleureuse des lèvres entr'ouvertes en un rire voulu — mais où la convention, jamais, n'exclut le charme. La robe de l'artiste, à dire vrai, rayonne, éclate comme une lanterne de sérénade ou le coup de cymbales retentissant

1. Paul Adam.

d'un orchestre : elle risquerait, cette brillante robe, d'éblouir un peu trop le regard, si la personnalité de la comédienne, visiblement inscrite, n'y dominait victorieusement le tapage harmonieux... Fort heureusement, le jeu si naturel qui caractérise la spirituelle Réjane, est ici tout entier : il se traduit aussi bien par la franchise de l'allure que par cette marche légère, qu'interrompt, et scande, en un geste brusque, le virement du corps. Allure et marche, ainsi résumées et transcrites, ne font pas seulement la joie des yeux, mais s'imposent encore à l'esprit, tant par le côté de l'artifice théâtral que par celui de la vérité du sujet : l'un et l'autre concourant, en effet, à spécialiser, tout à la fois, l'actrice, heureuse de se sentir devenue point de mire public, et cette coquetterie innée de la femme, toujours en quête de plaire, toujours ambitieuse de conquérir les hommages de tous.

Ce portrait de théâtre ne saurait donc être ni plus finement ni plus heureusement senti; mais ce qui contribue encore à le mettre en valeur, c'est la création si imprévue d'une am-

biance où l'harmonie et la vérité, liées ensemble, deviennent, sans plus, génératrices des sensations qui naissent sur les tréteaux et font cortège à la comédienne. L'éblouissante figure vit et s'impose conformément à la parole de M. Besnard, qui pense, effectivement, que « la femme ne perd rien à être représentée dans l'éclat de sa beauté, environnée de tout ce qui peut la rehausser, même de l'indication du milieu où elle se meut de préférence, — fût-il excentrique ».

Plus artiste que philosophe, et plus épris d'harmonies qu'ambitieux d'élaborer certaines définitions ardues, Besnard, au-dessus de tout, a poursuivi la *grâce*. Rien, semble-t-il, ne le devait séduire autant que cette merveilleuse faculté — comprise par lui, d'ailleurs, en le sens le plus vrai, c'est-à-dire comme *la marque d'un accord intime entre les fonctions de la vie et celles de l'intelligence*. Besnard, évidemment, n'a pas cherché à mettre au jour la signification particulière d'un type, ou la vérité totale d'un

esprit... (il eût fallu d'abord démêler l'une et l'autre sous le masque emprunté, sévère et fastidieux de la « fonction »!) Amoureux de nature et de beauté, l'artiste est allé à la femme — plus belle, et plus voisine de la nature que l'homme. Il a compris qu'elle avait « comme la mer ses flots et ses caprices »; mais son pinceau tumultueux semblait, mieux qu'aucun autre, fait pour se plier au gré des fantaisies féminines les plus diverses; il devait, mieux qu'aucun autre, acquiescer à toutes ses humeurs, et la suivre même jusqu'en ses plus frivoles élégances. Sans s'attarder toujours à démêler l'obscure impulsion de ses penchants, l'esprit observateur du peintre n'a négligé, cependant, aucun des éléments de la vie extérieure. En tenant compte de la différence des tempéraments et des goûts, suivant la diversité des climats et des castes, il est arrivé à faire saillir la femme dans chacune de ses habitudes ou de ses idiosyncrasies.

On ne rencontrera pas dans son œuvre des effigies incisives à la manière d'Holbein; on y chercherait en vain peut-être les définitions

tenaces d'un dessinateur tel que Ingres, où les harmonies équilibrées, tranquilles, d'un Baudry... Son écriture primesautière et véhémente, dédaigne parfois de s'expliquer complètement, ne justifie pas toujours les fougueuses constructions.

En même temps que la femme, les ciels les plus divers l'attirent et le retiennent, car son pinceau inquiet, souple, curieux, ne cherche pas ses motifs seulement autour de lui : il aime les aventures et, désireux de changements, nous entraîne à sa suite parmi les enchantements des lointaines contrées. Depuis les marchés aux chevaux, d'un goût si prononcé de terroir, jusqu'aux tourbillons rythmés du *Flamenco* ou de la *Danse d'Oulad-Naïls*, Besnard n'a jamais cessé de nous intéresser et de nous surprendre par sa faconde merveilleuse.

Tantôt, il nous a décrit les ciels d'orage sur la plage de Berck, et tantôt il nous a fait apercevoir les blancheurs d'Alger parmi l'apothéose du soleil couchant. En tous climats comme en tous lieux, nous avons admiré, par lui, la pas-

sion et la grâce, la souplesse des attitudes et l'eurythmie des gestes. Ici et ailleurs, du reste, la sténographie ardente de son pinceau en revenait toujours au thème préféré... Amoureuses ou séductrices, c'était des femmes, encore des femmes..... et des têtes jolies sur des cols de cygnes, et des fleurs de sang dans la nuit des chevelures... et des mains délicates, et des corps vivants, mouvementés, ondoyants... Courtisane, femme du monde ou femme de théâtre, la femme revient sans cesse, pareille aux fées des contes prestigieux. Les cheveux au vent, le regard fleuri, la taille souple, elle surgit, telle une divinité, parmi les fleurs et les lumières, et — Fleur elle-même — montre des fragilités charmeuses de tige balancée.

En vain reprochera-t-on au peintre quelque bizarrerie dans ses reflets ou certaines oppositions par trop violentes de sa palette, — il a prouvé, de tous points, que « l'esprit » n'était pas incompatible avec « la couleur », — et qu'un parti pris devient *fécond* le jour où l'on est parvenu à le rendre *logique*. Excédé par l'art impersonnel et bourgeois de tant d'illustres

« médiocrissimes », Besnard ne s'est pas contenté seulement d'interpréter librement la nature : il l'a, chemin faisant, transposée à son gré. Et nous ne pouvons véritablement que le louer pour cette hardie transposition, — car sa virtuosité, respectueuse en tout temps des logiques « rapports », justifie mieux qu'aucune autre — par sa corroboration — le mot cher à Puvis de Chavannes : « L'art n'est pas une imitation de la réalité, il est un parallélisme de la nature ! »

X

CORMON. — RAPHAËL COLLIN

Tout près du *Portrait de Théâtre*, voici des visiteurs d'âge mur, — critiques suivant toute apparence — qui, doctement, s'entretiennent, semblent approuver :

— Ne sentez-vous pas le décorateur là-dessous ?... Il y est, croyez-moi, autant et plus peut-être que le portraitiste.

— Ah bah ! nous avons devant nous un portraitiste... dont la notation personnelle, il est vrai, diffère sensiblement des autres portraitistes... et voilà tout !

— Pardon... connaissez-vous le Besnard de l'Hôtel de Ville ?

— Un plafond ?... c'est la Vérité, n'est-ce pas,

qui entraîne les Sciences à sa suite et répand sa lumière sur les hommes? Il y a dans cet ensemble, effectivement, quelque chose... — non de bien définitif, à mon sens, mais d'original comme décoration... oui. J'en trouve, en tout cas, la fantaisie piquante!

— Mon cher, allez à l'École de Pharmacie... Si vous ne connaissez pas ça, eh bien! vous ne pouvez définitivement juger le peintre! Allez-y... vous verrez; ce n'est pas de l'imagination seulement : c'est de l'esprit... de l'esprit en masse, des moyens inventés — et qui touchent au génie. Ah! ce Besnard des évolutions successives de l'humanité!...

— Des « évolutions de l'humanité », dites-vous? mais c'est à peu près le sujet de Cormon, cette année! Vous avez visité les Élysées...(?) Que pensez-vous de Cormon?

— Oh! je vous vois venir : vous songez à une comparaison... Elle serait, cependant, bien difficile à établir, car, si la donnée est analogue, les tempéraments dont il s'agit sont tellement opposés!

— Qu'entendez-vous?

— Je veux dire qu'à mérites égaux, les résultats, naturellement, ne pouvaient que différer. Cormon n'a pas, n'aura jamais l'imagination fougueuse de son collègue, cette facilité innée à se jouer dans le prisme et, pour tout dire, son grain d'excentricité. Peintre de race également, il est tout aussi fort dans le métier..., mais, comment dirai-je ?... plus égal, plus apaisé peut-être...

— Lui reprocheriez-vous, par hasard, sa trop grande sagesse ?

— On n'est jamais trop sage, mon cher !... Vous me permettrez, cependant, de constater que la sagesse, en général, tourne le dos à la passion. Or, qu'y a-t-il au monde de plus beau que la passion, dites-moi ?

— Il y a le génie peut-être...

— Mais le génie, mon Dieu ! le génie n'est autre chose qu'un éclat de la passion !... Et *c'est la Passion qui, en s'unissant à l'Intelligence, a produit le Génie.*

— Alors, vous concluez... ?

— Pour revenir à notre sujet, je conclus, néanmoins, qu'en dépit de quelque froideur,

l'auteur de *Caïn* nous a prouvé, une fois de plus, dans son *Histoire des races humaines*, qu'il savait être poète à ses heures... Ne vous êtes-vous pas senti quelque peu oppressé à la rencontre de l'ancêtre rudimentaire, errant en quête de sa proie? J'admire Cormon d'avoir fait pressentir avec tant de vérité la violence de ses instincts, et son étonnement farouche en présence de la nature énorme et chaotique... Par lui, j'ai entrevu les amants de l'âge de pierre, j'ai rêvé à ces femmes

> «... qui allaient, dardant leurs prunelles superbes,
> Les reins droits, le col haut, dans la sévérité
> Terrible de la force et de la liberté[1]... »

Rien d'aussi vrai, n'est-ce pas, que cette reconstitution de la pêche et de la chasse, du travail primordial des champs, de l'émigration des tribus en hordes?... A mon sens, la partie la plus intéressante de ce vaste ensemble, se trouve entièrement constituée par le développement historique des âges primitifs de l'homme, avant la formation de la société. Dans cette

1. Leconte de Lisle, *Caïn* (*Poèmes barbares*).

partie de l'œuvre, la nature a été directement approchée, — bien souvent surprise... et surprise avec une ingéniosité naïve et si heureuse! Ce qui me séduirait le moins, c'est sa composition plafonnante...

Il est incontestable que la difficulté était énorme, en la circonstance, de faire tenir toute l'évolution des races en un champ si limité ; — mais, en mettant à part toutes considérations de natures diverses : celle du conventionnel artifice aussi bien que de la déformation malheureuse qu'exigent ces sortes de compositions, — en mettant à part ces différentes considérations, il resterait encore le point de vue philosophique... Ne vous semble-t-il pas qu'à ce point de vue, le concept soit entaché d'erreur?...

Dans ce tableau, en effet, les races aryenne et sémitique évoluent parallèlement vers la lumière... Le peintre, de cette manière, présente notre moderne civilisation comme étant un produit commun à ces deux races : le rôle prépondérant, cependant, — tout au moins celui de l'initiation, — n'appartient-il pas, en particulier, aux Sémites? Les Aryens devaient être présen-

tés seulement comme les artisans magnifiques de cette civilisation. Les rôles ainsi présentés, eussent été conformes à la tradition... C'est égal, Cormon vient d'accomplir là une besogne qui fait le plus grand honneur à son esprit de suite, à cette volonté ferme et sagace — qui lui a fait édifier, voici déjà des années, une œuvre de vigueur autant que de caractère.

Son *Histoire des races* marque, évidemment, pour lui une étape nouvelle. Et l'État, en désignant un si grand consciencieux pour la décoration du Muséum d'histoire naturelle, — l'État, dis-je, s'est montré clairvoyant. — Une fois n'est pas coutume !...

L'autre interlocuteur, cependant, souriait :

— Vous admiriez Besnard, dit-il, vous approuvez Cormon... c'est beaucoup trop pour votre humeur coutumière... Tapez donc sur l'État, mon cher ami ! cela détendra vos nerfs de batailleur.

Tout en disant ces mots, celui-ci posait une main joviale sur le bras du « cher ami » :

— « Une fois n'est pas coutume »?... con-

tinua-t-il. Eh bien! donc, que dites-vous de Collin... ses *Harmonies de la nature inspirant le compositeur?*

— Raphaël Collin?... L'opéra comique...? Je vous dirai tout de suite que je trouve ce genre de décoration absolument délicieux et approprié. C'est noble, et c'est lumineux... d'une luminosité si douce et enveloppante qu'avec elle, on part immédiatement dans le rêve!

— Mon cher, pour un monsieur... comment dirai-je?

— Mettez « grinchu » !

— Eh bien! pour un monsieur « grinchu », vous ne l'êtes guère aujourd'hui! Savez-vous que Raphaël Collin tient de l'État même sa commande pour la décoration du nouvel Opéra Comique?

— Tant mieux, tant mieux... Est-ce que je demande autre chose à ce grand corps que de se tirer un peu de sa léthargie, de ne pas se montrer si souvent aveugle et sourd! Je lui reproche — ai-je tort? — ses vaines complaisances, lorsqu'il s'agit d'une chose si grande :

la Réputation de notre pays dans l'avenir... Que l'on confie la parure de nos monuments aux artistes les plus opposés de tempéraments, cela m'est égal... Impressionnistes ou classiques, la question n'est pas là : que ce soit à Henri Martin ou, par exemple, à Luc-Olivier Merson, il n'importe ! pourvu que ce soit à des artistes de savoir et de capacité... On ne pourrait, ici et là, que s'incliner devant une si juste allocation des deniers du pays. Mais les choix, en général, n'en sont point à ce diapason : des peintres — parmi les plus inaptes — prennent, couramment, la place des peintres de mérite. Quand je pense que l'on a si rarement recours à Carrière..., que l'on tient à l'écart des tempéraments tels que Monet ou Degas... et que l'on n'a jamais eu l'idée, jusqu'ici, — entendez-vous *jamais* — de confier le moindre monument à Fantin-Latour !...

— Un modeste, ce Fantin !... Que voulez-vous les excès de modestie, en ce bas monde, sont souvent nuisibles... et regrettables. — Vous accordez, toutefois, que l'État, en deux grands édifices, a rempli son devoir ; qu'il

est — sinon toujours « la substance de la nation », comme le veut Hégel, — pour cette fois au moins, celle de peintres éminents...?

XI

AMAN-JEAN

> Nous ne valons que ce que valent
> nos inquiétudes et nos mélancolies.
> MAETERLINCK.

Les deux hommes s'éloignaient en causant; et j'ai repris ma course à travers les salles. L'œuvre charmeresse de Raphaël Collin, qu'avait subitement évoquée leur conversation, me jetait à la recherche d'Aman-Jean, dont je voulais revoir les deux panneaux, l'*Attente* et la *Confidence*. Tout en traversant la cohue du public, un rapprochement se faisait, en effet, dans mon esprit entre ces deux artistes — si essentiellement poètes et décorateurs. Chez Raphaël Collin comme chez Aman-Jean, le même modelé mat, les mêmes simplifications de détails servaient à rendre des harmonies idéales. On ren-

contrait chez le premier la science du nu et
le volume de la forme, la fluidité de l'atmosphère et ce magique poudroiement du soleil,
où baignent plus souvent les radieuses chimères; mais aussi que d'intimité discrète, que
de mélancolies exquises : — les espoirs, les
regrets et les souvenirs, tous les troubles et
tous les secrets du monde moral, — chez le
peintre de *Seule!*... Si j'aime les printanières
fraîcheurs de Raphaël Collin, sa grâce pure et
le rendu de ses délicatesses, — comment ne
serais-je point sensible aux émotions subtiles
d'Aman-Jean? A travers l'effacement voulu
de sa couleur, la gravité simple de ses attitudes, il y a des sentiments affinés et fugitifs, toute la grâce fragile de la femme; ses
pudeurs et ses tendresses, — dont l'écho prolongé vibre doucement dans le cœur de celui
qui sait voir. — Il y a aussi parmi cette œuvre
d'intuition délicate, l'apothéose constante de la
solitude et du silence. Apothéose — et enseignement... S'éloigner des vains bruits, dédaigner les approbations du vulgaire; mais savoir
regarder au-dedans de soi, et *se taire — pour*

agir : voici bien la leçon qui pourrait ressortir de ce double enseignement. Quel artiste, en effet, mieux qu'Aman-Jean, pourra dire le prix de la Solitude — par laquelle se fortifient les consciences, et s'élaborent les rêves préférés ? — Quel artiste exprimera plus complètement la distinction suprême du Silence ?...

Pour moi, je ne m'arrête jamais devant les tableaux de cet harmonieux coloriste sans y percevoir un écho des poètes, rêveurs et tristes, qui, tant de fois, me charmèrent. Mæterlinck, Rodenbach ou Verlaine passent en caravane dans ma mémoire, durant que

> J'écoute la chanson bien douce.
>
> Elle est discrète, elle est légère :
> Un frisson d'eau sur de la mousse [1] !

[1]. Paul Verlaine, *Sagesse.*

XII

OÙ IL EST QUESTION DE J.-F. RAFFAËLLI,
DE JACQUES BLANCHE ET DE QUELQUES AUTRES PEINTRES

— Ce portrait si élégant, si lumineux, si chaste...

— Est bien, ne t'en déplaise, du Raffaëlli authentique : le Jean-François Raffaëlli de la banlieue parisienne... et de tous les pauvres bougres !

Devant le portrait de jeune fille dont la radieuse jeunesse m'avait arrêté au passage, je viens de croiser encore mes jeunes peintres de tantôt. Parmi eux, discourait toujours fort judicieusement mon pseudo-ami, le « Naturiste ». J'ai reconnu de loin son veston bleu de roi et sa manière de regarder les toiles en prenant un recul :

— Pour moi, dit-il à son voisin, j'aurais appelé ce portrait[1] : « Symphonie de lumière ».

— Ce pourrait être, — réplique un autre en admiration, — la « Madone des neiges », « Gardienne des glaciers étoilés »... ou bien encore

> L'aubépine de mai, qui plie
> Sous les blancs frimas de ses fleurs...[2]

— Tout beau ! — interrompt soudainement l'amoureux de nature, — mais ça, c'est de la poésie de littérateur... La *poésie du peintre*, voyez-vous, mes bons amis, c'est le sentiment vrai qu'il éprouve devant la nature ! Vous êtes ici en présence d'un sentiment tout à fait sincère et personnel... et c'est pourquoi vous vous emballez. *Homo additus naturæ...* Tout est là !

— Ne trouves-tu pas que Raffaëlli, dans ses portraits de jeunes filles, se montre le digne émule de Jacques Blanche ? demandait l'ami des poètes.

1. Il est ici question de la peinture que J.-F. Raffaëlli a exposée en 1898, au Champ de Mars, sous le titre de : *Portrait de ma fille*.
2. Théophile Gautier, *Emaux et Camées*.

— C'est, en effet, chez tous deux, une même observation qui cherche à pénétrer le modèle par son caractère. Les qualités d'exécution, par exemple, sont nettement différentes... Avec la même fraîcheur, plus de spontanéité, de brusquerie, peut-être, chez le peintre des architectures parisiennes; une exécution à la fois plus ample et plus serrée chez l'auteur du portrait de Thaulow... — Vous vous rappelez tous ce *Portrait de Fritz Thaulow et ses enfants?*... Quel vigoureux effort, hein ! il signifiait ? C'est comme le portrait de Barrès... — Mais ce qui me surprend toujours, ce qui me ravit le plus dans la peinture de Jacques Blanche, c'est qu'à tant de qualités viriles, il joigne une compréhension si rare et distinguée de la femme. Il nous donne chaque année, on peut dire, des gages pour l'avenir...

— Ces gages honorent plus souvent l'école anglaise ! — riposte un nouvel étudiant.

— Prends garde... n'en médis pas !

— Loin de moi, croyez-le bien, l'idée d'aucun pastiche ! — explique le jeune homme. Je songe seulement que, dès aujourd'hui, sa place

est toute marquée à côté de Gainsborough... Un veinard quoi !

— Possible ! mais un type tellement intelligent, d'ailleurs, ce Blanche !...

Survient tout à coup dans l'aréopage le copain, « tête de diplomate » de notre première rencontre qui, de son air correct, de sa voix mesurée, s'apprête à refroidir les enthousiasmes ou à balancer les admirations.

— Tu t'exclames et tu t'exaltes, beau discoureur, dit-il, mais avec tout ça, tu évites toujours de nous dire vers lequel de nos patrons te portent le mieux tes préférences. En ta qualité de « naturiste », j'imagine que ce ne sera pas vers Martin... il est trop idéaliste (?)

— Je le trouve, en effet, un peu... symbolisant !

(Une voix :)

— Martin ?... Il est exquis ! et c'est au moins le type du véritable « peintre-poète »...

— Est-ce parce qu'il imagine toujours des ailes à ses femmes ?... La poésie profonde ressort de la simple vie — mieux encore que de toutes les imaginations !

— Dis donc, mon vieux Bacon[1]... — reprenait encore l'entêté « diplomate » — serait-ce Roll ?... Si tu ne prises pas les ailes, en voici un, pardieu, qui nous les couperait plutôt !

— Roll ? le peintre de l'humanité rude ?... Il est un peu... appuyant.

— Alors quoi... c'est sûrement Carrière ?

— Carrière ?... Hum ! il est un peu trop noir... de parti pris.

— Faudrait-il te parler de Laurens ?

— Nom de nom ! il est trop dur celui-là... et par trop assassinant !

— Alors Besnard ?

— Besnard... un peu éclatant, ma foi !... reflétant... violent !

Joviale et jeune, une voix s'est élevée alors, qui disait :

> De quelque robe que soit
> Le cheval qui te reçoit
> Sur son échine et t'emporte,
> N'y songe pas, il n'importe !

1. Allusion plaisante, il faut le supposer, à l'adoption par le jeune peintre de la formule d'art propre à Bacon : *Homo additus naturæ*.

> L'essentiel, quand on part,
> C'est qu'on aille quelque part[1] !

(Plusieurs voix ensemble :)

— Ça c'est le mot de la fin...

— Pardieu, oui !

— Il a raison, ce garçon-là !

— « Cadet » — s'est écrié alors le « Naturiste », heureux de n'avoir plus à débrouiller ses préférences, — tu nous donnes la plus juste réplique : « L'essentiel, quand on part, c'est qu'on aille quelque part ! »... Nos patrons illustres eussent regretté, sans doute, de n'avoir point enfourché la cavale de bonne volonté qui s'amenait à eux. Sans elle, n'arrivant « nulle part », et semblables au pauvre cavalier de Jehan de Moyouje, ils auraient sangloté peut-être

> A l'heure où, sur le mail promenoir,
> C'est le repos du soir, et la fête
> Pour tous ceux dont la journée est faite.

*
* *

1. *Le Pauvre Cavalier* (chanson), par Jehan de Moyouje.

Le doyen de la bande faisait, cependant, autour de lui des signes de ralliement :

— Dites donc, les enfants, si l'on allait encore à la rencontre de quelques beaux peintres?

— A la rencontre de qui ?

— Mais de tous les talentueux que nous n'avons fait qu'entrevoir, — de tous ceux que nous n'avons point encore vu, cette année. On pourrait commencer par les plus pensifs... Pour qui les votes ?

(Des voix, ici, se croisent; tous les jeunes gens, plus ou moins, parlent à la fois : et c'est à peine si j'arrive à démêler quelques-unes de leurs propositions.)

— Si l'on allait revoir Lucien Simon, tout d'abord? Il y a tant de caractère et d'intelligence chez ce peintre de la Bretagne! Le *Cirque forain* marque une observation bigrement avisée...

— Il faudrait inscrire au programme Ernest Laurent... Avec lui, le mystère et le songe!

— Oublierez-vous Harpignies..., ses terrains agrestes et ses Arbres Rois?

— Et René Ménard?... Pour le décor grave

et les nobles ordonnances, c'en est un encore!

— Messieurs, si vous nommez des paysagistes qui font penser, nommez-en d'autres aussi qui font rêver!... Je réclame pour Ary Renan, toujours si poète... et je réclame aussi pour Duhem et Guignard, Gosselin, Demont, Lagarde, Jeanniot... et Gagliardini, le « soleilleux » !

— A votre aise, mais n'oubliez point Lebourg, nom d'un bilboquet!... ni Helleu... le Helleu de *Versailles!...* Et, puisqu'on en est aux « pensifs », quels qu'ils soient, — n'oubliez pas davantage Constantin Meunier, ni Léon Frédéric. L'effort de Léon Frédéric, cette année, est immense, dit-on... Qui de vous a déjà vu son tryptique des *Ages de l'ouvrier?*

— Qui ne l'a pas vu !... Toi, mon vieux, tu retardes... C'est épatant... épatant et pullulant; la poésie de la rue... toute la vie ouvrière : — une magnifique synthèse, quoi !

— Allons à la synthèse, je ne demande pas mieux ! Cependant, si tu soulignes un Belge de Belgique, il faut souligner aussi un Belge de Londres...

— All right! my dear... Mais qui ça?

— Brangwyn... Tu connais bien?... On pourrait dire de lui que c'est le peintre le plus original parmi les internationaux...

— En exceptant, toutefois, le génial Whistler!... Pendant que tu y es, ajoute-nous donc Thaulow sur la liste des « ceuss » qu'il faudrait revoir. Ce paysagiste norvégien, si doucement fleuri, ne peut qu'honorer, certes, le groupe de l' « Internationale »...

— Mais, pour en revenir aux compatriotes, faudrait saluer tout de suite Armand Berton... Un artiste, sacré tonnerre! ce Berton... Il mériterait bien que l'État s'occupât un peu de lui... Ses « nus », égalent, à mon sens, les plus délicieux du XVIII° siècle.

— Si tu parles de « nu », marquons au programme les *Jeux d'été* de M^{lle} Dufau : c'est une étude en plein air qui mériterait d'être vue. — Pourquoi oublierait-on les femmes ? Il y a certainement parmi elles des convaincues... Rosa [1] leur fit honneur !

— Pour moi, tu sais, j'ai toujours devant les yeux les figures idéales — et si vivantes — de

1. Rosa Bonheur.

Berthe Morisot : « des réalités », comme dirait le brave Dolent, qui ont toute « la magie du rêve »... Breslau, tiens! encore une fine artiste... ; ses portraits de jeunes filles ou d'enfants ont un charme discret, se meuvent dans l'espace... Avec Marie Duhem, nous avons du sentiment sans afféterie; Elisabeth Nourse est également sincère... Et Demont-Breton, Beaury-Sorel, miss Lucas, Irène Deschly, autant de fières travailleuses!

— Voici beaucoup de monde à voir... Vers qui va-t-on ?

— On pourrait chercher — qu'en dis-tu? — les *Études* pensives d'Agache, la *Fleur d'Oubli* d'Hébert, les petites femmes rieuses d'Albert Laurens... et les fleurs fragiles et si charmantes d'Henri Dumont.

— Un délicat encore... mais, en fait de délicatesse et de préciosité, il faut pousser une pointe jusque chez Lévy Dhurmer...

— Quoi de neuf chez lui, cette année?

— Ah voilà! voilà!... « Il était une fois une princesse..... »

— Pour les princesses, dernier « chic », mon

cher, on en réclamera la tournure à ton ami La Gandara.

— Oh! pour ça!... précis, nerveux, fiévreux — et curieux... Toutes les princesses, oui, depuis les plus « lointaines » jusqu'aux plus contemporaines...

— N'oublions encore ni Geoffroy, ni Boutet de Montvel — différents — mais tous deux caractéristiques et si artistes!

— Il y a Auburtin aussi?... Un imaginatif, par exemple, de la plus belle eau...

— De mer!

— Je n'ai pas encore vu son panneau[1], en sorte que j'ignorais...

— Qu'Auburtin y ait représenté la mer?... Eh bien! tu sais... « ça y est », comme on dit à l'atelier, — et avec les forêts sous-marines encore!

— Il est coloriste, c't'Auburtin, pas?

— Ça chante chez lui, oui... et il a le sens des arabesques, comme un vrai Japonais : on le dirait disciple d'Outamaro ou de Kiyonaga.

— Je le crois surtout l'élève d'Hiroshigé...

[1]. Panneau pour l'amphithéâtre de Zoologie, à la Sorbonne.

(Une voix espiègle :)

— Si on allait au d'Harcourt[1] ?

— Il est pas peu « rosse » au moins, celui-là !... On est venu ici pour s'instruire... et il vous parle tout de suite de retourner sur le Boul'Mich !

— Toi, mon vieux colon !... Est-ce qu'il s'agit seulement du Boul'Mich ?... On te parle d'Evenepoël[2] !

Mais le plus vieux de la bande cherchait à se faire entendre :

— Eh là-bas ! criez donc pas si haut, vous autres ! Les patrons, à chaque instant, peuvent nous rencontrer... et sapristi ! ça manque rudement de tenue de s' « engueuler » de la sorte devant un public !... Puisque vous avez prononcé le nom d'Evenepoël, eh bien ! messieurs, j'appellerai votre attention distinguée sur ses portraits, en même temps que sur ceux de Dubufe, de Léon Félix...

(Une voix :)

1. Café en renom sur le boulevard Saint-Michel, et qui est un lieu de rendez-vous commun aux étudiants du Quartier-Latin.
2. Allusion au tableau d'Evenepoël inscrit au catalogue sous le titre de *Café d'Harcourt*.

— Pardon !... as-tu vu l'*Hanotaux* à Benjamen[1] ?

— Oui, mais pour le portrait d'une intelligence, j'irais tout de suite au *Jules Lemaître* d'Humbert : un portrait où, sous les apparences matérielles, on sent vivre l'esprit affiné et prête à s'épancher la bonhomie railleuse... Il faut aller aussi à Baschet — ce portraitiste sincère et distingué... Et je vous engage vivement, d'ailleurs, à prendre des leçons *partout*, aussi bien devant la grâce puérile, la gaucherie délicieuse d'un Maurice Denis que devant la manière si forte et avisée d'un Sabatté... C'est qu'il fait de la *très* bonne peinture, ce petit Sabatté !

Les étudiants, tout en croisant leurs propos, s'étaient pris bras-dessus, bras-dessous ; et, deux à deux, ou trois à trois, s'éloignaient dans la salle voisine, — quand le « Naturiste », brusquement, s'est retourné :

— Savez-vous qui nous avons oublié?... Un tel oubli... non, vous savez, c'est impardonnable ! Lhermitte... un si grand ami de la na-

[1]. *Portrait de M. Gabriel Hanotaux*, par Benjamen-Constant.

ture! Ah! mes enfants, moi je vais immédiatement à ses *Laveuses* et ses *Glaneuses*, — il faut aller saluer ce talent robuste, frère de Bastien Lepage!

(Plusieurs voix ensemble :)

— Allons-y... allons-y! Les moissons, c'est joyeux!... Faut que nous allions tous saluer le peintre des moissonneurs !

— De là, on pousserait jusqu'aux « agriculteurs[1] »...

— Où ça ?

— Il nous parle de Montenard, je « superpose » : *O fortunatos nimium sua si bona norint agricolas !*...

J'ai vu, tour à tour, disparaître les amples vestons et les pantalons à côtes de velours, et les chapeaux mous, drôlement postés sur l'occiput. Une minute encore, je les suivis des yeux : ils m'intéressaient... Puis, j'ai repris ma course à travers les salles, ma poursuite rapide et la plus chère : — celle des peintres-poètes.

[1]. Panneau décoratif de Montenard, destiné à l'hôtel des Agriculteurs de France.

XIII

EUGÈNE CARRIÈRE

> L'amour peut seul cueillir les fleurs de l'amour, et le trésor le plus précieux appartient au cœur qui peut l'apprécier et le rendre.
> SCHILLER.

Et voici enfin, aristocratiquement seule sur un vaste panneau, — se dégageant, d'ailleurs, de toutes contingences par sa propre virtualité, — voici la peinture décorative d'Eugène Carrière destinée à l'amphithéâtre de l'enseignement libre à la Sorbonne. L'émotion que j'éprouve devant toute œuvre fière, sans autre préambule, vient d'arrêter mes pas : c'est que l'œuvre n'est pas seulement pensée, elle est sentie... et elle est vécue !

Un lieu de mystère, noyé de brume, comme enseveli sous un voile de deuil ; — un confus

océan qu enveloppe une buée pâle, et d'où émerge à peine la cime des édifices augustes : — telle nous apparaît, vue des hauteurs, la ville énorme, houleuse, qui gronde, là-bas, en de prodigieux tumultes.

Sur ce désert infini de la cité aperçue dans le lointain, deux femmes, cependant, apparaissent qui jettent l'émoi dans le silence : le tumulte des passions, à leur vue, se fait entendre ; elles expliquent à elles seules, pour ainsi dire, la mystérieuse évolution qui s'accomplit plus loin... et, de minute en minute, à les considérer, l'angoisse vous saisit le cœur. La plus âgée des deux, assise, la tête appuyée dans sa main, semble regarder en elle-même et se remémorer, avec les joies, toutes les amertumes aussi des années écoulées ; l'autre, très jeune et charmeresse, tourne ses regards vers l'Inconnu, dans l'attente éperdue de ces joies — qu'elle veut devancer, qu'elle veut conquérir. Ces deux figures expriment avec force la vie rayonnante et douloureuse qui, du seuil au retour, déroule sa chaîne ininterrompue de souvenirs, d'espoirs ou de promesses. Illusoires promesses et mélan-

coliques souvenirs se poursuivent et se confondent... L'Expérience grave, où se mire la leçon réfléchie du passé, donne la main à l'illusion, ivre de force et de beauté, — qui lève les yeux au ciel en plaçant toute sa foi dans l'avenir.

Dire « le Passé », c'est dire aussi « l'Histoire », et sur les ailes de l'histoire, voici la Science qui se dresse en face de ce Paris moderne, où plane le tourment. Elle se dégage, victorieuse, des édifices de la pensée — qu'elle domine : — et nous pressentons désormais que, par elle, chaque tressaillement douloureux de la Cité Humaine ira se répercuter à travers le monde, en l'espoir toujours nouveau d'une ascension vers des mentalités plus hautes. Par elle, dont le regard investigateur reste fixé sur le passé, nous possédons enfin l'intelligence du présent, — et nous pouvons essayer d'écouter, au-dedans de nous, parler la Vérité.

Mais allons au spectacle que nous offre ici le peintre : — Sur le Paris nocturne et frissonnant de l'hiver, les grises nuées se déchirent; des clartés aurorales descendent lentement...

Et l'image de la lumière prête à se répandre sur la ville confuse, est parfaitement adéquate à l'idée d'une autre lumière se dégageant, par degré, des monuments de l'esprit pour resplendir bientôt sur la foule anonyme. En même temps que les puissants et les riches, tous les déshérités aussi auront leur part de consolation et de joie dans ce rayonnement heureux que l'artiste se plaît à nous donner en promesse... Le misérable troupeau humain sur qui repose le plus grand poids de la lutte pour la vie, attend, espère sans cesse, les yeux immuablement fixés sur Paris, — la Ville de Beauté, le lieu cérébral, où s'allumèrent, de tous temps, les plus fières espérances. Il sait que, « là-bas » seulement, — par le Travail et par l'Action, — il pourra voir surgir, un jour, ses destinées meilleures.

Paris, ville tragique du Souvenir, dispensatrice et absorbeuse de toute gloire, où s'élabore, jour par jour, la civilisation des peuples de demain; — ville de l'Initiative qui survient tout à coup des vagues du passé pour répondre à l'appel tumultueux de la jeunesse : quel plus

noble spectacle pouvait être approprié à la décoration d'un lieu d'enseignement public?...

En matière de décoration — les artistes consciencieux le savent, — il ne s'agit point de flatter les frivoles préférences d'une galerie éprise, avant tout, de mélodrames, chercheuse même d'anecdotes plus ou moins finement décrites... Non, l'essentiel, c'est de fixer aux parois du monument quelque chose de la vie et de la pensée humaines. A une telle condition seulement, nous demeurerons en présence d'un art magnifique, — celui qu'élevèrent si haut les Michel-Ange et les Raphaël; — et nous aurons sous les yeux une peinture fortifiante — autant qu'éducatrice. Enseigner aux foules des vérités d'ordre général, n'est-ce point effectivement les tenir unies et prêtes à l'effort dans un sentiment commun? A ce point de vue, la peinture si généralisatrice d'Eugène Carrière ne saurait plus merveilleusement s'adapter aux nécessités des ordonnances décoratives. Il reste, cependant, un autre point de vue, celui que 'on pourrait appeler « technique ». Pour celui-

ci, l'art décoratif vise plus particulièrement à exalter les lignes de l'architecture, à solidifier ses plans : cet art exige, en conséquence, de l'artiste, la simplification du sujet, aussi bien que le résumé des formes expressives. Seuls, des esprits éminemment synthétiques sont capables de satisfaire à ces différentes nécessités : Carrière fait partie de cette élite. Il suffit d'évoquer le souvenir des *Sciences* inscrites dans les écoinçons de l'Hôtel de Ville, pour comprendre que cette décoration harmonieuse contribue autant à solidifier le mur qu'à ennoblir les lignes architecturales... Les nobles formes auxquelles il prête la vie, semblent toujours faites, d'ailleurs, pour se relier naturellement à un cadre de pierre; et l'évanouissement de sa couleur dans le gris (il est bien entendu que celui-ci ne forme pas une condition nécessaire à la peinture décorative, mais seulement une possibilité heureuse!) cet évanouissement, dis-je, laisse une place très large à la pensée. En effet, moins l'artiste donne d'importance à la matière, plus son esprit, semble-t-il, donne de lui-même et, par

conséquent, plus l'art auquel il vise devient significatif.

※※※

En quittant le panneau décoratif d'Eugène Carrière, l'attention du spectateur se reporte aussitôt vers une autre œuvre rare : ce portrait précis et délicat de l'aïeule avec sa petite-fille, que l'on retrouve dans la fine atmosphère où baignent habituellement les figures de l'artiste. Auprès de la vieillesse pure et recueillie, l'enfance inconsciente se joue... Délicieux symbole où se répète si noblement l'effort d'un poète — ambitieux de réunir hier à demain ! A travers le désir poursuivi de cette réunion, on devine aisément un cœur épris d'humanité, un esprit que hante sans cesse l'énigme obscure de la vie. Son œuvre entier n'est, au fond, qu'une longue suite d'observations dirigées autour de lui. « Je vois, dit-il, les autres hommes en moi et je me retrouve en eux. » Ses recherches, cependant, le conduisent de préférence à l'élite ; et sa divination psychologique fait surgir à nos yeux les plus surprenantes définitions d'êtres pensants.

Qui pourrait oublier les portraits de Cuillez ou de Daudet à demi disparus dans la brume, tels des dieux ou des héros, la figure du Sculpteur admirable par le caractère et par la forme, celle de l'Écrivain ennoblie par la douleur consciente : — le Daudet « golgothant » dont parlait Edmond de Goncourt[1] (lequel vint, lui-même, prendre sa place en sa physionomie batailleuse et volontaire parmi les merveilleuses portraitures). Qui pourrait également oublier les effigies de Verlaine ou de Séailles, d'Anatole France, du colonel Picquart, — d'une si grande vérité d'allures? De tels portraits, en leur particularité nerveuse, ne fourniront-ils pas au psychologue de l'avenir les renseignements les plus complets, une représentation — mélancolique, peut-être, mais à coup sûr sincère — de la virtualité spécifique de notre époque?

Mais l'intimité du foyer le séduit, et son inspiration se hausse de l'individu à la famille. Il suit d'un œil attentif la vie changeante des êtres

1. «... Un portrait de Daudet crucifié, *golgothant*... » (*Journal des Goncourt*, — année 1893).

qui se développent à ses côtés : et sa maîtrise s'emploie successivement à fixer les progrès de l'instinct, aussi bien que l'éveil de la conscience. Les gestes de la tendresse confiante et de l'étreinte, qui forment le sublime langage du sentiment, ont trouvé dans son œuvre leur fidèle miroir. En ce miroir vivront à jamais les événements si simples et délicieusement touchants qui eurent pour titre : *l'Enfant malade* et le *Premier voile;* toutes les maternités inquiètes aussi, depuis *la Jeune mère allaitant le nouveau-né* jusqu'à sa *Maternité* du Luxembourg aux gestes d'enveloppante caresse, et à cette autre maternité — où se résume le plus émouvant des sacrifices consentis, où la mère du divin Supplicié, appuyée au bois du tourment, n'offre plus aux regards qu'un visage d'angoisse et des mains convulsées...

Nous atteignons ici au paroxysme des douleurs qui sollicitèrent le rêve d'un peintre-poète — parmi les plus grands.

*
* *

Les piétinements d'une foule en arrêt devant

l'œuvre décorative de Carrière, des exclamations et réflexions où l'enthousiasme des uns se mêle à l'ironie des autres : — onomatopées discourtoises ou cris admiratifs dont je perçois soudain l'écho... et c'en est assez pour interrompre mes plaisirs de pensée et de rêve! Aussi (je le disais déjà aux premières lignes de mon mémorandum, ce soir), combien je préfère mille fois savourer ces plaisirs si rares dans la solitude recueillie — si béate et si douce — de mon cabinet de travail. Là, tous bruits expirent, et si, d'aventure, quelques fantômes légers traversent discrètement la pénombre de mes songes, c'est pour renouer mes impressions, et non pour les détruire. A cette heure tardive, cependant, et parmi les funambulesques lueurs d'une lampe qui doucement décroît, les réminiscences idéales ne reviennent plus qu'en foule et confondues... Devant mes yeux mi-clos, les palettes seules se poursuivent encore, jettent un accord final : on dirait d'un miroir magique où, tour à tour, saignent des rubis, se liquéfient des émeraudes, frissonnent des étoiles, passe la mélancolie dolente de la nuit.

Le sommeil, de plus en plus, me gagne, et je ne distingue plus la couleur..., mais je perçois encore — veilleuse pâle qu'un souffle invisible agiterait, — je perçois la Nuance,

> La nuance qui fiance
> Le rêve au rêve, et la flûte au cor[1].

1. Paul Verlaine.

QUATRIÈME PARTIE

ALFRED ROLL

QUATRIÈME PARTIE

ALFRED ROLL

I

SUGGESTION DE L'ŒUVRE D'ART

Ce 17 avril...

... Tantôt, de Roll, en réponse à ma demande d'interview, — des lignes courtoises m'indiquant que le jeudi était un jour où il pourrait plus facilement se rendre libre, et qu'en conséquence, il se mettait à ma disposition pour ce jour-là. Or, c'est demain jeudi... Et je me sens pris tout à la fois de curiosité, d'impatience et de crainte en songeant à l'éternel sphynx du « Moi » — multiple et divers — envers qui, si ardemment, je souhaiterais d'être Œdipe.

En demandant au peintre l'autorisation de le visiter, mon but n'est-il pas de connaître l'homme à l'égal de l'artiste, sa mentalité tout

autant que son œuvre ?... Mais pourrai-je seulement déchiffrer un état psychique, en l'instant rapide que dure une entrevue ?... D'intéressantes déductions, certes, pourront être faites sur la personnalité du peintre, d'après le milieu de son choix, les objets dont il aime à s'entourer; mille autres clés, d'ailleurs : le timbre de la voix, le raccourci d'un geste — tous indices précieux, si souvent infaillibles !... Et la physionomie indicatrice — servie par le verbe, — le verbe de vérité ? Car

. La parole sacrée
Quand elle ne dit pas la vérité, la crée,
.
Le verbe est si puissant qu'il ne saurait mentir[1] !

Demain donc, j'irai en pays de découverte; je verrai, tout au moins, face à face l'artiste qui porte ce nom — à la fois sonore et plein — claironnant comme un chant de guerre : Roll !... Pour le moment, posée sur mon buvard devant moi, c'est la missive reçue tantôt qui sollicite

1. Auguste Vacquerie, *Puissance du verbe* (*Depuis*).

mon attention. Sur un papier gris pâle, bordé d'une étroite ceinture noire, des caractères précis, des lettres claires et fermes où, sans être expert en matière de graphologie, on peut aisément deviner le dédain des inutiles subterfuges — en la conscience de l'énergique vouloir qui se résout en actes. Et ce mépris des petits moyens dans l'assurance d'un être qui a mesuré sa force, je le retrouve encore, non seulement parmi la rigidité des lignes qui montent, comme tracées au cordeau, mais aussi dans le simple paraphe en coup de glaive, où s'affirment évidemment la persévérance dans l'action et l'irréductible vouloir...

Les mots rapprochés — se poursuivant les uns les autres en un mouvement rapide — prennent, à mon sens, la signification d'une activité combative ; et, dans leur marche ascendante et osée, je pressens l'orgueil — et le tumulte des volontés contraires pour la réalisation des désirs ambitieux, — l'exaltation de l'être en l'impérieux besoin des joies, de la lumière et de la vie.

Je me demande maintenant, tout en jouant

d'une main distraite avec la lettre, je me demande si mon involontaire analyse d'écriture ne procède, en somme, beaucoup par suggestion de l'œuvre de l'artiste, — dont une notable partie, au moins, ne m'est pas étrangère... A travers la course pressée et l'en avant des lignes, je me remémore, effectivement, certaine marche de guerre sous un ciel de menaces : la troupe d'infanterie hâtant le pas vers le lieu de l'action, l'arme au poing, tandis qu'un soldat du génie, accroupi sur la terre défoncée, — visage tragique — allume le signal qui peut aider à la victoire, — mais d'où surgira plus sûrement la mort. Derrière lui, c'est le tambour battant sa caisse, ce sont des tirailleurs, qui, pêle-mêle, descendent le talus de la route, tandis qu'au loin, passent les convois d'artillerie et les soldats blessés. Et c'est l'odeur de la poudre et du sang, c'est le râle de l'agonie qui planent sous ce ciel de menaces où, superbement, s'évoque — pour l'honneur de notre musée[1] — la fameuse marche dite : *En avant*, de Roll.

En avant, ce titre belliqueux m'en rappelle

1. Musée du Luxembourg.

un autre non moins suggestif et non moins véhément : *Halte-là*, corps à corps farouche de l'homme contre l'homme... C'est un cuirassier français et un cuirassier allemand qui croisent le fer dans une rencontre impétueuse. Le Gaulois, d'un geste brave, s'efforce de terrasser le Germain, son ennemi héréditaire. Tous deux luttent désespérément pour la vie, — à travers les passions latentes et la haine accumulées de leurs ancêtres.

Ce souvenir de la guerre de 1870 marqua, dit-on, dans les débuts de l'artiste... La belle fougue juvénile de *Halte-là*, en dépit de sa témérité, — et peut-être à cause de cette témérité même, — était, en effet, de nature à faire pressentir le magique pinceau qui débrida les nymphes autour de Silène, et celui qui, librement, sur la terre odorante et lumineuse, les dispersa à la recherche des terrestres pourpris.

Comment se remémorer la *Fête de Silène* sans penser aux *Joies de la vie ?* — Après le triomphe du fils de Pan, l'apothéose du grand Pan lui-même !... — N'y a-t-il pas, en ces

tableaux, comme deux chapitres d'une même histoire pour la célébration d'un même culte : la vie, et la vie encore, la vie toujours... jusque dans le vertige des forces? Au cri de Rabelais : *Vivez !* le peintre amoureux de vie, répond, ici et là, par un hymne puissant à la terre

> Frileuse, qui se chauffe au soleil éternel [1].

Ah! l'esprit — forme supérieure de toute vie, — l'esprit fécond en regard de la féconde nature, réclamant lui aussi sa part d'allégresses, revendiquant les plus pures, et prenant une place — au moins égale et triomphante

> Car l'équilibre, c'est le bas aimant le haut [2]...

— parmi le fastueux spectacle des *Joies de la vie !*... Mais non, il semble même que M. Roll, de parti pris, ait tenté de l'exclure au profit de l'instinct et de la nature. Je me trouverais tenté, en vérité, de lui reprocher cette exclusion, si le peintre des *Joies* et de la *Guerre*, des triomphes

1. Victor Hugo, *La Terre* (*Légende des Siècles*).
2. Victor Hugo, *Idem.*

et des fêtes — depuis la *Fête de Silène* jusqu'à celle des *États généraux* — ne fut en même temps aussi le voyant apitoyé des *Ouvriers de la terre*, du *Travail* et de la *Grève*...

L'œuvre, ici, élève la voix; serrant les rênes à l'imagination et jetant au plus vif de la réalité ses puissantes racines, elle nous fait sa confidence grave.

Au lieu du cri de chair en joie qui retentissait tantôt, c'est un appel à la souffrance humaine qu'elle nous oblige d'entendre; et le prestigieux décor des joyeux festivals recule, bientôt diminué, à l'horizon du souvenir.

Dans le verdissement des feuilles où régnait tantôt le grand Pan, les formes voluptueuses ont fait place au travailleur dont l'âpre silhouette nous apparaît dans toute sa rudesse native, — dos courbé sous le joug, front baigné de sueur... Ils sont dix, vingt, ils sont cent, toute une population ouvrière dans le chantier de Suresnes; tailleurs de pierres, charpentiers et manœuvres vont et viennent, les uns préparant la besogne, d'autres portant la lourde charge : — jeunes

et vieux résignés, tous acceptant, stoïques, la grande loi du travail par qui se meut le monde.

Cependant le peintre ne saurait se contenter de célébrer l'Effort tranquille et victorieux : désireux de pousser plus loin son enquête sociale, c'est à la déroute de cet effort qu'il apporte un cœur apitoyé. Par lui, nous entrevoyons les ouvriers mineurs faméliques et pitoyables ; à eux seuls, ils nous font pressentir ces « bagnes du travail » où s'écoule effroyablement leur triste vie. Des visages douloureux, d'autres crispés de fureur, — au seuil de la sinistre géhenne, — trahissent la suspension du labeur. Voici la *Grève*, compagne assidue de la misère..., voisine de la révolte et de la mort.

En continuant l'appel aux souvenirs des tableaux de Roll, d'autres visions cependant surgissent qui, tour à tour, prennent la place du drame sur cette même scène des humbles — où semblent nous conduire les sympathies de l'artiste.

Aux champs, dans la sérénité du soir et le décor de nature, s'évoque le couple humain

en sa grandeur primitive et fruste. Les *Ouvriers de la terre*, homme, femme et enfant, apparaissent — réunis en leur trinité symbolique. Un peu en arrière, les mains croisées sur son bâton noueux,— attentif comme un veilleur de phare, — l'époux s'érige, les yeux fixés sur l'épouse qui allaite son enfant. Spectacle touchant dans sa beauté simpliste, merveilleuse image de fécondité dans l'odeur de la bonne terre, où « le lait ruisselle sans fin des gorges nourricières, sève éternelle de l'humanité vivante [1] ».

Faisant suite à ce tableau si vrai, voici l'*Exode*, nouveau fragment de la vie des moissonneurs. On y voit réapparaître le même couple dans le même rustique accoutrement, — mais avec des figures sur lesquelles plane déjà l'angoisse du lendemain : car leur triste départ a pour objet la découverte du travail qui manque... Tous deux poursuivent à travers champs leur marche dolente; la mère porte dans ses bras son jeune enfant endormi, le père emboîte le pas dans une attitude grave

1. Emile Zola, *Fécondité*.

— où domine le sentiment de la responsabilité familiale.

A travers la nuit qui descend, ils vont sans se parler...; qu'auraient-ils à se dire, puisque leurs cœurs unis savent se comprendre? Ils cheminent en silence, songeant au pain à gagner, au toit à conquérir : mais la mère, cependant, presse contre son cœur l'enfant bien-aimé, et, malgré les ténèbres lourdes et l'affreuse détresse, trouve encore — humble héroïne — le courage de prodiguer son âme...

Minuit!... c'est-à-dire près de deux heures que mon imagination chevauche sur la même piste... Insensiblement, j'ai glissé d'une simple analyse cursive, et de ses premiers indices psychiques sur un homme, à l'œuvre de cet homme, — dont les réminiscences, tour à tour, se levaient, à un appel intime, comme autant de témoins.

II

VISITE CHEZ LE PEINTRE ROLL

Ce 18...

... Voici le moment de me rendre à la rue Alphonse-de-Neuville, où je pourrai me trouver aux environs de cinq heures, — c'est-à-dire un peu avant la chute du jour, et sans risquer d'entraver la séance du peintre.

La rue Alphonse-de-Neuville dans laquelle je m'engage, n'emprunte pas seulement le prestige artistique d'un nom cher à notre histoire de l'art français, mais semble, de plus, ménagée par elle-même pour favoriser l'éclosion des œuvres de l'esprit. De prime abord, le passant s'y trouve effectivement induit à la réflexion, tant par la physionomie recueillie de ses hôtels aux discrètes élégances, que par son aspect de profonde quiétude, son mutisme — qu'à cer-

tains moments, ponctue la dure trépidation du chemin de fer de ceinture. Un rauque appel à travers la fumée noire, brusquement alors, déchire le silence des avenues presque désertes : et la machine en rut apparaît ou disparaît, semant au ciel les lambeaux déchirés de son voile de crêpe.

A partir du pont qui relie, au-dessus de la tranchée du chemin de fer, les deux parties de la rue divisée, celle-ci dévale en une pente brusque ; et l'on aperçoit immédiatement, de ce point, les fortifications, — dont les solides anneaux pythoniques, enserrent amoureusement les flancs de notre cité conquérante.

C'est dans ce quartier excentrique, et à l'extrémité de cette claire et courte rue, que le peintre parisien Roll a élu, paraît-il, domicile. Chemin faisant, je me demande à quelle considération, ou à quelle préférence, l'artiste a pu céder en faisant choix d'un logis si fort à l'extrémité de la ville... Aurait-il suivi en cela l'inspiration d'une libre fantaisie d'artiste, en vue de concilier ses goûts de vie les plus divers ?... En effet,

à deux pas de lui, au-delà des fortifications, voici déjà la banlieue parisienne — dans la griserie de l'air, de l'espace et du soleil, — tandis qu'en deçà, c'est en un flot continu de marée haute, le grondement formidable du Paris en travail, qui vient battre et mourir sur la barrière. De part et d'autre, cependant, la puissante vie éclate, — qu'elle se manifeste à travers la sérénité des occupations rurales, ou bien parmi la fiévreuse et si complexe agitation de la cité. Ici, la terre engrossée par l'ouvrier pour l'expansion des richesses nourricières, et la conquête de la santé joyeuse ; là-bas, aidé par l'effort industriel, tout frémissant dans sa hautaine ascension, l'esprit victorieux, maître du monde...

Pour moi, la journée finie, j'aimerais, dans ces parages, à voir lentement s'allumer l'incendie sur le Paris nocturne... à suivre des yeux, parmi les ténèbres et le presque silence d'une rue déserte, le véhicule aux yeux d'or qui emporte l'Inconnu.

<center>*
* *</center>

Mais je rêve au long du chemin, suivant mon

habitude... et je me trouve cependant en face de l'hôtel habité par le peintre. Faisant le coin de la rue Alphonse-de-Neuville et du boulevard Berthier, cet hôtel me paraît occuper un assez vaste emplacement. J'ai la curiosité d'en faire le tour; et me voici, après avoir longé le jardin, en arrêt à l'angle du bâtiment. Au-dessus de la haute muraille de clôture, les vertes frondaisons s'élancent, projetant de toutes parts leur fine dentelure, soulignant d'exquise façon une grande baie vitrée qui, plus loin, s'érige en promontoire ; et, vraiment, ces délicates feuilles d'avril forment le plus imprévu des cadres à l'orgueilleuse baie où se mire, tout en haut, et resplendit, l'or pâle du soleil couchant.

Tout près du seuil, je considère, un instant, la porte étroite et sombre, hermétiquement close :

— « M. Roll ?... »

Un valet silencieux, d'un pas qui glisse légèrement à travers la pénombre du corridor, a disparu en emportant ma carte. Dans le fond en clair obscur de la galerie qui fait suite au corridor, le bruit d'une porte qui s'ouvre, puis un grand rayon de lumière illuminant soudain

les estampes jaunies qui s'espacent mélancoliquement aux murs.

— « Monsieur veut-il prendre la peine de passer à l'atelier ? »

Me voici franchissant la porte, puis en marche à travers l'immense hall au plafond de vitrage élevé, qui forme l'atelier du peintre. Le grand jour tamisé en douceur par un vélum d'étoffe bise, tombe à profusion en posant sa caresse partout, sur les claires peintures et sur les meubles antiques. Tour à tour d'abord, sans pouvoir se fixer, mes regards curieux embrassent les œuvres d'art, — tableaux et bustes, maquettes et croquis, prestigieuses pochades, — conduits ensuite à gauche, par un véritable bouquet de verdure, un inextricable fouillis de palmiers élancés et de vertes fougères, jusqu'en la vasque de marbre rose où pleure un long jet d'eau.

Au centre du panneau qui forme le fond de l'atelier, une toile de dimensions peu ordinaires, où j'entrevois confusément de blanches silhouettes, disparaît à demi derrière un monumental escalier de bois mobile. Vus de loin, les

montants de cet escalier, semblables à deux grands mâts aux voiles repliées, font penser à quelque vaisseau perdu, dont la carène en détresse aurait échoué là.

Le grand atelier furtivement entrevu et traversé, mon introducteur soulève une lourde portière masquant un second atelier de moindre étendue. Les murs en sont recouverts de portraits et de morceaux d'étude; ici se tient le maître de la maison. Il s'avance vers moi : et, à ce moment, j'admire vraiment fort la surprenante réalité dans sa substitution du personnage tangible de M. Roll, au personnage — si différent — imaginé... Au lieu de l'artiste aux yeux bruns, le teint hâlé et l'aspect fruste, que je m'attendais, hier encore, à rencontrer dans cet amoureux du plein air et des champs, c'est un homme d'allure affinée, celui précisément que pouvait faire prévoir le lumineux local : — grand et mince, en complet gris avec le blanc d'une cravate négligemment nouée au cou, la tête quelque peu rejetée en arrière et coiffée en coup de vent, un homme jeune en dépit de la barbe neigeuse ; — et des yeux bleus pleins de clartés

— des yeux limpides que l'on dirait d'enfant, sans la flamme intense du regard.

Après l'échange des politesses d'habitude, et comme M. Roll repoussait plus loin de lui une selle de sculpteur où s'ébauche un torse de femme :

— « Je crains, dis-je à l'artiste, — vu l'éclairage tout exceptionnel dont vous jouissez dans votre atelier, — je crains d'apporter, trop tôt, quelque fâcheuse interruption à votre séance?

— Pas le moins du monde... mon modèle m'a quitté depuis déjà vingt minutes. Je m'acharne, ces jours-ci, il est vrai, à l'achèvement de ce buste; mais je vous avoue, en toute sincérité, qu'après quelques heures d'un labeur consécutif et absorbant, la détente est utile!... Il arrive, en effet, un moment où, malgré tout l'entraînement de la passion, — et par son vertige même, — les forces physiques les mieux trempées, refusent de prêter plus longtemps un concours efficace. Les doigts finissent par se raidir, la vue par se troubler... Eh bien! il s'agit alors de savoir s'arrêter à temps! — conclut en souriant mon hôte.

Sur la selle près de nous, le buste de femme aux yeux rieurs atteste suffisamment, dans un admirable frisson de chair, que l'on a vraiment « su s'arrêter à temps ».

O cette peau satinée de la nuque harmonieuse et solide à la fois, où s'érigent si légèrement les cheveux fous, cette peau souple, délicate et vivante des seins que nuance et caresse adorablement encore la lumière flottante!... On ne peut que s'émerveiller devant une telle surprise de la vie.

— Je connaissais, dis-je, de longue date, l' « artiste-peintre » ; quant au sculpteur, je l'ignorais... et demeure surpris, non de la vérité de la forme ou du frisson de la vie : — l'une et l'autre de ces qualités exceptionnelles, acquises en l'œuvre peinte, doivent évidemment se faire jour à travers la terre glaise ; — mais ce dont je m'étonne surtout, c'est d'un tel enveloppement d'atmosphère, d'une telle facilité de rendu dans un art qui, malgré toute sa parenté avec celui de la peinture, n'en demeure pas moins très distinct — et différent essentiellement au point de vue du « métier ». — Pour-

rais-je vous demander, mon cher maître, à quelle époque remontent vos débuts dans la sculpture, et si ce merveilleux buste de femme n'est pas destiné à voir le jour?

— Mais, très prochainement, au Salon... J'ajoute, d'ailleurs, que ce sera ma première exposition en ce genre, ne m'étant jamais occupé jusqu'ici de sculpture autrement que pour des essais de moindre importance.

M. Roll, en même temps, désigne à mon attention un buste d'homme, coulé en bronze, d'un grand caractère.

— Ces deux morceaux, me dit-il, figureront dans quelques jours au Champ de Mars, en même temps que ma bordure.

— ... ?

— Je dis bordure... c'est, à vrai dire, un cadre sculpté à la façon d'un bas-relief, auquel je travaille depuis l'année dernière, et qui est destiné à soutenir et rehausser, aussi discrètement que possible, l'effet de ma composition décorative représentant l'*Inauguration du pont Alexandre III* au passage des souverains russes en France. La toile, vu ses dimensions,

se trouve par ici dans mon grand atelier.

.

Prestement, il fait virer le monumental escalier à roulettes qui gênait la vue de l'œuvre, la considère un instant sans mot dire, puis se recule un peu tout en fixant sa toile entre le créneau des cils, comme à travers l'enceinte fortifiée de quelque citadelle. En présence de l'effort réalisé, son regard, par degré, s'allume et brille : on y voit passer, dans un éclair, le souvenir de la bataille livrée et des attentes pleines de trouble, avant d'avoir pu savourer la joie suprême d'étreindre l'œuvre enfin !

A l'heure présente, oublieux des angoisses, il la mesure avidement, l'embrasse tout entière : et l'on sent bien que la passion de sa vie est là... N'est-ce point, en effet, cette passion même qui se manifeste dans l'ardente et dernière inspection ?... Tel un général à la veille de l'attaque compte ses pièces d'artillerie et passe en revue ses bataillons, le regard aigu de l'artiste glisse entre les groupes, — scrutant leur équilibre, — passe alternativement de la blonde impératrice à la théorie des jeunes filles vêtues de blanc, qui

montent vers l'estrade, les mains chargées de fleurs...

Ah! combien, dans cette heureuse composition, le peintre est demeuré vraiment « peintre »! non seulement par le choix de l'épisode, — le seul en beauté parmi ces jours de protocole grave et d'apprêts solennels, — mais aussi par le nuancement infini de la lumière, par le bleuissement de l'air — radieux et doux.

En même temps que M. Roll, je recule encore, afin de mieux juger, par l'ensemble, de l'effet décoratif. Le « peintre », certes, a fait merveille; mais on peut constater aussi que le robuste silhouetteur — en s'effaçant — a fait place au poète... Et j'avoue qu'en ce tableau, je demeure moins impressionné par l'événement national dont il est chargé de perpétuer le souvenir, que par le délicieux appel à la jeunesse et à la beauté humaines. Une chose — une seule — me gêne : j'eusse désiré rencontrer l'une et l'autre en dehors des entraves de la mode et du temps...

N'importe, jeunesse et beauté sont là qui brillent dans leur parure virginale, — emplissant

le vaste atelier du rayonnement de leur grâce fragile, de la fluidité de leurs vêtements tout baignés de lumière diffuse… Et voici, alentour de la toile, le cadre modelé qui, discrètement, appelle l'attention du spectateur vers ses formes languides, — pour la fixer ensuite, et retenir, sur la nudité voluptueuse d'une souple naïade, victorieusement.

Et c'est bien cet effet d'heureux contraste, ce sont ces reliefs d'harmonieuse coloration qui achèvent d'unifier le sujet, tout en redoublant l'intensité de la scène peinte…

— Une telle réalisation comporte, sans doute, un travail excessif ?… dis-je.

A cette parole prononcée tout haut, après un silence prolongé, M. Roll adresse tacitement la meilleure des réponses, car il vient de m'entraîner à gauche dans le fonds de l'atelier, où il retourne différentes toiles, aligne des dessins : « Voici, dit-il, le carton de mon tableau ; j'y travaille, sans cesse, depuis un an… »

Sur un chevalet, tout près, la silhouette finement détaillée de l'impératrice ; plus loin,

posé par terre contre le panneau, un grand dessin collé sur toile, où se trouvent groupés les personnages diplomatiques formant escorte aux souverains russes ; et, tout à côté, une double étude de jeunes filles en blanc. Elles apparaissent d'abord vaguement esquissées au fusain, dans une simple recherche de l'arabesque naturelle, — puis justement développées ensuite, et complétées, dans l'étude peinte : — celle-ci poussée, surtout, au point de vue de l'« effet ». Enfin, de dimensions limitées, un dessin d'ensemble très cherché, mis aux carreaux. Cette suite importante d'études préalables, traduit évidemment la haute conscience de M. Roll.

— Que d'efforts avant de pouvoir en arriver à un aussi grand « ensemble » !

Le peintre, silencieusement, sourit. Il a souvenir, certes, — triomphes ou défaites, rages, douleurs et joies — des défis chaque jour accumulés contre l'austère nature, avec au cœur, sans cesse renaissant, l'espoir de réduire un jour l'Irréductible, — de la dominer en montant plus haut, toujours plus haut... Les

estampes nombreuses qui tapissent là-bas un coin en retrait dans l'atelier, disent la lutte impardonnable. Ce sont les différentes reproductions de ses œuvres : — lithographies, gravures sur bois, ou bien en taille douce... Toute une suite de portraits remarquables, parmi lesquels Jules Simon et Gréard, Antonin Proust débordant d'esprit et de vie, et Rochefort, et Jane Hading, et Coquelin Cadet — inimitable. Mais en regard de ces effigies toutes parisiennes d'intellectuels en renom, d'acteurs fêtés, de ceux enfin que l'on est convenu de qualifier « heureux », la *Femme Ragard*, pauvresse loqueteuse, soutenant de ses débiles mains son enfant presque nu contre sa mamelle vide, — apparaît, soudain, comme le plus véridique échantillon d'humanité minable, et fait surgir avec elle, en un contraste poignant, toute l'effroyable misère des bas-fonds de Paris. La même humanité digne de compassion, se continue par *Marianne Offrey, la crieuse de vert*, résignée aux yeux de fièvre qui, d'un pas dolent, chemine avec sa marchandise le long des boulevards — sans souci de la bise et du froid ; — par *Rouby ci-*

mentier, dont la bonne face d'animal souffreteux trahit, avec justesse, l'atavique exclavage du faible, que réduisent trop souvent à la détresse, hélas! les appétits déchaînés du plus fort...

De plus en plus intéressé, je considère d'un œil attentif ces différentes portraitures; et, à les considérer ainsi, l'une l'autre et une à une, elles me font bientôt l'effet de se mouvoir, d'agir... On pourrait se croire en présence de quelque merveilleux cinématographe, où se déroulent et se confondent, pour notre enseignement, les êtres les plus divers en des mondes les plus extraordinairement opposés! Modernes élégantes et bysantins subtils voisinant avec des femmes exténuées, des hommes en guenilles, cancres, hères et pauvres diables : — ah! le surprenant défilé! — mais toutes et tous portant la marque de leur individualité strictement définie...

Enfin, au-dessus de ceux-là, le monde rustique s'épanouissant au soleil miséricordieux : monde élémentaire, mais combien joyeux par la santé

dont il déborde, la force dont il témoigne !...
N'est-ce pas ici la ferme normande, désignée au
Salon : *En Normandie*, qui réapparaît avec sa
vache débonnaire prête à donner son lait, ses
poules et ses marmots sous la surveillance de
la ménagère? — tout à côté de *Manda Lamettrie*,
belle fille de ferme dont le corselet gris, telle
une écorce mûre, laisse jaillir en dehors de sa
gaine la fraîche gorge nue, les bras robustes qui
soulèvent allégrement le seau de lait, tandis
que s'éloigne lentement, à travers le verger, la
petite vache au pelage clair... Délicieuses vi-
sions paysannes, d'où s'échappe, reposante et
douce, la saine odeur de la terre et des foins.

III

PERCEPTION DU MONDE PAR L'ÉMOTION
ET PAR LA NATURE

> Si j'étais du mestier, je naturaliserais l'art autant comme ils artialisent la nature.
> MONTAIGNE.

— Ah! voici bien la vraie, la pleine campagne, sans maniérisme ni apprêts! dis-je.

— Je ne sais si je suis arrivé à rendre mon impression totale... On est toujours mauvais juge dans sa propre cause, — ajoute l'artiste en riant avec simplicité. — Ce que je sais, toutefois, c'est que j'ai véritablement exécuté ces différentes œuvres en pleine campagne, me référant à des types qui n'avaient rien de commun, en vérité, avec ce qu'on peut appeler le « modèle d'atelier ». Car, je n'ai jamais perdu de vue, je peux le dire, le souci de la réalité objective.

Rien ne saurait donner l'idée de la pure jouissance que j'éprouvai parmi l'agreste nature, telle que je la pus surprendre en cette fertile Normandie...

Ma maison de campagne, à Sainte-Marguerite, se trouvait située entre les champs et la mer : parmi les motifs si variés du paysage et de la marine, il ne me restait donc que l'embarras du choix... L'étude du plein air, que j'abordai en ce temps-là avec entrain, me fournit excellemment l'enveloppe légère que j'ambitionnais pour mes figures.

— C'est de cette époque, n'est-ce pas, que date le plus notable changement apporté dans votre technique?

— C'est, du moins, le temps de mon plus grand effort impressionniste. Je cherchais alors, sans relâche, à épurer ma palette : épris comme je le suis de soleil et d'espace, je peignais dehors du matin jusqu'au soir. Il faut vous dire que, de tout temps, j'eus foi dans la nature et son pouvoir... Aujourd'hui encore, je crois fermement qu'elle seule peut donner à l'esprit surmené son meilleur réconfort ; et je

suis même convaincu que la triste dégénérescence de notre fin de siècle ne vient, en somme, que de l'éloignement de la nature, de l'abandon de la terre... L'homme, de plus en plus, se désintéresse de la terre, sans songer, certes, qu'en fournissant le précieux sang de ses artères, elle détient, par là même aussi, l'une des meilleures solutions du problème social — qui serait, évidemment, la conquête du pain pour tous... Et croyez-moi, cette conquête de nécessaire subsistance réalisée, ce serait encore l'amour de la terre — lui seul peut-être! — qui pourrait, un jour, conduire au bonheur l'esprit humain rasséréné...

Tout en prononçant ces paroles que font vibrer le souvenir de son propre séjour au terroir, le visage de M. Roll s'éclaire graduellement :

— Ah! les ardentes, les belles heures de travail vécues là-bas, dit-il, dans la pleine liberté des champs, à travers les tièdes brises du large et l'idéale magnificence de la lumière!...

Il suffit d'écouter M. Roll pour comprendre que l'on se trouve en présence d'un vrai « tempérament »... Pour moi, l'aiguillon de la cu-

riosité devant cette première confidence d'artiste, a redoublé; j'eusse voulu, cependant, en provoquer une autre plus complète :

— J'ai eu dernièrement l'occasion de connaître l'une de vos œuvres de début, ce *Halte-là* qui vous valut une première récompense au Salon...

— Et vous allez me dire, peut-être, que vous y avez peu retrouvé la trace de ces préoccupations de souplesse et d'atmosphère dont je vous parlais tantôt... (?)

Oui, l'ambiance lumineuse, à cette époque, demeurait encore pour moi lettre morte... Élève de Bonnat — car je ne fus que très peu celui de Gérôme, — mes efforts tendaient surtout à la structure, à la solidité des formes. Je subissais d'ailleurs tout particulièrement, dans ces années de débuts, l'influence de Géricault et celle de Delacroix : le Drame prestigieux, à tout instant, s'évoquait devant moi... Un souvenir de la guerre servit de prétexte à mon tableau.

C'est une peinture faite à l'emporte-pièce ; elle renferme des inégalités, certes ! mais j'y retrouve le ferment de ma jeunesse, — cet

assaut fou au travers du risque et de l'obstacle... Je me souviens, en particulier, que j'y allais à cœur joie dans ce tableau, me servant du couteau à palette tout autant que de la brosse. Ah Dieu ! ce ne sont pas les épaisseurs qui manquent là-dedans!... On peut trouver mes cuirassiers malhabiles de facture, on peut les trouver heurtés de couleur, on les peut enfin trouver ce qu'on voudra... ; c'est égal, je ne recommencerai jamais plus un tel morceau... Aujourd'hui, ça pourrait être plus fort... eh bien ! non, ma foi, — achève-t-il tout à coup d'un air de rêve, — non, ce ne serait plus ça du tout !...

A nos côtés, un porte-carton en bois d'ébène s'étale, chargé de dessins et de gravures. M. Roll le rapproche, tout en m'invitant à prendre un siège ; et chaque dessin, tour à tour, se dresse sur le chevalet devant nous, pour, ensuite, retourner prendre sa place dans le meuble.

Des études de nu en grand nombre... Je reconnais, dans leur raccourci peu ordinaire, les bacchantes qui formèrent le tumultueux

rondeau de Silène : autant de femmes et autant d'études à part pour cette opulente orgie de chair. On chercherait vainement ici le peintre si moderne de l'*Exode* : ne fait-il pas, plutôt, revivre en plein celui de la *Kermesse*, et passer avec lui le furieux souffle de la Renaissance ? Oui, ces rires effrénés parmi l'envolement des folles chevelures, sonnent bien la diane d'une résurrection au paganisme antique... Ils égrènent, sonores, l'érotique chanson de Bacchus [1].

« Que la jeunesse est belle ! — Elle fuit cependant. — Que celui qui veut être heureux le soit tout de suite. — Il n'y a pas de certitude pour demain.

.

« ... Que chacun joue des instruments, danse et chante ; — que le cœur s'enflamme de douceur amoureuse ; — la peine et la douleur doivent faire trêve. — Que celui qui veut être heureux le soit. — Il n'y a pas de certitude pour demain.

« Comme la jeunesse est belle !... »

1. *Bacchus et Ariane* (poème), par Laurent de Médicis.

J'aurais bien aimé revoir la peinture originale de cette fameuse *Fête de Silène*, — avec ses finesses de ton, ses audaces de couleur et d'allures...

Mais voici maintenant la *Chasseresse*.

— Encore une œuvre de la période de début, me dit M. Roll... Oh! cela remonte déjà loin: c'est en 1876, si j'ai bonne mémoire, que j'exposai la *Chasseresse*.

Montée sur un coursier de race, nue et belle, une amazone chevauche à travers la forêt. Sa fine tête casquée de lourds cheveux qu'a dénoués le vent, se penche fièrement vers la meute aboyante et l'excite, — prête elle-même à sonner l'hallali. J'admire le galbe de la femme, ce sorps souple et nerveux rejeté en arrière, ces hanches d'éphèbe en leur si léger renflement, avec des seins menus, — des seins qui trahissent la guerrière, — et tant d'heureux détails, si parfaitement en rapport avec le côté martial de l'œuvre.

J'ai plaisir, — en regard des plantureuses nymphes à Silène, — j'ai plaisir, dis-je, de constater tant de sveltesse voulue en la forme. Cer-

tainement, M. Roll est un compréhensif et peut, quand il le veut et sans perdre sa fougue, se montrer délicat. A mon insu, cependant, un point de comparaison s'établit entre ce nu fantaisiste et un autre — non moins fantaisiste, mais plus définitif peut-être par la maîtrise dont il témoigne. Je veux parler de cette toile rare : la *Pasiphaé* (plus connue dans le public sous le nom de « Femme au Taureau »), où, contrairement à la virile nervosité de la *Chasseresse*, c'est l'amplitude magnifique des formes qui réalise à elle seule toute une harmonie.

Plus loin dans l'atelier, les multiples études de nus, — peintures à l'huile ou au pastel, — sollicitent mon attention. Je les considère depuis un instant, étonné tout de suite par le rude labeur qu'elles supposent ; puis, conquis par l'étonnante variété des attitudes, la vivante carnation des chairs, et cette richesse de la couleur qui toujours caractérise les œuvres de M. Roll. Un pastel de fraîche et claire gamme, là-bas, m'invite à me rapprocher du panneau. Dans l'ovale du cadre lumineux, une jeune fille, demi nue, sommeille, le bras droit replié

sous sa nuque. Ses blonds cheveux s'épandent à travers l'oreiller ainsi qu'un fleuve d'or, — en frissonnant, subtils, dans le souffle si pur des lèvres entr'ouvertes, où plane le baiser. Et l'on croit percevoir — tant palpite vraiment ce jeune corps, — le mouvement rythmique de la blanche poitrine, que fleurissent deux pâles boutons de roses.

— Le « nu », — prononce soudain M. Roll en se rapprochant avec moi de la peinture, — ah! peut-on imaginer quelque chose de plus difficile?... Le « nu » véritablement senti, étudié, approfondi, mais c'est la clef de toutes les recherches, aussi bien que la solution de tous les problèmes dans l'art de peindre!... A l'exemple du dramatiste, anxieux de pousser toujours plus loin sa connaissance de l'être psychique, c'est au corps même que le peintre doit retourner sans cesse comme à son plus précieux trésor...

Je questionnai :

— Croyez-vous nombreux les peintres qui se trouvent en possession de ce grand diction-

naire de l'esthétique, et pourraient, à leur gré, en inscrire le détail si ardu?

— Mon Dieu, à dire vrai, j'en crois, au contraire, le nombre assez restreint. Il y en a certainement... et l'on pourrait dire de bien grands, lorsqu'on pense à des peintres de la race d'Henner. Ses nudités pâles, si parfaitement construites, — dont l'épiderme semble tissu dans de la soie, — quelles délices!... et celles-ci s'enveloppent doucement dans leur entour, — parmi le vert profond des arbres ou l'azur assourdi des étangs... Chaque étude de nu chez Henner, est équivalente à un *tableau* : parce que chacune de ses figures réalise une *harmonie*. Il ne croit pas, lui, — et avec raison, — à l'importance du sujet; la qualité de sa vision lui suffit, — et celle-ci, d'ailleurs, est tellement admirable!...

Mais, puisque j'en suis à vous parler de « vision particulière », il y a celle d'Armand Berton... Dans des plans largement établis, il apporte à l'étude du corps humain la science d'une très souple ligne. — D'autres peintres unissent à la particularité du métier, ou à la science appro-

fondie des dessous, un goût prononcé de lumière en plein air : et c'est ici l'explication des formes dans une autre ambiance... Serait-il possible de méconnaître les « nus » de Raphaël Collin, dans la surprise de son atmosphère — où passe toujours quelque frémissement..., — non plus que les curieuses recherches de Besnard? — A cette ligne élégante que vous lui connaissez, Besnard joint toujours une solide armature, et ses figures baignent dans l'air, s'animent délicieusement aux jeux de la lumière... Le secret d'une telle trouvaille en est surtout qu'au lieu de moisir dans un classicisme de convention, c'est à la nature directement qu'il s'adresse dans cette haute étude : sans trêve, il lui emprunte le répertoire infini de ses formes. Aussi, cette maîtresse des maîtres, si libérale envers les forts, lui dispense-t-elle la richesse, en même temps que la diversité... Besnard sent merveilleusement la chair, et — conclut l'artiste — aucun jugement, sur ce point, ne me semble aussi judicieux que celui de notre encyclopédiste. Je crois avec lui que l'artiste « qui a acquis le sentiment de la chair, a fait un

grand pas, le reste n'est rien en comparaison. Mille peintres sont morts sans avoir senti la chair, mille autres mourront sans l'avoir sentie [1]. »

Savoir exprimer le nu, l'exprimer dans *sa couleur*... c'est, cependant, se rapprocher de la vie! Cette vérité est malheureusement peu comprise parmi les nombreux cénacles de nos peintres « sans couleur »! Ces mystico-symbolistes devraient comprendre que, faire de la peinture dans la presque totale exclusion de ce procédé, c'est *se nier soi-même*... Mais, de plus en plus philosophes ou mystiques, symbolistes, préraphaélites, que sais-je encore! ils s'écartent chaque jour davantage de la saine voie. Fiévreux, inquiets, dévorés d'un mal sans nom, vous les verrez insister avec une minutie douloureuse, sur le côté justement factice de leurs étonnants concepts...

En fin de compte, quels fruits peuvent naître de tant de fatigue, d'application tourmentée, de désespérés efforts...? Neuf fois sur dix, des larves ridicules ou tristes, de pitoyables rébus...

[1]. Diderot.

Un vrai peintre, voyez-vous, doit aimer les formes et les couleurs pour elles-mêmes. L'observation, certes, fournira toujours des éléments à son activité : mais il doit, avant tout, chercher la source de cette activité dans la réalité vivante... et se servir simplement des moyens qui lui sont propres. C'est affaire à la littérature d'aborder les abstractions ou les problèmes; quant à l'art, pour répondre à la vérité qui est son principal objectif, il doit demeurer ingénument *plastique*.

L'art, effectivement, qu'est-ce autre chose pour nous, artistes peintres, que l'expression directe des splendeurs du monde visible? Forme et lumière : — l'esthétique entière de la nature est là... (En disant *lumière*, je dis en même temps *couleur*, — car il n'y a pas de lumière sans la couleur!)

M. Roll, convaincu et convainquant, s'arrêtait à cette minute de parler : dans ses yeux levés, je découvris un point d'interrogation. — Je rêvais, cependant, à l'œuvre du divin Léonard : à cette Joconde aux yeux de mystère —

devant qui, tour à tour, défileront les races... Joconde qui n'est pas *une* femme, mais *toute* la femme dans l'infini de sa royauté ou de sa détresse, — la femme torturante, torturée, — esclave de nos instincts et dominatrice de nos rêves... Par Vinci renaissait en ma mémoire le subtil et tendre sourire... Passion visiblement inscrite, qui laisse deviner les intenses et si brèves délices, — plus intenses encore d'être brèves ; — charme dont l'éphémère fait pressentir la Fin.... Inséparablement liés, et plus grands d'être ensemble, apparaissent l'amour et la mort : — l'Amour plus fort que la Mort.

La figure énigmatique du Vinci ne formait-elle pas, en toute évidence, une œuvre du plus grand art?... et le « grand art », par conséquent, ne serait-il pas, plutôt que « l'expression du monde visible », celle d'une idée par un symbole?... Où se trouvait l'entière vérité?... Ici et là, des fragments... ; en aucune définition l'*absolue* vérité. Art symbolique, art mystique, art réaliste, tous les autres arts... des parcelles !— mais l'art complet, l'art suprême, l'Art enfin,

n'est-ce pas, à bien réfléchir, l'Évolution de tous les arts?...

Je m'efforçai, toutefois, de mettre un terme à ma rêverie :

— Que faites-vous alors de la *composition?* hasardé-je spontanément, tout en suivant encore le fil de ma pensée.

A cette soudaine question, le peintre hausse imperceptiblement les épaules :

— La composition... la composition?... Mais ça n'existe pas!

— J'avais toujours supposé, dis-je, que le *rapport* entre un *objet* et « *l'idée* de cet objet » ne pouvait être établi par l'artiste que par la *composition* de son tableau...

— L'objection que vous soulevez ici, monsieur, s'appliquerait essentiellement à la *peinture symbolique*... Or, je dois vous avouer en toute sincérité que ce genre ne m'est pas sympatique... Je crois le symbolisme fort néfaste à l'art, parce qu'il a le tort de le faire dévier vers la « littérature », — qui est le plus avéré de tous les écueils!... J'admire, évidemment, l'homme qui s'oublie dans la contemplation

des lois générales de l'univers, ou la médita
tion des problèmes hypothétiques de l'Au-delà...
Vous conviendrez, cependant, avec moi que cet
homme qui pense au moyen de signes abstraits,
ne saurait, à aucun point de vue, être qualifié
« peintre »! Qu'il demeure parmi les penseurs, les
philosophes... c'est son droit! mais, pour Dieu,
qu'il n'essaye pas une incursion dans le domaine
de l'art!... Tenez, Chenavard, pour ne citer qu'un
exemple : — il y en aurait mille, évidemment...
— eh bien! mais Chenavard (si malheureuse-
ment échoué dans la peinture symbolique) était
un savant, un lettré, je dirai même : un pen-
seur..., tout ce que vous voudrez — hormis un
peintre. — Pour trouver de véritables peintres,
il faut en demander à la race des Courbet et des
Manet, des Géricault, des Vélasquez, des Rem-
brandt!... Ces hommes-là ne pensèrent pas au
moyen de *signes*, mais au moyen d'*images;* en
sorte que, n'étant point désarticulées, leurs idées
jaillissaient, primesautières et véhémentes. Tan-
dis que la plupart des peintres d'aujourd'hui rai-
sonnent,— eux *voyaient* simplement... et c'est ce
qui faisait leur force! Est-ce à dire que la poésie

ne trouvait pas dans leur œuvre sa juste part? Certes, non! car si, à mon sens, l'art consiste avant tout à figurer la nature visible ou l'humanité présente, il est certain, d'autre part, que cette figuration ne saurait être noblement déterminée qu'à travers une sensation particulière propre à l'artiste. *Sensation* qui, en toute vérité, peut être qualifiée *créatrice du spectacle de cette nature ou de cette humanité.* Supprimez-la effectivement : — aussitôt il n'y aura plus de spectacles, mais seulement des *semblants* de spectacles...

La POÉSIE D'UN TABLEAU n'est, au fond, que l'ÉMOTION DE L'ARTISTE DEVANT LA NATURE !

Et cette poésie, qui n'est pas un vil emprunt fait à la littérature, — est la seule poésie vraie, la seule profonde : elle vient tout droit du cœur, et constitue, par conséquent, un *apport personnel* parmi les plus nobles.

Telle est, à mon sens, la saine tradition que nous ont transmise ces artistes rares dont je vous parlais tantôt... Sous le pinceau des Vélasquez et des Rembrandt, les scènes les plus concrètes de l'existence quotidienne s élargissaient,

prenaient soudainement un « caractère ». Dédaigneux des arabesques préméditées, — et cherchant toute émulation parmi la nature, — ces coloristes multiplièrent pour nous les reproductions de la vie intense. En réalistes ingénus, — ignorants de tout snobisme et de toute vanité intellectuelle, — ils redisaient simplement la vérité des choses, se plaisaient à célébrer sans cesse l'harmonieuse beauté des gestes d'instinct...

C'est à regarder la nature avec amour et simplicité que Rembrandt devint le plus grand des artistes-peintres. Ah! le drame de la lumière et celui de l'expression vivante! — toute la figuration, tantôt par le pinceau et tantôt par le burin, d'une époque... Rembrandt oui... quel peintre et quel grand homme!

Dans le vaste hall où la lumière décline, un silence, maintenant, s'est fait. M. Roll, dont le havane paraît prêt à s'éteindre, en secoue, d'un geste familier, la cendre; jette lentement devant lui une nouvelle spirale de fumée, et, de nouveau, sa voix sonore résonne à travers l'atelier :

— Je dois vous dire qu'à mon sens, il n'existe pas un seul grand homme, dans toute l'acception du mot, qui n'ait été, sa vie durant, un « homme ». Travailler et penser, aimer, souffrir, telles sont bien les nobles qualités qui en confèrent le titre : — Rembrandt possédait, au plus haut degré, ces facultés profondes... A travers son acharnement au travail, il a pu sentir toutes les amertumes de l'ambition, toutes les décevances de la joie ; après le luxe, il expérimentait la misère ; après l'amour, la douleur... Il accomplit cependant jusqu'au bout sa haute tâche ; jusqu'au bout, il a travaillé,—c'est-à-dire lutté, souffert... Ce fut cette merveilleuse faculté d'agir et de souffrir qui le fit *se réaliser* avec tant de magnificence ! ce fut aussi, à n'en pas douter, la même faculté qui maintint son œuvre dans les profondeurs sacrées de la vie ! Peu soucieux d'acquérir ce quelque chose de particulier dont se targuent inconsidérément les artistes en quête d'une « originalité » (et ils en sont là, mon Dieu, pour la plupart !...) Rembrandt, lui, — par la seule force d'une source intime, — est arrivé à *l'originalité foncière*.

— Ainsi, questionné-je, votre esthétique personnelle...?

— Pourrait se traduire principalement par ces deux mots : Vivre... et peindre d'après la vie! Je veux parler ici de la vie observée et cherchée partout où elle se manifeste : au village et à la ferme, tout autant qu'à la ville ou à l'atelier...; dans la rue, qui est une source de vérité... La rue hallucinante, aux physionomies diverses, aux mille gestes imprévus, — où l'on voit défiler, sans cesse en théorie, de l'humanité vraie, et non des semblants d'humanité. (J'appelle « semblants » ces hommes et ces femmes dont le but suprême est de poser... non pour le peintre, mais pour la galerie. Pantins de salons aux mouvements appris et marionnettes de boudoir au cœur stérilisé!) Ce qui m'a toujours tenté, ce qui encore me tente le plus, voyez-vous, c'est *la vie dans toute sa vérité*. L'existence dont je devins le témoin à Charleroi d'abord, à Anzin[1] ensuite, où je préparai mon tableau des

1. M. Roll, pour la préparation de son tableau : la *Grève des mineurs*, a travaillé, durant près de deux années consécutives, en Belgique d'abord — et principalement à Charleroi, dans le Hainaut, — puis à Anzin, commune du Nord arr. de

Mineurs, est une existence bien misérable, certes! mais la vie et la vérité ne sont-elles pas, en tout lieu, les compagnes assidues de la souffrance?... Avec le pouvoir de faire naître au fond des cœurs la divine pitié, aucune souffrance, d'ailleurs, ne saurait être vaine.

C'est sous cette impression que je peignis la *Grève des mineurs*...

Valenciennes). Il fit ensuite venir à Paris une famille de mineurs, qui lui servit de modèles, et l'aida à l'achèvement de son œuvre.

IV

L'ART DIRIGE VERS L'AVENIR

> ... Ces existences que vous écrasez,
> que vous écraserez, par quel étrange
> orgueil les jugez-vous indifférentes ?
> OCTAVE MIRBEAU.

> Nous voulons être heureux ici-
> bas, et ne plus être des gueux.....
> Il croît ici-bas assez de pain pour
> nourrir tous les enfants des hommes !
> HENRI HEINE.

Le regard de M. Roll, à ce moment, s'est élevé vers le panneau de droite où se trouvait accroché, un peu à contre-jour, le tableau en question. Comme je me rapproche du panneau afin d'en mieux distinguer le détail, une cordelle du rideau de vitrage, subitement tirée par l'artiste, a mis au jour cette peinture émouvante.

— La toile que vous voyez ici, me dit M. Roll, n'est qu'une simple esquisse du tableau original.

Devant cette esquisse en diminutif, je retrouve

cependant, tout entière, l'impression si forte éprouvée, il y a quelques années déjà, au musée de Valenciennes. J'étais alors, pour la première fois, en présence de l'œuvre magistrale ; et il m'apparut, dès ce jour, qu'elle marquerait une date inoubliable dans l'histoire de l'art. C'est qu'en effet, elle ne s'impose pas seulement à l'attention du spectateur par la qualité de sa matière, ou cette belle puissance de supérieur artifice, commune aux œuvres des grands peintres..., non, elle fait mieux encore en s'imposant à la bonne foi de tous par une force plus haute de *vérité morale*. Or, si le peintre se défend contre toute préméditation de sujets, il est évident qu'ici, cette vérité supérieure serait issue naturellement de la *réalité matérielle*... Quoi qu'il en soit, inclinons-nous devant le pinceau viril et le sentiment de pitié attendrie, qui nous restituèrent un spectacle d'émouvante grandeur.

Une fois de plus, cette vision de multitude aux visages blêmes, parmi laquelle gronde sourdement l'émeute, fait frissonner mon âme. Je songe au tableau de Fourmies :

« Il n'est pas de plume capable de rendre l'aspect de cette scène effroyable, écrivait M. Drumont. Les terribles balles Lebel produisirent un effet véritablement foudroyant. Les femmes épouvantées étaient atteintes dans leur fuite éperdue, heurtaient désespérément à des portes closes, essayaient un suprême effort, et venaient jusque dans les estaminets de la rue des Eliets, tomber comme des masses au milieu des consommateurs... Et les terribles balles continuaient leur œuvre, frappaient ceux qui étaient penchés pour relever leurs victimes. »

Ah! les balles maudites de la répression vengeresse!... Je songe aux lois iniques de la force... à l'écrasement quotidien des faibles... aux lois insensées de la concurrence, sous lesquelles râle désespérément le salariat!

Ici Fourmies, plus loin Milan : ici, plus loin, ailleurs et partout, la répression impitoyable... Mais à quoi pensent donc les puissances sociales existantes, lorsqu'elles répondent aux cris délirants du besoin par la voix des clairons, et qu'elles étouffent les larmes dans le sang et dans l'incendie?...

L'évocation de Roll, comme celle de Gerhardt Hauptmann, c'est de la vie vécue, de la vie douloureuse...; c'est toute la milice des tristes artisans, des vaincus du travail, qui passent — enrôlés sous le drapeau noir de la Faim.

Ces poings crispés de l'homme accroupi sur une borne, au milieu de la population famélique, disent assez l'affreuse haine ; son regard morne et concentré, semble fait pour inspirer l'effroi.

— Votre mineur, — ai-je dit, le désignant à l'artiste, — sera terrible en un jour d'égarement : le jour où il aura décidé de venger ses frères !

— C'est qu'il ne faudrait pas dépasser par trop la mesure de ses forces, — répond d'un accent de profonde commisération M. Roll. Car l'exaspération de la misère engendre souvent les pires idées de violence... Et il y a si longtemps que la patience des malheureux est à bout ! Leurs douleurs viennent du fond des siècles : il suffit de les voir, hélas ! pour comprendre le poids monstrueux d'atavisme qui pèse à leurs épaules ; — et il suffit de les con-

sidérer plus longuement pour reconnaître, en eux, l'ancêtre foulé sous le poids des vieilles servitudes. Il est à constater que la Révolution — en dépit de ses promesses — n'a, jusqu'ici, apporté qu'un soulagement très relatif à leur misère... Les conditions de vie faites à la majeure partie de nos ouvriers en France, sont des conditions proprement inhumaines. Relégués dans des usines que l'agglomération et le manque d'air rendent plus ou moins malsaines, les uns, exténués avant l'âge, demeurent en route ; les autres, au fond de grands puits noirs qui ne sont que des cités de souffrance..., le teint blêmi, les cheveux décolorés, — les autres sont les éternelles victimes des souterraines tragédies ! Or, que réclame la majorité des travailleurs ?... un salaire destiné à leurs simples besoins ! — et qu'exige, en regard, le capitaliste, sinon la réalisation pour sa caisse d'un gain plus élevé, — d'un gain correspondant, à proprement parler, au *superflu ?* Devant l'âpre vouloir de celui-ci, cependant, une quantité de travailleurs se révoltent journellement : et cette révolte n'est pas le moindre symptôme

du travail latent qui s'opère parmi les profondes masses du peuple.

La *grève*, à notre époque, est une des formes les plus caractéristiques qu'ont revêtues les affres et la détresse du prolétariat. Ce qu'il y a de triste, c'est que ce fléau va se généralisant de plus en plus...

— Vous, cher maître, qui fûtes à même d'observer de si près ces pénibles conflits... qu'en pensez-vous personnellement? Et à quelle cause particulière attribuez-vous la fréquente recrudescence de ce mal social?

— Je l'attribue, en bien des cas, à ce funeste antagonisme qui a toujours existé entre patrons et ouvriers. On ne saurait évidemment rejeter, sans injustice, tous les torts du même côté, car s'il n'est pas vrai de dire que les ouvriers, en général, reçoivent un salaire suffisant, — il serait également injuste de qualifier, d'une manière générale, tous les patrons d' « exploiteurs ». Mais le nœud de cette question si douloureuse réside, à mon sens, dans *une fausse conception du salaire*. Sous peine, en effet, de traiter le travailleur en simple « machine à production »,

il me semble impossible de subordonner plus longtemps son existence au caprice des fluctuations industrielles... Il s'agirait donc de supprimer le jeu si brutal de l'offre et de la demande, — en y substituant, le plus tôt possible, *un salaire calculé d'après les nécessités de la vie humaine.* Et ce serait ce salaire-là qui déterminerait le prix des produits sur tous les marchés ! — Je ne vois pas d'autre économie raisonnable... Je sais bien qu'il y a les concurrences...; il faudrait à cet égard une entente universelle... et le problème, ici, paraît terriblement ardu ! Je finis par croire souvent que cette question si difficile et si complexe ne saurait avoir de véritable solution en dehors de la fraternité... Mais, en face de l'idolâtrie des intérêts, et parmi le triste conflit des égoïsmes en fureur, verra-t-on jamais s'élever un patronat familial?... La collaboration dévouée, alors, serait chose facile !... Il serait temps, cependant, qu'en notre pays démocrate, le signal fût donné de l'Action Généreuse ! — Cette initiative, évidemment, appartient tout entière à la conscience individuelle.

Au reste, sans cette dernière, — conclut encore M. Roll, — je ne vois aucune possibilité de justice sociale... et comment concevoir une république, n'est-ce pas, sans la Justice sociale ?

*
* *

A ce mot de république, je me suis avancé de quelques pas vers l'angle de l'atelier où se trouvaient réunies, par fragments, des études qui, selon toutes probabilités, servirent à l'exécution du célèbre *Centenaire*[1]. Il est impossible de se méprendre devant la figure légendaire du président Carnot... Tous ceux qui ont visité le musée de Versailles, ces dernières années, doivent avoir encore devant les yeux la toile immense d'Alfred Roll. Elle représente le chef de l'État acclamé par la foule à Versailles, au jour anniversaire du fameux serment qui servit de prélude à la Révolution française.

A travers le resplendissant éclat d'un soleil

1. La *Fête du Centenaire des États-Généraux de 1789*, a été commandée au peintre Roll par M. Fallières (ministre des Beaux-Arts, à cette époque). Cette commande lui fut faite spécialement pour le musée de Versailles.

de juillet, cette foule enthousiaste — au sein de laquelle se trouvent confondus les officiers et les hauts personnages de la République, — fait entendre ses ovations prolongées et ses vivats. — Le tableau entier, si on se le rappelle, est un long débordement de vie — où s'enchaînent, entre elles, les formes pittoresques; une fête de la couleur dans la dorure du soleil.

A mesure que mon regard se prolonge le long du panneau, je découvre, accrochées au mur, de nouvelles études, d'autres parties constituantes de ce vaste ensemble. En voici une devant moi qui dut servir à former le lointain du tableau :

Sur un fonds de rideau d'arbres, où se détachent des jets d'eau en fusée parmi l'éther splendide, on reconnaît aisément le bassin de Latone — autour duquel serpente la foule des jours extraordinaires : une foule dense et noire, aux mille voix confuses.

Puis d'autres fragments et d'autres encore...

Des effigies de ministres, de magistrats, de généraux, — chacun de ces personnages visi-

blement étudié d'après le vif, — et qui forment autant de tableaux à part, autant de morceaux de bravoure.

Mais comment ces morceaux si « poussés », qui exigent à eux seuls une particulière attention, n'ont-ils pas détruit de fond en comble l'unité du tableau? Je me demandais, à part moi, si, dans la réalité, des portraits aussi définitifs eussent pu se détacher ainsi d'une foule. Il me semblait que les différentes individualités eussent dû se fondre davantage parmi la foule impersonnelle ; — que chacune des parties du grand tout vivait trop isolément...

M. Roll ne craint pas de se montrer hostile à toute idée de composition... et, cependant, la « composition » ne se retrouve-t-elle pas — à son insu même — dans le *Centenaire*, comme en d'autres pages de son œuvre? L'artiste, sans nul doute, a voulu représenter l'effervescence d'une foule joyeuse : donc il a forcément combiné la gesticulation de cette foule en vue de produire tout l'effet désiré. — « J'entends par composition, disait Théodore Rousseau, ce qui vit en nous, entrant dans la réalité extérieure

des choses. » Quelle définition plus rationnelle de la composition ?... Celle-ci, évidemment, demeurera toujours plus instinctive que préméditée chez les êtres d'ardeur, ceux dont l'entraînement dépasse les différents calculs, mais elle n'en existe pas moins : — et l'inquiète nature de Roll, son besoin de mouvement et d'action se reflètent nécessairement ici, à travers le geste spontané d'une multitude en joie. Or, c'est précisément ce quelque chose de vivant, d'intime, qui a sauvé l'unité du tableau : — je parle de l'unité morale, car l'unité matérielle n'a pas été, semble-t-il, suffisamment déterminée... Et la raison en est au manque de sacrifices quant aux personnages, dont l'individualité s'affirme trop au détriment de l'ensemble populaire ; la raison en est encore — la raison en est surtout — à un manque de mouvement général. La foule, telle que l'exigeait le sujet, devait être stationnaire, j'en conviens ; mais à défaut d'ambulation, il suffisait alors de recourir à la lumière et son équivalence, pour déterminer — par sa direction ou sa fuite — l'unité apparente du tableau.

« La lumière existe..., elle y est même en profusion ! » peut-on dire.

Cela est vrai... mais, de si belle qualité que soit cette lumière, on en ignore le passage : elle explique chacun des êtres, — elle n'explique pas assez l'être collectif... On se trouve, toutefois, en présence d'un résultat énorme ; on doit apprécier un tempérament magnifique. — Quel tour de force ! pensais-je tout en considérant à part chacune des figures. J'ajoutai tout haut que l'effort dans l'exécution d'une telle œuvre avait dû être gigantesque.

— Ce fut, en effet, — dit le peintre, — de tous mes efforts, l'un des plus acharnés : il y a là soixante-dix-huit portraits d'après nature, trois années de labeur incessant et obstiné !... Ici, comme ailleurs et dans toute mon œuvre, j'ai cherché à fixer les aspects intrinsèques de la vie, — persuadé que la vraisemblance la meilleure ressortirait naturellement de la vérité. Je suis également persuadé que le meilleur moyen pour un artiste de se faire admettre, un jour, au grand cénacle de tous les temps : c'est d'*appartenir d'abord fortement à son*

propre temps. Mais comment parviendra-t-il à ce but, sinon par la figuration précise de ce qu'il voit autour de lui?... Les moments de l'histoire ne s'inscrivent-ils pas dans le costume et la parure, tout aussi bien que dans le geste?...

Vous vous expliquerez ainsi l'importance que, dans mon œuvre, j'ai souvent donnée au vêtement et autres accessoires qui sont la marque d'une époque. Au reste, je suis convaincu que, — mis à leurs plans dans un tableau, — tous les détails, jusqu'aux plus infimes, peuvent avoir leur place sans nuire à l' « ensemble ». Je pousse même ma conviction plus loin : c'est, à mon sens, de la juxtaposition de tous ces détails que doit se dégager une *impression totale*.

Voici dans quel esprit j'ai conçu mon *Centenaire*..., et voici comment j'ai essayé de rendre mon émotion devant la foule.

— Les expressions collectives, — dis-je en me remémorant les pages principales de l'œuvre du peintre, — vous ont toujours puissamment intéressé ?

— Elles furent, en effet, de tout temps, mon principal objectif : car mon cœur est pour la Multitude… — J'ai peint le *Travail* et la *Grève*, la *Fête du 14 juillet* et celle du *Centenaire de* 1789, c'est-à-dire la foule dans son labeur et dans ses douleurs, la foule dans ses joies — qui sont aussi violentes que des douleurs. Et jamais… non jamais, je n'ai pu la considérer d'un œil indifférent, jamais je n'ai pu passer près d'elle sans écouter frémir son âme neuve et passionnée. Qu'elle rie, pleure ou s'indigne, certes! ses élans la font écouter, son émotion la fait comprendre. Supprimez ces élans, cette émotion : et la foule n'est plus… Je l'aime en raison de ses ardeurs!

— Mais ne pensez-vous pas que ces ardeurs irrésistibles soient justement par trop voisines de l'Action ?… Or *agir*, pour la foule, n'est-ce pas, le plus souvent, *détruire ?* Et comment pourrait-il en être autrement, puisqu'elle ne marche que par la force de ses instincts ou l'entraînement de sa passion?

M. Roll réfléchissait :

— Votre jugement, me dit-il après une

pause, et tout en retournant entre ses mains une esquisse de la foule prise tantôt dans un carton, — votre jugement sur ce point n'est pas précisément celui d'un démagogue... Il est évident que les lumières de la raison n'éclairent pas encore suffisamment les profondes masses du peuple, mais ses instincts valeureux, de siècle en siècle, vont à l'assaut de la science : ils la conquièrent chaque jour davantage... Le jour où la science acquise prêtera définitivement son appui aux Instincts Populaires, ce jour, la foule exaucée aura conquis son affranchissement.

J'ai répliqué alors :

— Vous aimez sans doute également l'Élite : puisque c'est elle, en somme, qui représente le bonheur de la Foule ?

— Le bonheur de la foule ?...

Tout en disant ces mots, M. Roll a laissé glisser subitement de ses doigts distraits l'ébauche qu'il tenait, depuis un instant, dressée contre une table. Il est revenu vers le fauteuil qu'il occupait tout à l'heure, et moi-même je me suis, comme tantôt, assis sur la causeuse en face de lui.

— Il s'agirait d'abord de savoir sur quel terrain vous placez cette élite?

— Mais sur le terrain que confère ordinairement toute supériorité : que celle-ci soit le fait du talent ou de la science, de la distinction, de l'autorité...

— Nous y voilà précisément : « la science ou le talent », dites-vous?... C'est fort bien, je m'incline... et devant la distinction... et même aussi devant l'autorité! Mais, avant tout, distinguons : L'autorité confiée à des hommes de moralité ou de valeur relatives, confine à la tyrannie. Or, la tyrannie me révolte... et elle me révolte de quelque côté qu'elle vienne. J'ignore le parti pris, car si je m'indigne à l'idée d'une autorité confiée trop souvent par l'Ancien Régime à des sans-valeur qui s'érigeaient en tyranneaux, je ne m'indigne pas moins, aujourd'hui, — en l'insuffisance des sélections démocratiques, — je ne m'indigne pas moins, dis-je, devant la transmission d'une autorité sacrée à certains hommes de proie, qui se servent de la foule — au lieu de la servir... Et je suis loin, en vérité, d'admettre sur le terrain

d'une élite les privilégiés de l'autorité commune à tous « ces habits noirs pour qui l'on fait le coup de feu[1] » !

Il n'existe, à mon point de vue, qu'une seule *véritable autorité :* celle que consacrent l'héroïsme ou le génie, les vertus, la science... — comme il n'existe également qu'une seule *véritable distinction :* celle que peuvent créer les nobles qualités de l'esprit et du cœur. C'est au nom de cette autorité et de cette distinction qu'en toute justice, *il faut faire place aux Forts de tous les camps!* — Si vous admettez avec moi que l'Élite doive se composer des meilleurs de vos concitoyens, — indistinctement recrutés parmi les différentes classes de la nation, — vous admettrez également la nécessité d'*affilier définitivement la Foule à l'Élite*... Et vous admettrez d'autant mieux une telle nécessité que la foule a déjà fait ses preuves, en mettant au jour, voici cent ans, la plus vaillante des aristocraties : celle qui se recrute uniquement par le *travail* et la *valeur personnelle*.

Pour l'honneur de l'humanité, elle nous a

1. François Coppée, *La Grève des Forgerons.*

donné des hommes tels que Pasteur, Lavoisier...
« S'il est permis, dans une société, de faire
une exception en faveur de citoyens, ce ne peut
être qu'en faveur des pauvres », disait Lavoisier. Il était de ceux dont la parole chaleureuse
trouve sa répercussion parmi les actes. A un
siècle de distance, ces deux grands humanitaires secouraient également les travailleurs
malheureux, aidaient les jeunes, organisaient
des laboratoires *qui étaient ouverts à tous.* Des
hommes qui poursuivent un idéal aussi libertaire et généreux, ne sauraient manquer de
s'allier à la révolte de la raison et du droit : —
ils ne sauraient manquer, le jour venu, de
prendre parti pour les opprimés et les faibles.
Quel plus noble effort que le leur?... que celui
de tant d'autres savants, calculateurs, sortis,
hier, des rangs de la foule? Usant leur vie au
service de l'humanité, ils ont cherché à conquérir l'immensité des forces cosmiques — pour
la substituer aussitôt, par la « Machine », à la
faiblesse douloureuse et disproportionnée du
bras de l'homme.

Et voici effectivement une élite dont pour-

rait dépendre le *bonheur de la Foule!*..........

Comme vous le voyez, je reconnais l'autorité, j'admire la distinction... et *j'aime l'Élite*, par conséquent. Mais je voudrais que celle-ci fût entièrement déterminée par les lois d'une juste sélection. La foule et l'élite, alors, s'accorderaient : — la démocratie, issue de la Révolution, donnerait naissance à l'Aristophilie... Et il suffira peut-être de concilier ces deux idées pour obtenir, un jour, la Cité Idéale !

.·.

A travers l'atelier qui, de plus en plus, s'enténèbre, je ne perçois à présent que l'étincelle du cigare de M. Roll : c'est une toute petite et falote lueur qui, par instant, disparaît ou s'avive, et met un point érubescent dans la pénombre.

— Ainsi, — ai-je dit en interrompant tout à coup le silence qui avait suivi les dernières paroles de l'artiste, — vous réunissez dans une même pensée le peuple et l'aristocratie ?

— Je les réunis toujours dans une même pensée... comme, en d'autres heures, je m'efforce à rapprocher la nature et la vérité de la beauté.

— Ou du faste ! — dis-je en souriant, tandis que mes yeux se reportaient d'eux-mêmes vers certains cadres, où s'étalait le luxe des étoffes et de la chair.

— Ou du faste aussi, peut-être ! — répète en écho l'artiste subitement égayé, — mais comment voudriez-vous que l'œil d'un peintre fût insensible aux harmonies délicieuses et si riches des tons !

Tout en disant ces mots, le peintre déploie un volumineux carré de satin, dont les pans brodés d'or scintillent à travers la demie obscurité de la pièce.

— Une femme drapée là-dedans, me dit-il, prend aussitôt des airs d'orchidée merveilleuse... Vous ne pouvez vous imaginer le nuancement infini, à la fois brillant et délicat, de cette étoffe aux lumières du soir... Mais, au fait, — reprend-il après quelques secondes de réflexion, — il serait aisé que vous puissiez vous en rendre compte par vous-même...

M. Roll, à ce moment, se dirige vers un angle de la pièce ; sa main s'étend vers quelque chose qui, vaguement, m'apparaît être un timbre d'appel, — et, subitement, une lumière intense projetée par un appareil électrique, envahit l'atelier.

Sous le jour lunaire qui tombait à profusion d'en haut, le peintre, à présent, maniait avec allégresse la draperie lourde aux mille tons changeants. Tantôt, il la déployait dans toute sa largeur, ainsi que l'aile d'un oiseau fantastique ; et tantôt, il la ramenait devant lui en longs plis somptueux :

— Ah ! s'écriait-il, — heureux devant l'admirable consonnance du satin pâle, — voyez-vous ces tons adoucis de camélia diaphane, et ces reflets précieux d'ivoire, et ce vague miroitement de perles... qu'on dirait voilées d'un rose abat-jour ! Eh bien ! mais c'est toute une simphonie, un festin exquis pour les yeux !... et comment ne pas aimer la couleur ?

— Je constate cependant, — reprend-il, non sans quelque mélancolie, et tout en déposant la draperie sur le bras du fauteuil dans lequel il

se rassied, — je constate avec un profond regret que ce goût disparaît de plus en plus parmi les peintres contemporains... Et ce « dégoût » morbide n'est-il pas, au demeurant, fort symptomatique?... Enfin tant pis, si je ne suis pas de mon temps... mais, moi, j'aime la couleur!

*
* *

Je m'étais levé pour prendre congé de M. Roll. Et tandis qu'en face de lui, mon regard parcourait une dernière fois l'atelier illuminé, maintes réflexions se pressaient en mon esprit... Parmi le rayonnement de ce luxe, je me demandais soudain si le disciple de Rembrandt appauvri et malheureux, n'avait pas été préalablement, et à son insu même, l'admirateur passionné du même Rembrandt vivant, la première partie de sa vie, dans cette invraisemblable féerie — où les objets d'art les plus précieux le disputaient à des somptuosités sans pareilles...

Tout en appartenant à « son temps » par les modernes préoccupations sociales, je crois, pour

ma part, qu'il demeure plus effectivement d'une autre époque : celle des Médicis aux désirs magnifiques, celle des Benvenuto Cellini d'esprit ardent, de volonté dressée à la lutte et capable, en réalité, d'exalter le rêve à l'action...

Je me demande encore si ce démocrate convaincu, cet ami des faibles et des miséreux — qui est en même temps l'un des peintres les plus épris d'éclat et de lumière, — n'appartient pas à la foule obscure surtout par le fait de sa raison ou de son cœur; et si, dépaysé en un siècle de calcul et de laideur bourgeoise, il ne demeure pas — instinctivement et au fond — l'homme du faste, le grand seigneur florentin.

CINQUIÈME PARTIE

LA MURAILLE

ET LE LAURAGUAIS

PAR JEAN-PAUL LAURENS

CINQUIÈME PARTIE

LA MURAILLE ET LE LAURAGUAIS
PAR JEAN-PAUL LAURENS

I

LA VIE ET SON ÉVOLUTION

> L'Esprit. — Dans l'océan de la vie, et dans la tempête de l'action, je monte; je descends, je vais et je viens ! Naissance et tombe ! Mer éternelle, trame changeante, vie énergique, dont j'ourdis, au métier bourdonnant du temps, les tissus impérissables, vêtements animés de Dieu !
>
> Goethe.

Au cœur du Midi, dans cette Galerie des Illustres[1] où s'exerce, depuis des années, la

[1]. On appelle Galerie des Illustres, à Toulouse, la salle du Capitole qui fut vouée à la mémoire des hommes illustres de la ville et de la région. Cette salle remonte au xviie siècle; elle fut, dans la suite, démolie; mais on entreprit sa restauration, il y a une vingtaine d'années. Et ce fut à cette occasion (1892), qu'un maire de la ville, M. Ournac, prit l'initiative de grouper les principaux artistes de Toulouse, — peintres et

noble émulation des peintres toulousains, Jean-Paul Laurens a voulu faire vivre l'une des heures historiques les plus marquées de la grande cité languedocienne :

Nous voici au xiiiᵉ siècle, en pleine croisade des Albigeois.

statuaires, — pour les faire concourir à la décoration de ladite salle.

Cette nouvelle Galerie des Illustres, qui mesurait à elle seule soixante mètres de longueur (!) n'était pas seulement plus spacieuse que la précédente : elle était aussi beaucoup plus riche, — et devait être, par conséquent, mieux décorée. M. Paul Pujol qui en avait édifié les voûtes et les colonnades, fut également l'architecte distingué de sa nouvelle décoration. Celle-ci consistait en panneaux peints, que séparaient soit des portes ou des fenêtres, soit des colonnes ou des groupes de sculpture. Les différentes peintures destinées à l'ornementation complète de la galerie (plafonds et panneaux), étaient cependant l'œuvre de tempéraments très divers : leur harmonie définitive ne pouvait donc être obtenue qu'en assurant, au préalable, l'unité de l'ensemble décoratif.

Afin de lier plus étroitement la peinture à la pierre, certains artistes de la Renaissance — plus particulièrement Tiepolo à Venise, Michel-Ange à la chapelle Sixtine... — supprimèrent autrefois tout relief aux encadrements : ceux-ci, par leurs soins, n'étaient que *simulés*. Ce système de décoration réunit à l'avantage d'être plus aérien, celui de faire paraître les voûtes beaucoup plus élevées. M. Pujol, inspiré par ces exemples, fit adopter, pour la Galerie des Illustres, le système des trompe-l'œil d'architecture : il en fut le peintre et décora lui-même la voûte de l'immense galerie, en une série de voussures et d'encadrements, parmi lesquels s'enchâssent et se relient, de la façon la plus heureuse, les plafonds et les panneaux peints par les artistes.

Le Midi florissant, qu'avaient autrefois si doucement bercé les cours d'amour n'est plus qu'une terre saccagée, — conquise presque... Un dernier effort, cependant, vient d'être tenté contre les envahisseurs féroces. Raymond VII, le fils du comte dépossédé de Toulouse, ayant soudain pressenti l'avantage qu'il pourait tirer d'une absence momentanée de son ennemi, est rentré, par surprise, dans la ville. Son courageux effort détermine bientôt à la révolte tous ceux que fait rougir — et désespère — le joug odieux de l'ennemi. En l'attente du drame, la population terrorisée, par avance, frémit... et Toulouse, secoué par l'effroi, se dresse : on devine alors aisément la lutte éperdue, suprême, dont le pays entier va devenir témoin. « Simon de Montfort, nous disent les Annales[1] avait laissé le commandement du château de Toulouse à Guy, son frère... Ceux de la ville travaillaient nuit et jour à se fortifier, ils tirèrent de leur côté un nouveau retranchement entre la ville et le château, rouvrirent le fossé et se remparèrent de toutes parts. »

1. Annales de la ville de Toulouse.

Tel est le travail précipité de construction que l'artiste a retracé dans tous ses détails. On y voit en nombre des hommes de peine vêtus d'une courte tunique, maçons et charpentiers, qui, fiévreusement, charrient les matériaux ; l'on voit également, parmi eux mêlées, des femmes de courage, tout occupées à ce travail de guerre qui, de beaucoup, dépasse leurs faibles forces. Et c'est une remarque à faire que la femme — dans cette œuvre de défense commune — se montre, par un héroïque effort, la collaboratrice fidèle et dévouée de l'homme. Elle assume une part de ses lourdes charges et concourt avec lui, en cet effort, à la libération de son pays — aussi bien qu'à la sauvegarde de son propre foyer. Une part d'activité aussi évidente accordée à la femme, nous fait entrevoir aussitôt le rôle que celle-ci est appelée à jouer dans l'avenir. Tout travail, effectivement, n'entraîne-t-il pas avec lui l'idée de responsabilité? et peut-on, dès lors, admettre en toute bonne foi, — pourrait-on maintenir loyalement et longtemps encore, dans ces siècles de lumière, — une telle idée de responsabilité,

sans la *liberté* sainte qui en forme le rachat?...
A travers le spectacle fruste des femmes de nos premiers âges, occupées à bâtir et courbées sous le faix, l'esprit en marche peut aller de l'avant et pressentir déjà d'autres étapes...

Mais ne perdons pas de vue l'humble et prime effort de la femme, tel que le peintre se plut à nous le retracer dans une heure de péril. Celui-ci, d'ailleurs, suffit à notre enseignement.

La *Muraille*, miraculeusement surgie de terre, est là dont les remblais s'augmentent d'heure en heure. A considérer ce tableau seulement, n'entendez-vous pas retentir les ordres brefs et résonner, au loin, les appels répétés ou transmis? tout le bourdonnement confus qui s'élève en l'agglomération des travailleurs farouches — rués à la besogne?... C'est un crissement sans fin de poutres, un bruit assourdissant de marteaux qui retombent en cadence...

> Téoulos bart é riplous,
> Plantchos é cabirous
> Se croson su' l' Rampart,

Niral de foursalous[1]?

Briques, mortiers et moëllons,
Planches et chevrons
Se croisent sur le Rempart,
Nid de frelons.

Et la Muraille monte encore, monte toujours, — en dissimulant avec soin les surprises de sa défense. Par elle, demain, les enfants de Toulouse présenteront à l'adversaire un front impassible ; et pourront lui prouver, dans la force du droit, qu'ils ignorent la peur. Malheur à l'ennemi alors qui franchira l'enceinte inexpugnable ! la dextre du Destin, sur lui, s'abaissera — terrible et vengeresse... Mais une odeur de poudre et de sang déjà nous enivre : C'est la Mort qui plane sur ces parages !... A quels tristes festins veut-elle donc nous convier ?.... La Dame à la Faux, de plus en plus, se rapproche, et l'on croit entendre résonner, là-bas, quelque lugubre signal de tuerie.

1. Ces lignes — que l'on pourrait croire extraites de quelque chanson de geste — appartiennent, en réalité, à une improvisation du peintre Jean-Paul Laurens, pour qui la langue d'oc est demeurée familière.

Parmi les rumeurs inquiètes du travail, écoutez plutôt l'écho lointain :

> Al loup! quirdo 'no bouts.

. .
. .

> Al loup quirdo 'n caro la bouts.
> Pé l' sinné dé la crouts !
> Cargats bité la froundo,
> La peyro 's pla prou roundo,
> Saoura tusta oun cal ;
> Pezats toutis su 'l pal,
> Encaro! encaro!
> Al loup! aco 's aro!...

> Au loup! crie une voix.

. .
. .

> Au loup! crie encore la voix.
> Par le signe de la croix !
> Chargez vite la fronde.
> La pierre est assez ronde,
> Elle saura frapper où il faut ;
> Pesez tous sur la barre,
> Encore! encore!
> Au loup! C'est maintenant !

> Atal la bouts parlec ;
> La peyro brounzinec,
> En trigoussan la mort,

E dol counté Mounfort
Lé cap espoustisquet.

Ainsi la voix parla ;
La pierre siffla,
En emportant la mort,
Et du comte Montfort
La tête écrabouilla.

Ramoun! Counté Ramoun,
Toun soulhel sé lèbo[1] !

Raymond! comte Raymond,
Ton soleil se lève!

. .
. .
. .

L'écrasement de Montfort et de son parti, c'était naturellement le triomphe des Armagnacs — et le dénouement de la lutte barbare. Mais, ainsi que toujours, les ruines et le sang devaient présider l'heure finale de la justice... Après la chevauchée sinistre de l'armée ennemie qui, naguère, faisait retentir le sol du cliquetis des armes, un silence terrifiant s'est fait...; puis, au grand silence, a succédé un

1. Improvisation de Jean-Paul Laurens pour la *Muraille.*

bruit sourd de terre soulevée : et les cadavres qui, de tous côtés, jonchaient la plaine, disparurent à jamais dans le sillon.

Que sont devenus alors tous les miasmes putrides et cet affreux relent de pourriture qu'avaient engendré, durant des mois, les massacres impies et le rouge carnage?... Où sont allées tant de vies perdues, tant de forces désagrégées, — en apparence jetées au vent?... Elles ne pouvaient tarder à se rejoindre ; la mystérieuse évolution, sans arrêt, se poursuit à travers les veines de la terre gonflée de sève : et l'existence détruite, encore et toujours, redevient de la vie.

Telle est bien l'idée qui semble avoir inspiré l'artiste lorsqu'il donna le *Lauraguais* pour suite à la *Muraille*. Une plaine fertile après un rempart meurtrier, n'est-ce point effectivement la vie dans la mort, — la vie en des transmutations de miracle — et telle que l'exige le grand souhait panthéiste ?

Ce rempart de guerre, si dissemblant en ses dehors de la terre inoffensive et calme du labour, lui demeure bien voisin, d'ailleurs, par

l'expression et la similitude même de l'idée du travail. Il forme, en quelque sorte, un prélude inouï, — logique, toutefois, d'après la loi qui régit l'enchaînement des Forces — au spectacle de grandeur homérique et de prospérité heureuse, que nous offre, à cette heure, les champs du Lauraguais fécondé par le sang.

II

L'ŒUVRE D'ART CONSIDÉRÉE COMME UN LIEN D'HUMANITÉ

> Pour le corps ainsi que pour l'âme, mourir c'est vivre. Et il n'y a rien que de la vie en ce monde.
> L'ignorance des temps barbares avait fait de la mort un spectre. La mort est une fleur.
>
> MICHELET.

Occupant tout le fond d'un vaste atelier au Dépôt des marbres, je revois encore la fresque..., — spectacle unique de ce Lauraguais sombre, dont une pérégrination dans le Midi me fit autrefois révérer la calme splendeur, et qui devait servir de cadre à l'inquiète jeunesse de l'illustre peintre Jean-Paul Laurens.

C'est une plaine couleur d'or pâle, que rayent, de toutes parts, les fauves sillons; ce sont d'âpres coteaux dressés en arêtes vives, où palpite l'ombre fuyante des nuages. Ravins et collines se succèdent, et partout c'est la terre,

— la terre fertile et triste, dont l'immensité se déroule jusqu'à l'horizon infini.

Au premier plan, sur la glèbe ensoleillée, les bœufs puissants, accouplés sous le joug, s'avancent à pas lents, rehaussant de leur marche rythmique la solennité de ce décor grandiose. Et, tandis que, perçant les nues, le soleil rageur verse aux champs ses lumineux rayons, les bouviers impassibles et forts accomplissent leur besogne. A travers le temple imposant de la nature, l'œuvre, silencieusement, se réalise : la terre encore domptée, prête son flanc — où luit alternativement l'éclair dur des charrues massives.

D'une part, voici donc la terre colossale et riche qui se refuse, jalouse, à livrer ses trésors...; d'autre part, l'homme chétif et désarmé, être infime perdu en l'espace immense, — écrasé par cette immensité même qu'il s'essaye à dominer de sa mentalité conquérante.

Tel est le contraste frappant que la sobre et nerveuse image du Lauraguais a mise en relief.

La terre et le laboureur y sont en présence :

ces farouches adversaires s'y trouvent réunis dans une équation, dont la persévérante volonté de celui-ci et la résistance altière de celle-là forment, en réalité, les notables éléments. Et c'est afin de déterminer la cohésion de ces éléments divers; c'est afin de rendre tangible, aux yeux de tous, leur rapport nécessaire, que le peintre a créé la belle tâche des hommes, conducteurs des bœufs. Par là, il n'a pas seulement voulu signifier l'effort; mais encore, désireux d'en poursuivre la résultante, et liant l'idée à l'idée, sa ferme logique a hautement proclamé l'inéluctable *nécessité* du travail, — la démontrant surtout comme une fatalité, d'où découlent, en même temps, toute richesse et toute force.

La démonstration d'une telle vérité trouve ici son point d'appui mieux qu'en une simple image, ou, du moins, l'image n'est, au juste, que la répercussion d'un exemple. On y trouve, en effet, — réfléchie, — la vie de Jean-Paul Laurens, toute de patient labeur... Et ce réfléchissement d'effort est bien de nature, certes, à fortifier l'estime accordée à ce peintre, l'un des

travailleurs du siècle qui comprirent le mieux que le don naturel ne prenait toute son ampleur, et ne pouvait utilement s'épancher, qu'en se juxtaposant à la science.

Ces deux panneaux décoratifs, la *Muraille* et le *Lauraguais*, requièrent l'attention, non seulement pour l'esprit de suite, mais encore pour la ténacité de vouloir dont ils font preuve. L'idée du travail s'y trouve exaltée ; et cette juste exaltation, n'est-ce pas déjà une vue ouverte sur l'humanité ?... « Le monde est notre représentation », a formulé Kant : or, l'œuvre d'art étant destinée en ses visées les plus hautes, à réfléchir le monde, doit nécessairement représenter l'humanité, — non l'humanité vue par ses dehors, mais l'humanité intime et pénétrée dans ses harmonies profondes. C'est en poursuivant de telles recherches qu'un artiste arrive à parer son œuvre de cette qualité essentielle, la *sensibilité*. Et je persiste à croire que le Beau ne saurait être complètement réalisé qu'en l'équilibre harmonieux, complet, d'une faculté si belle avec la raison pure.

En se remémorant l'œuvre entière de Jean-

Paul Laurens, on est porté à se demander si, sur ce point, la balance ne pencherait pas un peu trop vers la raison, au détriment des nobles sensibilités... Semblable question, évidemment, ne se pose pas sans regret devant cet œuvre de probité, solide en ses dessous et savamment conçu.

Oui, c'est par une communion perpétuelle avec tout ce qui vibre et tout ce qui souffre, qu'un artiste parvient au sommet le plus haut.. L'art en lequel se trouvent exclues les inquiétudes de l'âme contemporaine, ne demeure le plus souvent, hélas ! que de « l'art pour l'art »; — et il ne saurait être, sous ce point de vue, de « l'art pour l'humanité ». Celle-ci ne valant, en définitive, que ce que vaut la conscience humaine, il importe, avant tout, pour un artiste soucieux de réaliser dans son œuvre l'Unité du vrai, du beau et du bien, — il importe infiniment, dis-je, d'aider autrui à prendre conscience de soi-même, à connaître son cœur, où réside la source de toute émotion comme de toute vie.

Pour ce, l'artiste se mêlera aux hommes, et,

vivant de la vie de tous, il se trouvera alors en état d'exprimer, — en une langue universelle, — les sentiments les plus essentiels aux êtres, ceux qui, en réalité, doivent imprimer à la vie sa principale direction. Et c'est alors seulement qu'il connaîtra la grandeur pathétique de l'amour ou du renoncement, de l'abnégation ou de la pitié! C'est de ce point seul qu'élevant à soi, de plus en plus, le niveau de l'humanité, il la dirigera — par la conscience et la droiture — vers l'Idéale Fraternité.

En art, « la question très simple, mais la question *décisive* est toujours celle-ci, énonce par ailleurs l'éminent critique, M. Maurice Hamel. Quelles sont les œuvres qui nous ont émus? Quelles sont celles qui ont réveillé en nous l'instinct profond de tendresse humaine?... »

Si le spectacle de labeur où se trouvent inscrits en double face la *Muraille* et le *Lauraguais*, n'est pas de nature à susciter dans l'âme un instinct si profond, il siérait cependant de constater qu'en l'occurrence, il n'y est aucu-

nement contradictoire. D'autre part, ce même spectacle dans lequel l'homme a pu trouver sa part, fait naître en notre esprit des idées synthétiques que nous nous plaisons à saluer. Avec l'idée du travail, nous y découvrons effectivement celle de la vie, — de la vie par le travail et la permanence de l'action terrienne, — celle de la mort — pour le renouvellement de la vie...

Dès lors, comment ne pas savoir gré au peintre d'avoir abordé enfin si noble tâche ; d'avoir oublié, ne fût-ce que pour un instant, l'Anecdote — et ce chemin sinistre où, sans trêve, nous devions rencontrer le bourreau souillé de sang.

Le sang, ici sur la plaine, nous ne le découvrons pas plus que les épées, les soies, les ors ou les gemmes royales, pour une fois absentes. En deçà du rempart seulement — et plus impressionnant encore d'être invisible, — il plane tel un drapeau de pourpre cardinalice. Aussi bien, c'est à ce rouge reflet peut-être que le Lauraguais a emprunté sa physionomie de morose grandeur, en même temps que

son véritable caractère de paysage historique...

Hommage donc au Sang invisible et fécond de nos aïeux! mais honneur surtout, honneur et salut au Blé sacré qui germera demain dans le sillon pour former, à nouveau, la Chair vive de l'homme !

*
* *

Sous l'ardeur provocante du soleil, père de la nature, les bœufs puissants, accouplés sous le joug, s'avancent à pas lents, rehaussant de leur marche rythmique la solennité du décor : on dirait d'un Rite mystérieux fait pour célébrer la magnificence de la terre. Par lui, nous devenons le spectateur rasséréné de quelque tranquille scène des *Géorgiques :* et tout souvenir horrifiant est aboli !

En présence de cette nature si admirablement calme et silencieuse, devant ces coteaux de velours brun, qu'animent les enveloppements de la lumière, — où les verts apâlis, annonciateurs, chantent gravement l'hymne de

la vie ressuscitée, — qui, en effet, s'attarderait encore à déplorer l'heure effrayante de jadis? Qui, seulement, voudrait penser que la sève exubérante d'aujourd'hui (ô. mystère!) eut sa source dans la mort, — et que la vie splendide fut engendrée parmi la pourriture horrible des charniers?...

FIN

INDEX ALPHABÉTIQUE

A

Adam (Paul), 195.
Agache, 223.
Aman-Jean, 211 à 213.
Angélico (Giovanni da Fiesole), 165.
Armagnacs (Les), 320.
Attila, 78, 87.
Auburtin, 224.

B

Bacon, 178, 218.
Bail (Joseph), 147.
Balzac, 172 à 175.
Barrès (Maurice), 216.
Bartet (M^{lle}), 190, 193.
Baschet (Marcel), 226.
Bastien Lepage, 227.
Baudelaire, 23, 113.
Baudry, 199.
Beaury-Sorel (M^{me}), 223.
Benjamin-Constant (J.-J.), 226.
Benvenuto Cellini, 310.
Béraud, 188.
Berlioz, 129.
Berton (Armand), 222, 276.
Besnard, 192 à 203, 207, 218, 277.
Bhrams, 130.
Blanc (Joseph), 100 à 101.
Blanche de Castille, 102.
Blanche (Jacques), 215, 216, 217.
Boileau (Etienne), 104.
Bonington, 56.
Bonnat, 84 à 85, 146, 147, 191, 270.
Bouguereau (William), 145, 147.
Bourdaloue, 142.
Boutet de Montvel, 224.
Brangwyn, 222.
Breslau (Louise), 223.
Brière (E.), 64.

C

Cabanel (Alexandre), 102 à 105.
Carnot (Sadi), 295.
Carpeaux, 176.
Carrière (Eugène), 8, 13 à 74, 168, 171, 209, 218, 228 à 237.
Cazin, 167 à 171, 177.
Charlemagne, 96, 97.
Chenavart, 282.
Chennevières (Le marquis Ph. de), 80 à 82.
Clémenceau (Georges), 119.
Clotilde (femme de Clovis), 109, 115.
Clovis, 78, 100.
Collin (Raphaël), 208, 211, 212, 277.
Constable, 56.
Coppée (François), 11, 304.
Coquelin cadet, 264.
Cormon (Fernand), 203 à 207.
Corot, 31, 154.
Cottet (Charles), 177 à 186.
Courbet (Gustave), 31, 282.
Courselles-Dumont, 88, 89.

D

Dagnan-Bouveret, 187 à 191.
Daudet (Alphonse), 235.
Daumier, 181.
Degas, 40, 209.
Delacroix (Eugène), 31, 40, 176, 270.
Delaunay (Elie), 85 à 89.
Délerot, 121.
Demont (Adrien), 221.
Demont-Breton (Mme), 223.
Denis (Maurice), 226.
Deschly (Mlle), 223.

Detaille, 146, 147.
Devillez, 235.
Dolent (Jean), 223.
Diderot, 64, 278.
Drumont (Edouard), 290.
Dubufe (Guillaume), 225.
Dufau (Mlle), 222.
Duhem, 221.
Duhem (Mme), 223.
Dumont (Henri), 223.
Duran (Carolus), 31, 33, 34.

E

Eckermann, 30, 121.
Erasme, 99.
Etienne VII (Le pape), 112.
Evenepoël, 225.

F

Fallières, 295.
Fantin-Latour, 128 à 130, 157, 209.
Félix (Léon), 225.
Fourtou (de), 81.
France (Anatole), 235.
Frédéric (Léon), 221.

G

Gagliardini, 221.
Gainsborough, 217.
Galland (P.-V.), 83 à 84.
Gallimard (Paul), 53.
Gautier (Théophile), 22, 215.
Geneviève (Sainte), 77, 79, 85 à 87, 90 à 92, 111 à 117, 157 à 160.

Geoffroy (Jean), 224.
Géricault, 270, 282.
Gérôme, 145, 147, 270.
Gervex, 18.
Giotto, 165.
Gœthe, 30, 31, 86, 121, 313.
Goncourt (Edmond de), 235
Goncourt (E. et J. de), 15.
Gosselin (Albert), 221.
Goya, 53.
Gracques (Mère des), 113.
Gréard, 264.
Guignard (Gaston), 224.

H

Hamel (Maurice), 328
Hamlet, 112.
Hanotaux, 226.
Harpignies, 220.
Hauptmann (Gerhardt), 291.
Hébert (Ernest), 223.
Hégel, 210.
Heine (Henri), 288.
Helleu, 224.
Henner, 126 à 128, 276.
Hiroshigé, 224.
Hugo (Victor), 126, 167, 171, 246.
Humbert (Ferdinand), 18, 105 à 108, 226.
Holbein (Hans), 198.
Homère, 164, 179.

I

Ingres, 40.
Injalbert, 120.
Isabelle de Portugal, 112.

J

Jane Hading, 264.
Jeanne d'Arc, 108 à 110.
Jeanniot, 224.
Joconde, 279, 280.

K

Kant, 326.
Kiyonaga, 224.
Klopstock, 77.

L

Lachesnais (Mme Misel de), 5.
La Gandara (de), 224.
Lagarde (Pierre), 221.
Lamartine, 111.
Laurens (Albert), 223.
Laurens (Jean-Paul), 8, 109 à 119, 218, 311 à 331.
Laurent (E.), 220.
Lavoisier, 305.
Lawrence, 56.
Lebourg, 224.
Leconte de Lisle, 205.
Lemaître (Jules), 226.
Lenepveu (J.-E.), 108 à 109.
Léon III (Le pape), 97.
Lévy-Dhurmer, 223.
Lévy (Henri), 96 à 98.
Lhermitte, 226, 227.
Lobrichon, 147.
Longfelow, 91.
Louis IX (Le roi), 102 à 103.
Lucas (Miss M.-L.), 223.

M

Maeterlinck, 211, 213.
Maillot (Théodore), 98 à 100.
Manet (Edouard), 40, 176, 282.
Martin (Henri), 9, 132 à 141, 152, 153, 209, 217.
Maupassant (Guy de), 184.
Médicis (Laurent de), 272.
Médicis (Les), 310.
Meissonier, 157.
Ménard (René), 220.
Merson (Luc-Olivier), 209.
Meunier (Constantin), 221.
Michel-Ange, 72, 232, 314.
Michelet, 321.
Millet (J.-F.), 40, 154.
Mirbeau, 288.
Monet (Claude), 209.
Montaigne, 267.
Montenard, 227.
Montfort (Guy de), 315.
Montfort (Simon de), 315, 320.
Moréas, 180.
Morisot (Berthe), 223.
Moyouje (Jehan de), 219.

N

Nourse (Mlle), 223.

O

Ournac, 313.
Outamaro, 224.

P

Pasteur, 305.
Pétrarque, 113.

Picquart (Le colonel), 235.
Pointelin, 130 à 131.
Poussin (Nicolas), 165.
Proust (Antonin), 264.
Pujol (Paul), 314.
Puvis de Chavannes, 8, 90 à 96, 156 à 166, 168, 176, 192, 201.

R

Rabelais, 171, 246.
Raffaëlli (J.-F.), 214 à 216.
Raphaël Sanzio, 232.
Raymond VII (Le comte de Toulouse), 315, 320.
Réjane, 193 à 196.
Rembrandt, 188, 189, 282, 283 à 285, 309.
Renan (Ary), 221.
Renan (Ernest), 36.
Reynolds, 56.
Rochefort (Henri), 264.
Rodenbach, 213.
Rodin (Auguste), 120, 171 à 176.
Roll, 8, 18, 218, 239 à 310.
Rosa Bonheur, 222.
Rose Caron, 191.
Rousseau (Théodore), 154, 297.
Roybet, 31, 33, 147.
Rubens, 31.

S

Sabatté, 226.
Schiller, 228.
Séailles (Gabriel), 235.
Shakespeare, 32.
Sigebert, 101.
Simon (Jules), 264.

Simon (Lucien), 220.
Solon, 179.
Sorbon (Robert), 104.
Soufflot, 77, 79.
Stendhal, 177.

T

Tellier (Jules). 179.
Thaulow, 216, 222.
Théocrite, 132.
Thierry (Amédée), 79.
Tiepolo, 314.
Tolstoï, 42.

V

Vacquerie (Auguste), 242.

Vélasquez, 282, 283.
Verlaine (Paul), 213, 235, 236.
Vigny (de), 65.
Vinci (Léonard de), 31, 72, 153.
 188, 279, 280.
Vollon, 117.

W

Wagner (Richard), 130.
Wallet (Henry), 18.
Weber, 130.
Whistler, 222.

Z

Zelter, 121.
Zola, (Emile), 142, 240.

TABLE

Pages.

Préface de François Coppée.................... 7

PREMIÈRE PARTIE

EUGÈNE CARRIÈRE

Chapitres.
I. — Idéalisme et réalisme................. 15
II. — L'indépendance dans l'art............. 36
III. — Peintres étudiants................... 43
IV. — Equilibre entre le réel et l'idéal........ 65

DEUXIÈME PARTIE

L'ART AU PANTHÉON 77

I. — MM. P.-V. Galland et Léon Bonnat. — Elie Delaunay...................... 83
II. — Puvis de Chavannes.................. 90
III. — MM. Henri Lévy, Th. Maillot, Joseph Blanc. 96

Chapitres. Pages.

IV. — Cabanel. — MM. Ferdinand Humbert et
 J.-E. Lenepveu..................... 102
V. — M. Jean-Paul Laurens................ 111

TROISIÈME PARTIE

LES « PEINTRES-POÈTES »

I. — J.-J. Henner. — Fantin-Latour. — Auguste
 Pointelin..................... 125
II. — Henri Martin........................ 132
III. — Où il est question des récompenses.... 142
IV. — Puvis de Chavannes................. 156
V. — J.-C. Cazin......................... 167
VI. — A propos du *Balzac* de Rodin........... 171
VII. — *Au pays de la Mer*, par Charles Cottet.... 177
VIII. — Dagnan-Bouveret..................... 187
IX. — Albert Besnard...................... 192
X. — Cormon. — Raphaël Collin............ 202
XI. — Aman-Jean......................... 211
XII. — Où il est question de J.-F. Raffaëlli, de
 Jacques Blanche et de quelques autres
 peintres............................. 214
XIII. — Eugène Carrière..................... 228

QUATRIÈME PARTIE

ALFRED ROLL

I. — Suggestion de l'œuvre d'art............. 241
II. — Visite chez le peintre Roll.............. 251

Chapitres.	Pages.
III. — Perception du monde par l'émotion et par la nature.....................	267
IV. — L'art dirige vers l'avenir...............	288

CINQUIÈME PARTIE

LA MURAILLE ET LE LAURAGUAIS

PAR JEAN-PAUL LAURENS

I. — La vie et son évolution................	313
II. — L'œuvre d'art considérée comme un lien d'humanité.......................	323

Index alphabétique................. 333

FIN DE LA TABLE

TOURS

IMPRIMERIE DESLIS FRÈRES

6, rue Gambetta, 6

www.ingramcontent.com/pod-product-compliance
Lightning Source LLC
Chambersburg PA
CBHW071619220526
45469CB00002B/399